像 遺 理 總

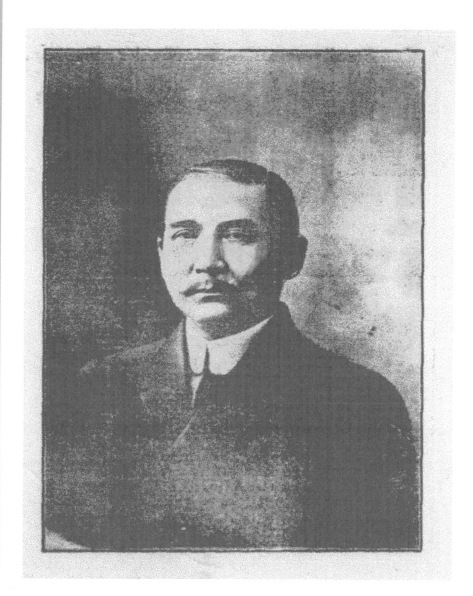

總理遺囑

余致力國民革命，凡四十年，其目的在求中國之自由平等，積四十年之經驗，深知欲達到此目的，必須喚起民眾，及聯合世界上以平等待我之民族，共同奮鬥。現在革命尚未成功，凡我同志，務須依照余所著建國方略、建國大綱、三民主義，及第一次全國代表大會宣言，繼續努力，以求貫澈；最近主張開國民會議及廢除不平等條約，尤須於最短期間，促其實現，是所至囑。

總理遺教

(1)

無論是個人或團體或國家要有自衛的能力才能夠生存現在要恢復中國固有的地位便先要把我們固有的能力一

(2)

齊都恢復起來

浙江國術游藝大會彙刊目次

八

● 便函

一六

發刊詞

國術游藝大會之發起非僅修一時游觀蓋將樹國術基礎資振導而
廣流傳也方集會時既已將當時比試情狀分別攝入電影供衆覽矣
而自籌備以迄蕆事閱時七八月其間經過多有足記者兹蒐集成編
析爲九目都二十餘萬言付諸剞劂豈敢矜先路之導亦冀舉國人士
對本會蓬勃荼火之印象不以逾時而泯滅後之有志繼起者更得以
此勳觀感而資考鏡是則斯編之微意也

中華民國十九年三月　　　　　　　　張人傑

浙江國術游藝大會彙刊　發刊詞

序文

序一

一國之存亡恆視民族精神之良窳以為斷是故必有強毅獨立之人民始有強毅獨立之國家昔者畢士

麻克以鐵血主義喚起德意志而德強斯賓塞耳以堅忍主義喚起英吉利而英強智耶爾以恢復主義喚

起法蘭西而法強日本明治維新以俠武喚起大和民族所謂太和魂武士道充塞三島而日強反是則朝

鮮安南印度文酣武嬉萎靡不振強鄰乘其敝而侵略之卵壓之奴畜之卒墟其土無復有拯救之餘地嗚

呼殷鑑不遠其不憚乎吾國禍變方亟外潮澎湃洶湧而來咸具豺肉強食之野心呲牙伸爪環而伺之猶

然熟睡相尚軒睡不醒不將如老病癱瘓不可救藥耶　先總理云吾國民族和平之民族也吾人初不以

顯武善戰窮我同胞然處此劇烈競爭之時代不求自衛之道則不適於生存吾人提倡國術遵行

總理遺教喚起民族精神從此和平奮鬥圖雪國恥建設最緊要最偉大之功業以造成強毅獨立之國家

胥於是基之矣浙省諸同志組織國術游藝大會成效卓著茲已結束編纂彙刊索序於余略書數語歸之

以留紀念云爾

國歷十九年一月　　日張之江

序二

當聞有文事者、必有武備、蓋文以則內、而武以扞外、立國之大道存焉、上古之時、民俗強悍、好勇鬭狠、莫衷於禮、此少文之過也、逮夫更代易辟、迭為興替、雄略之主、欲便其私圖、怒為憂之、乃崇尚文事、以弱黔首、而士大夫始以講武為恥、舉國靡然從風、務為繁文縟節、以相衒異、及其式微、往往困於戎狄、制於藩鎮、召釁國滅祚之殃、則輕武之過也、雖然、自古迄今、史傳所載、悲歌慷慨之士、瞋目則萬夫莫當、咄吒則千人辟易、見危授命、鼎鑊如飴、千載之下、掩卷而想像其人、猶凜凜有生氣、讀其書者、不自覺其足之蹈之手之舞之也、若夫斜街曲巷、父老流傳、先民之技擊、山林之絕詣、談者津津然、聽者欣欣然、亦不自覺其足之蹈之手之舞之也、於以知好勇尚武、為我中華民族之天性、墜緒之得以不絕者賴此、武術乃國家盛枯存滅消長之機、其關繫不綦重哉、我國自清季義和團之亂、受侮於聯軍、舉國上下、遂以拳術為末藝、以技擊為禍階、而國之武士、乃懷寶韜槧、深自韜晦、終身蠖屈不得伸其志、寔為國術衰陵遲之大端、夫義和團之興、鹵莽滅裂、固咎有應歸、然我民族發揚蹈厲之氣概、有足多者、覷近我國日處於列強侵略侮辱之下、民氣消沈、末由振作、回思三十年前慷慨激昂之狀、抑何霄壤之懸殊也、昔越王句踐、欲人之勇、路逢怒蛙而軾之、比及數年、民無長幼、臨敵雖湯火不避、卒以沼吳、蓋上有創者、下必從焉、此當世先知先覺之彥、所以勤勤懇懇

以提倡國術爲職志者歟、中華民國十有八年之秋、國術游藝大會成立於浙江、徵集全國國術深造之士數百人、若表演、若角賽、遐邇來會參觀者、前後凡十餘萬人、當民衆目眩心寅、得意忘形之際、亦足之蹈之手之舞之於不自覺也、懿歟盛哉、余歷觀參加國術諸專家、其任俠好義、公而忘私、與夫與會淋漓之興、斯亦無怍於前修也已、浙江省國術館以茲會之足資紀念也、將出專刊行於世、所以紹往而啓來、自強不息、保國粹於不替、後之覽者、能勿勉旃、杭州市市長周象賢敬撰

序三

曩者岳武穆以不怕死三字為行軍之要訣用能掃穴犁庭懾醜虜之氣而奪之魄雖垂頭喪氣未搗黃龍而岳家拳之威聲至今猶奉為圭臬可知國術家之精神卽以不怕死為真精神民族有精神民族不死國家有精神國家不死　總理本大無畏精神出而奮鬥故　總理至今不死彼三韓彼印度國已墟矣顧其人民猶時時奮其不怕死之精神為獨立之運動前者仆後者繼況我地大物博之中華有秀穎活潑之民族日處於帝國主義者之壓力之下而獨無不怕死之精神以相與奮起而抗爭耶晨雞鳴天下白革命成睡獅醒外怵於強鄰之壓迫內鑒於民族之荼疲羣起而注意於國術中央倡之各省市和之不二年而國術國術之聲浪固已彌滿神州矣顧吾以為國術軀殼也靈魂不靈軀殼亦殼故欲振導國術非實現不怕死之精神為之驅策牯牛之鬥牯牛之不怕死也雄雞之鬥雄雞之不怕死也螻蟻蟋蟀之鬥螻蟻蟋蟀之不怕死也物猶如是人亦宜然試一觀於比試場中兩雄相遇如龍之騰如虎之躍一繹交手此蜂蟻之不怕死也雄雞之鬥雄雞之不怕死也螻蟻蟋彼擊則又如火之迸如水之激如風之搏紛紛拳兩不相下雖至粉身碎骨而亦不辭問何以然曰不怕死耳然則比試者正表現吾民族不怕死之精神之場合也本館負提倡國術之使命領導民衆實現不怕死之精神卽於去歲之冬會開游藝定期比試通電徵才不遺在遠開千古未有之盛舉增吾浙無上之光榮此尤邦人君子贊襄之力不可不有所記爰綴數語弁諸簡端

民國十九年二月鄭炳垣

序四

國術非但術而已。其習之要三，有恆、一也，節慾、二也，見義勇爲、三也。提倡之道，將使國民普習，藉強種以實現主義；又非古封建之諸侯王、畜爪牙以供奔走者比也。古之時、部落錯居，凡食毛而踐土者，孰不習射御，執干戈，以共謀自衞？迨至春秋，言禮讓者憝耳矣；顧自天子至於庶人，苟有大事，莫不躬親，農隙講武，尤兢兢爲禰患之預防。故孔門垂訓，戰陣無勇爲非孝，而童子能衞社稷，死可以無殤。下逮戰國，四公子之徒，爭養死士以自大，鷄鳴狗盜彈鋏賣漿之流、何知有仁義，然其時墨氏之學盛行，彼主兼愛，尚節儉，蹈湯赴火，振人之危困，不爲己利者，皆當世續學之勇士也。民種之弱，其在秦漢統一拓土開疆之後乎？北復見容於當世。晉後之五胡、唐末之沙陀、遼金元清之繼起於滿蒙，皆所謂北方之強、袵金革逐匈奴，南平百粵，環顧宇內，無敵國外患，而朱家郭解游俠之徒，以武犯禁、行若刺客，不、死而不厭，以蹂躪中國者，至是而文武之途分、華夏之種弱矣。國術之起，說者推崇其源，謂出於蕭梁之達摩。今讀禪宗諸書，已無可考見；但以釋氏苦行、忘情、及犧牲之精神衡之，其要似非絕不相容。此則自孔墨以來，二千餘年一線之傳，幾經變化，若斷若續，至今而猶幸未絕，與夫傳自歐西之體育，惟事運動，未免爲血氣之勇者，固又顯然有別也。或者曰：今帝國主義者之壓迫我極矣。苟循釋氏，遁入寂滅無爲，以求強國之道，不且南轅而北轍乎？曰：

七

是有三民主義在。且所謂國術之要者，有恆則不廢，節慾則非絕，見義勇為斯可以勝重任，國民習焉，以此為訓練三民主義，使之接受履行之基礎，夫何有不可？中華民國十七年，中央創設國術館，明年、浙江省館成立，同年十一月，開國術游藝大會，自始籌劃以迄終事，其間多有所紀，可以觀，因有彙刊之印行，爰序之如此

中華民國十九年二月　　日蘇景由

序五

奇矣哉天之賦吾浙人若獨厚而吾浙人之自期亦若獨深也夫異人異文之出為國家操治亂之

機系盛衰之運求之他省不易見不常見而獨見之吾浙千百年前之文獻姑弗徵徵之近代革命事業之

榮舉可舉者我浙知專制政體之必不適存則有烈士焉狙擊大僚為之先知女子參政之必見於事則有

女俠為之慷慨就義為之倡知橫暴軍閥之不掃除國無寧宇民無寧日則又有有志之士躬領師干出入鋒

鏑為之北伐雖其成敗利鈍有不同而可驚可愕可歌可嘔之慨傳之人口昭之海內皆足以壯河山而泣

鬼神嗚呼吾浙何幸而皆先擅其譽也比又有國術游藝大會之舉行而以本刊賞述嚴於後其所含意義

之弘深所負使命之重大賢智之士固已論列靡遺矣夫以夙著文弱之境一旦破其積重難返之勢而奮

奮為雄蔚然可觀為者而不知夫吾浙人曖曖含光之性由來已舊不時特深藏於窈

漠無形之中而衆未察耳昔以尚兵好勇為詬病吾浙故躬以重文輕武導天下今以文弱遜豫之習足召

亡國殄種之禍故又移其好尚振拔自救就前者言所以因時而救時也就後者言所以應驟而濟驟也吾

是以認此項國術游藝大會之舉行與其他革命事業之發勤初無二理卽竟舉以慨之於革命事業之間

抑亦允且當也觀乎斯會之影響其顯而著者則省內各縣國術館之絡繹成立與夫上海國術比賽大會

之接踵舉行而他省之聞風興起者更不知幾何人幾何地此而謂其事非異事主其事者非異人寧可得

耶然事行於一隅而使全國家喻戶曉儼如目擊躬親奮勉以繼此則斯刊實負其責人異事異迹之篇幅

九

而晝之天下天下其有不以異文觀斯刊者吾不信也嗚呼國人因斯會而興奮矯會因斯刊而播傳其重
要爲何如吾知斯刊一出行於國中則爲永遠造成健全國民之基行於國外則爲列強療解中國積懷圖
強之據而吾浙人更將人手一卷以見自期之深與夫天賦之厚則是刊之成直觀爲吾浙光榮之歷史可

矣

民國十九年二月　　　日古甌王延釗撰

序六

浙江國術游藝大會既藏事、發行彙刊、玉書忝任編輯一分子、願貢一言、今夫物競爭存、天演

公理、體魄健全者勝、精神萎靡者敗、此雖西儒之學說、然而生物因材、栽培傾覆、吾先哲已

揭其旨矣、而況生值二十世紀、無時非戰時、無地非戰地、洞庭青草、窃伏修蛇、盤瓠原君、

包藏封豕、我雖不欲以暴凌人、安能禁人之不以暴凌我、至人之以暴凌我、我無以禦之、可

乎本館追懷　總理自衛之遺訓遠法古代講武之成規、此國術游藝大會所由起也、夫偏陽縣布、

董夫著績於春秋、投石拔距、延壽顯名於炎漢、他如批熊碎掌、拉虎攫斑、擲豆縈錢、飛竿波

水、凡諸絕技、彪炳史乘、用能威加北狄、氣慴西寒、且也君子六千、旬踐用以箭越、義烏成

卒、戚公恃以鎮遂、我浙人之尚武精神、震古爍今、代有蔚起、不僅為朔方健兒所推重、抑且

為歐美菲墨所傾心者也、自右文成習、民氣銷沈、固有技能、日趨衰落、益以物質文明、科學

猛進、僉以國技為不足重輕、罔知精究、抑知短兵相接、肉迫遭戰、器械雖利、將焉用之、且

人之欲効用於世也、必其精力智慧、有以豫籌於平時、而後足當萬事萬物之衝而立於不敗非然

者、頹唐之狀、蠹於一孔、憒懜之氣、充於四肢、欲求生存、且不可得、又何能為世用也、嗚

呼、國際環境、風雲險惡、世界競爭、惟力是視、本館十八年冬、舉行國術游藝大會、籌備凡

三閱月、會期旬有四日、其主旨在使一般民眾、對於國術運動、一變其從來鄙夷之心理、而為

二

浙江國術游藝大會彙刊　序

深切之認識、先期徵才、廣爲延訪、四方豪俊、奔走來賓、不可謂非一時之盛事也、雖然昔人有言、凡事作始也簡、將畢也鉅、作始之簡、本館任之、將畢之鉅、願以望諸各省市館之續續而繼起者、茲刊之作、殆爲嚆矢、邦人君子、倘辱教之

民國十九年四月吳興瓶移俞玉書序

二二

攝影

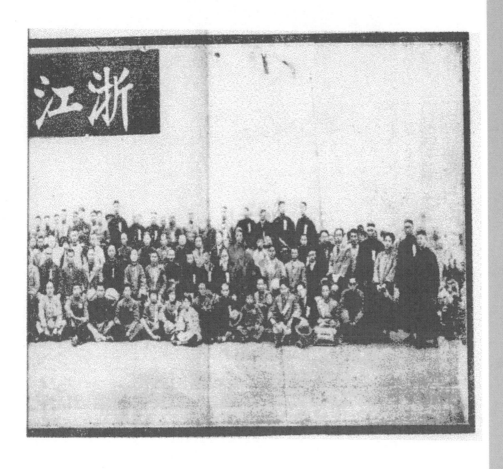

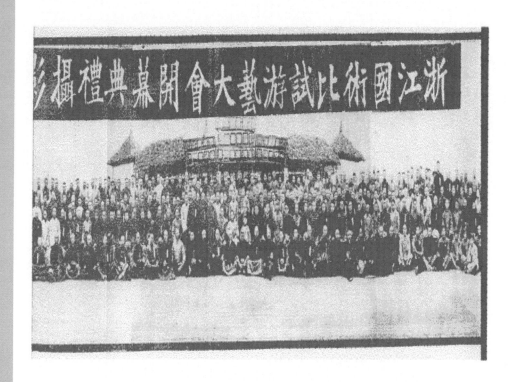

浙江國術游藝比試大會開幕典禮攝影

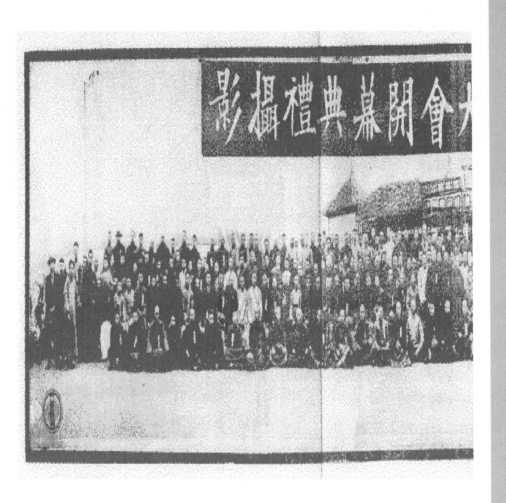

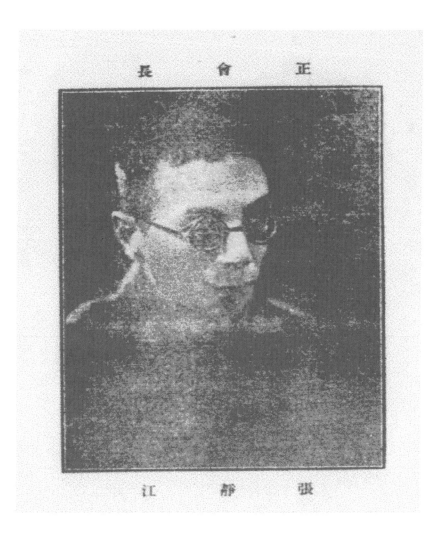

正會長

張靜江

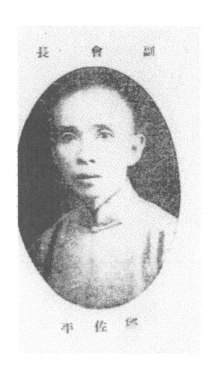

副會長

鄺佐平

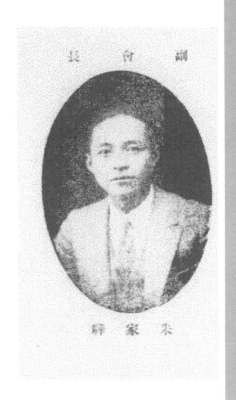

副會長

朱家驊

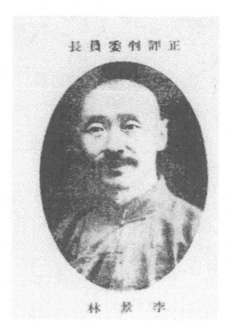

正評判委員長

李景林

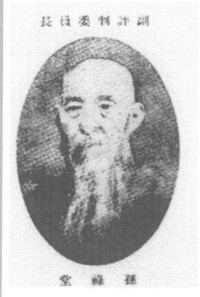

副評判委員長

孫祿堂

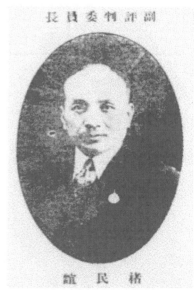

副評判委員長

褚民誼

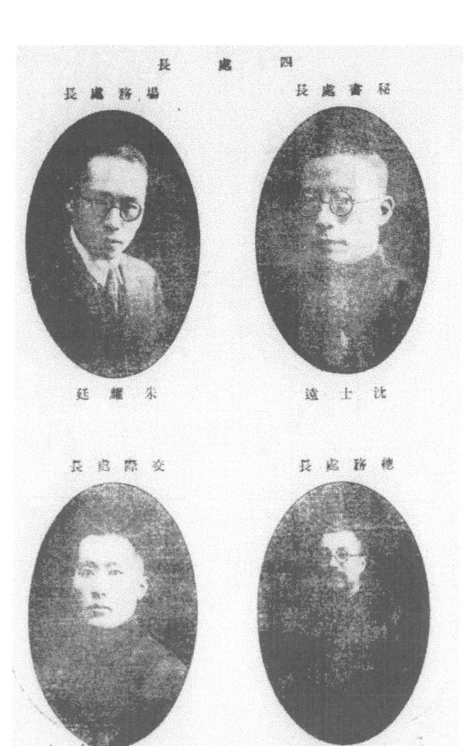

四處長

場務處長　　　　　　　秘書處長

朱耀廷　　　　　　　　沈士遠

交際處長　　　　　　　稡務處長

趙尉先　　　　　　　　蘇景由

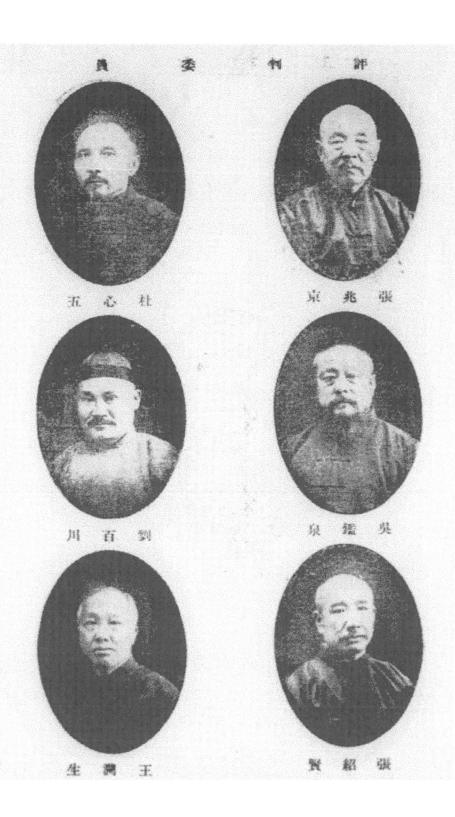

評　判　委　員

杜心五　　　　張兆東

劉百川　　　　吳鑑泉

王薌生　　　　張紹賢

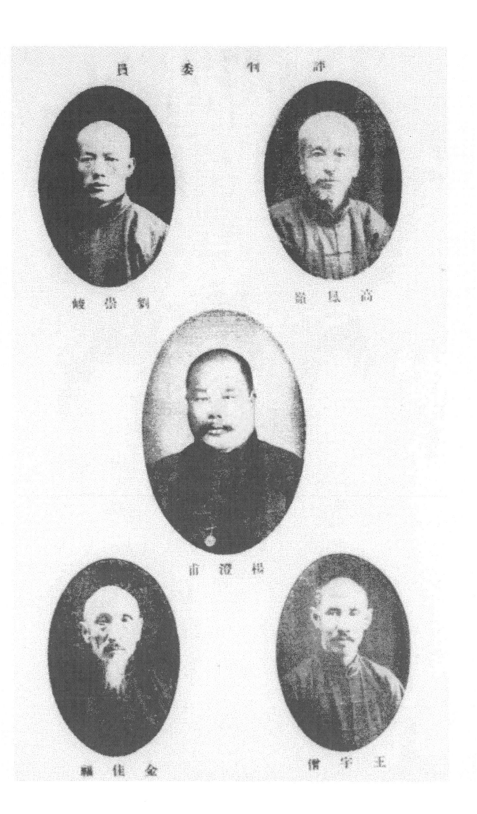

評判委員

劉崇岐　高良嶺

楊澄甫

金佳福　王宇僧

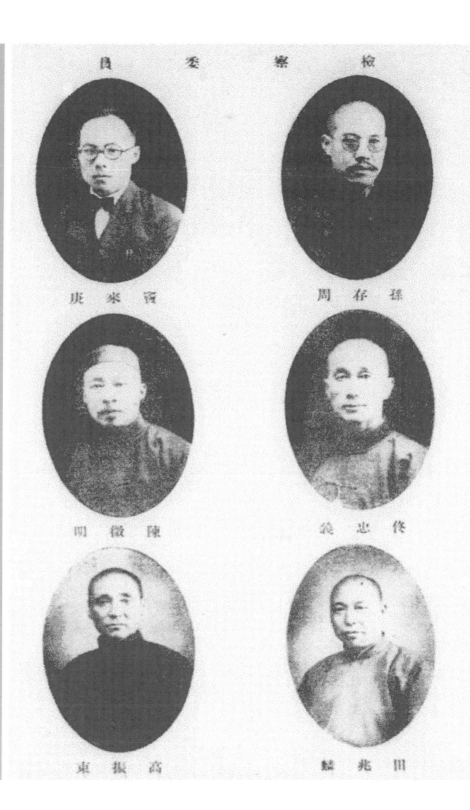

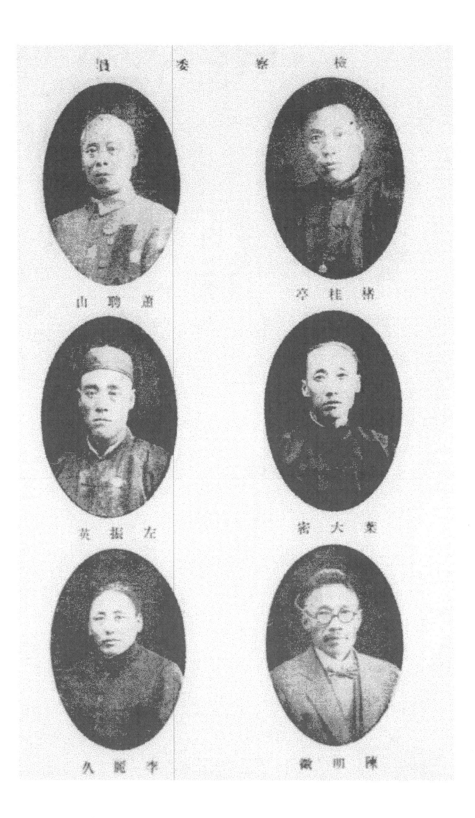

検察委員

褚桂亭　蕭聘山

萊大密　左振英

陳明徽　李冠久

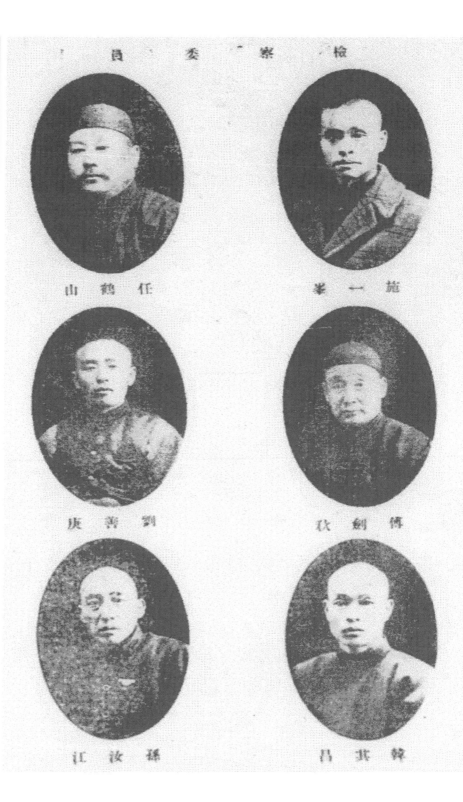

任鹤山　　　　　　施一峯

刘善庚　　　　　　傅剑秋

孙汝江　　　　　　韩其昌

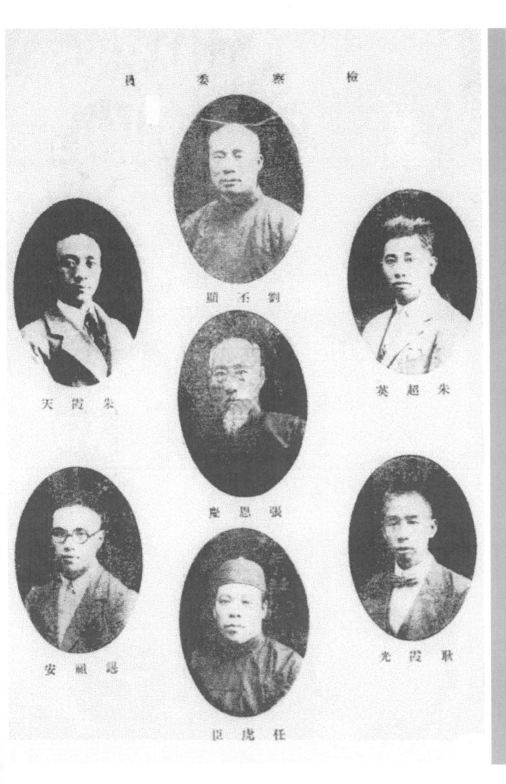

檢察委員

劉任顯

朱天霞

朱超英

張思堂

惡顧安

任虎臣

耿霞光

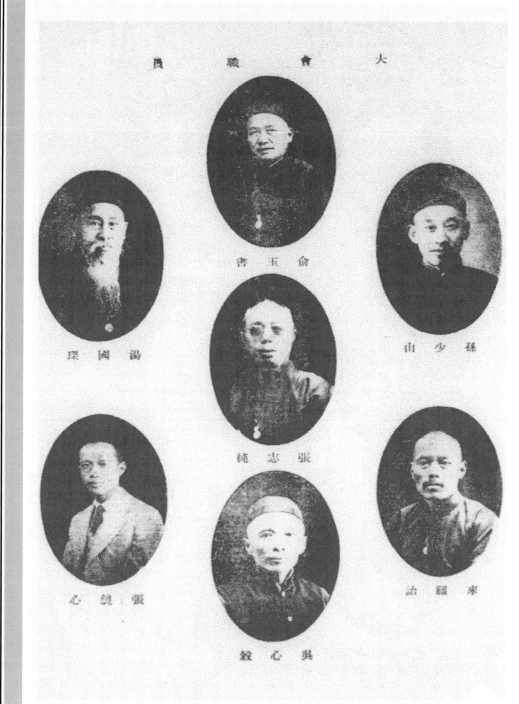

大會職員

俞玉書

湯國珠　　　張志純　　　孫少由

張馥心　　　吳心毅　　　來福詰

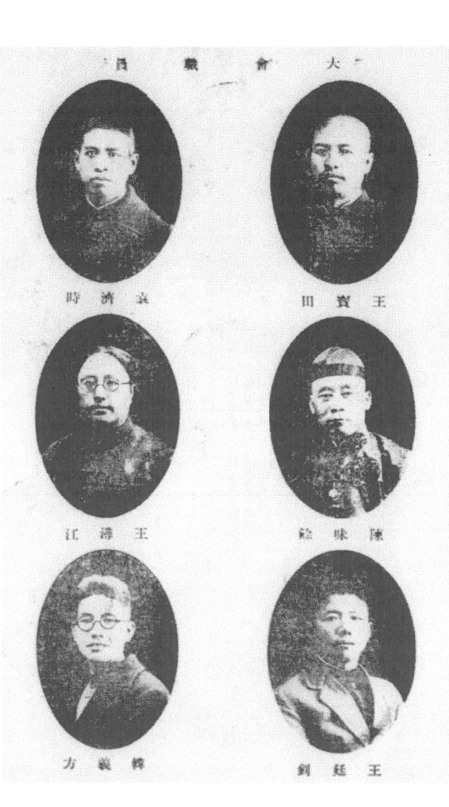

一大會議員

袁濟時　　　　　王賚田

王溥江　　　　　陳味餘

蔣羲方　　　　　王廷釗

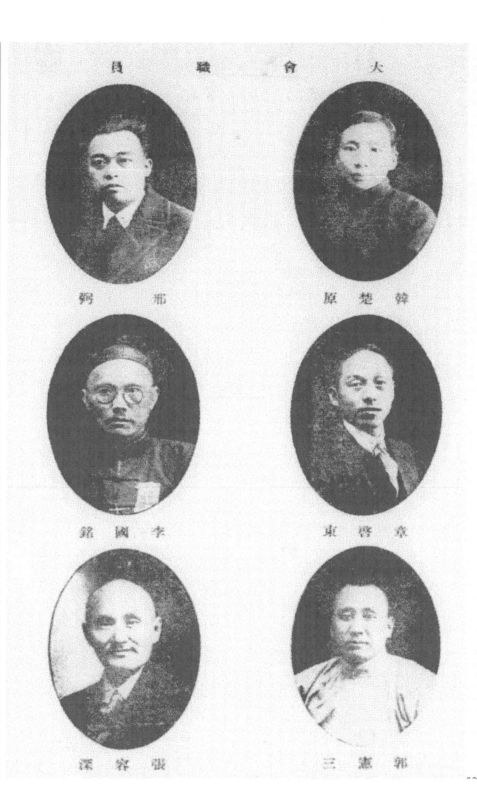

大會職員

邢鄂

韓楚原

李國銘

章啓東

張容深

郭憲三

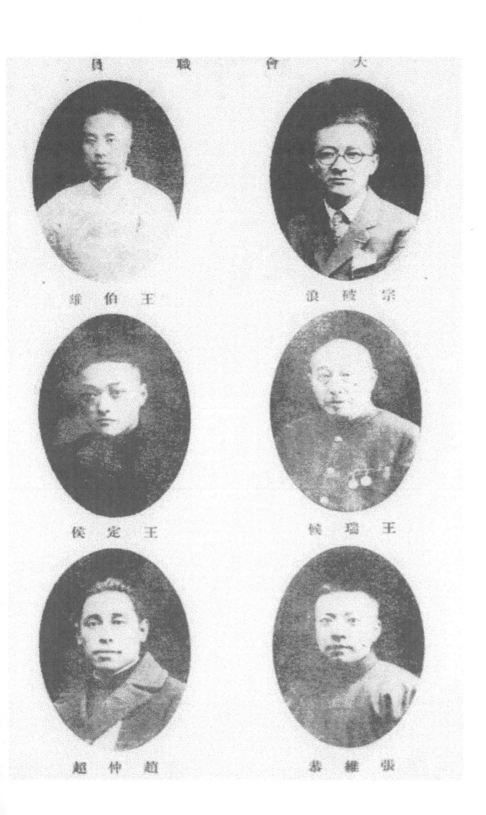

王伯雄　　　　　宗硯浪

王定侯　　　　　王瑞候

趙仲超　　　　　張維恭

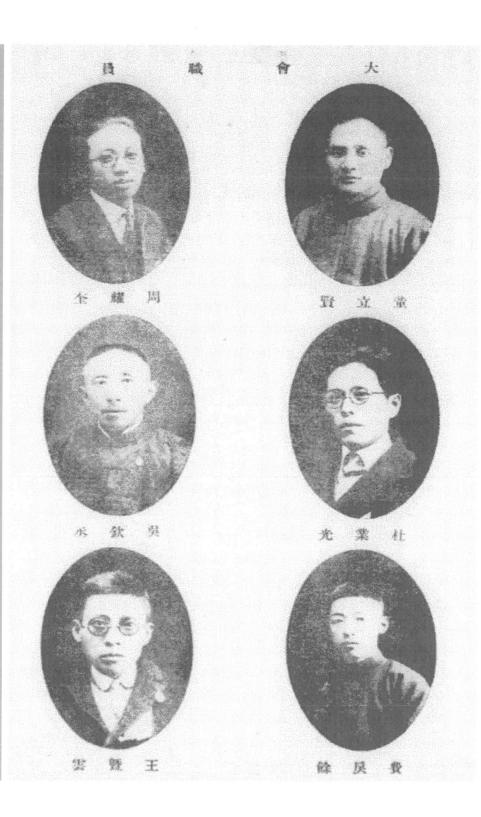

大會職員

周耀全　　　　　董立賢

吳欽丞　　　　　杜業光

王鑒雲　　　　　費民餘

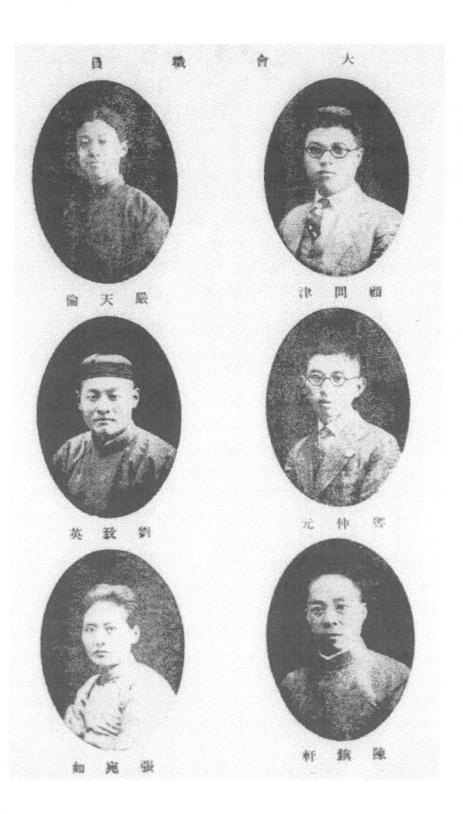

大會職員

嚴天倫　　顧問津

劉致英　　鄧仲元

張宼如　　陳鎮軒

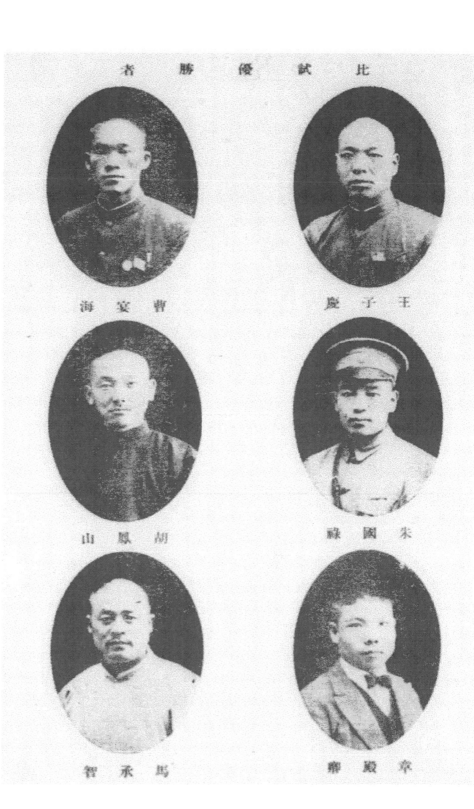

比試優勝者

曹宴海　　　　王子慶

胡鳳山　　　　朱國祿

馬承智　　　　章殿卿

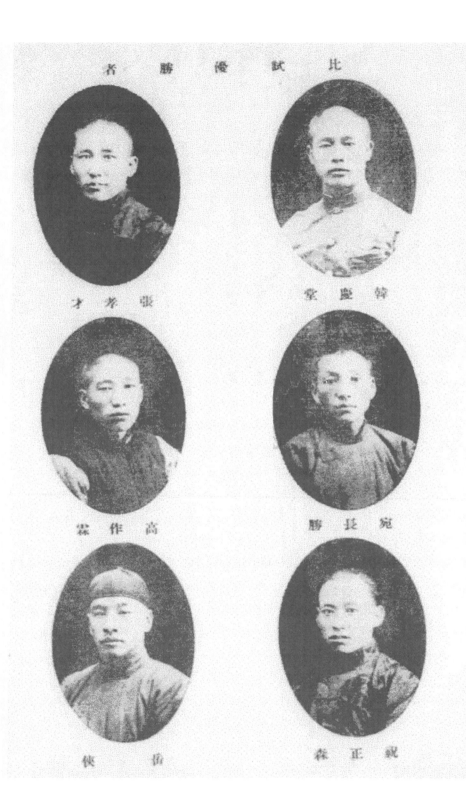

比試優勝者

張孝才　　　　　韓慶堂

高作霖　　　　　宛長勝

伯俠　　　　　　戚正森

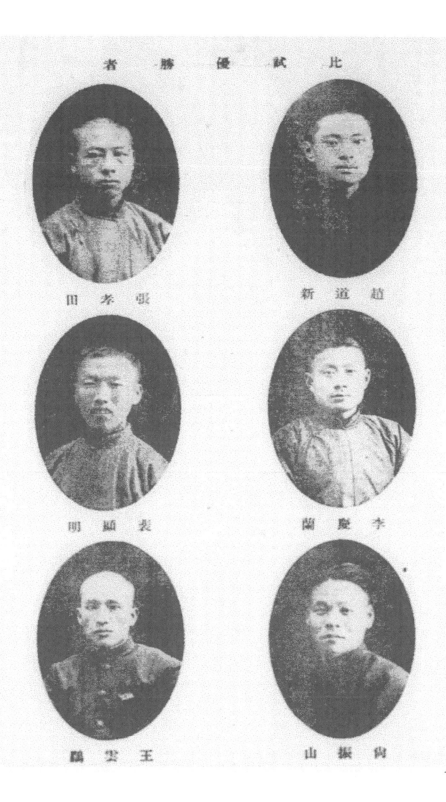

比試優勝者

張孝田　　　　　　趙道新

裵顯明　　　　　　李慶蘭

王雲鵬　　　　　　尚振山

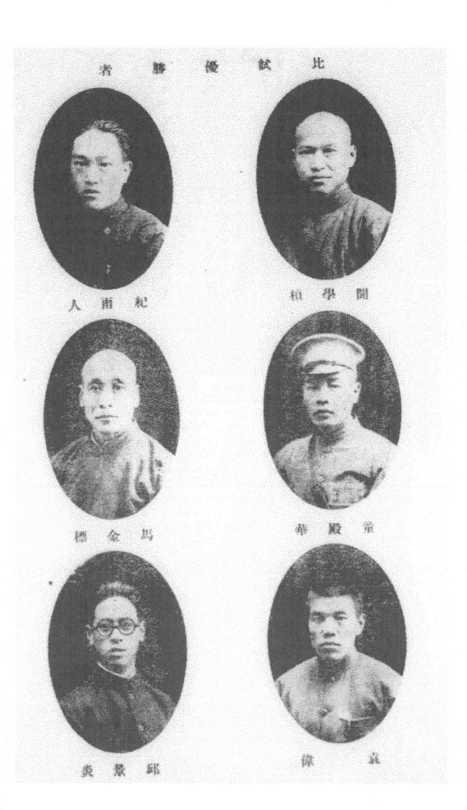

比試優勝者

紀雨人　　　　　開學楨

馬金標　　　　　童殿華

邱毅炎　　　　　袁　儆

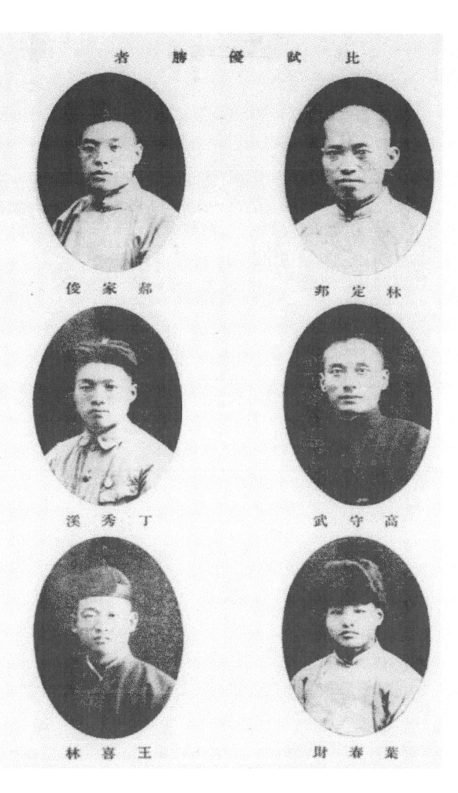

比試優勝者

帛家俊

林定邦

丁秀溪

高守武

王喜林

葉春財

比　試　人　員

朱初浙江鄞縣少林

章選奇浙江新昌人少林

余先臺浙江天臺人少林

楊笏清浙江樂清人少林

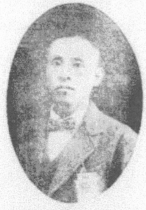

俞方仁浙江新昌人少林

王浦康浙江武康人少林

陳鼎山浙江天台入少林

王執中江鎮江人少林門

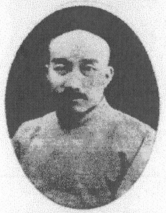

馬駿心天津入心極

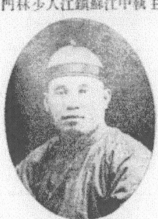

王雨山晉東馮城人少林

于飛鵬山東昌邑入太極

王增貴河北灌陽人
跑拳洪拳通背

武 當
少 林
朱明士浙江崇德人

藍益峯富陽浙江人紅砂拳

章文華江蘇淮安人形意

韓冠州河北放城人太乙長拳

鄭明玉浙江溫州人南拳

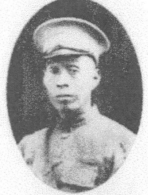

魏長州河北濮陽人洪拳通背

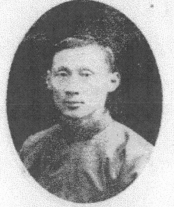

林少台天江浙雲文余

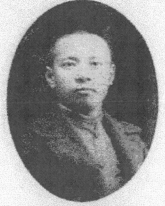

人陽雲川四堯放彭
意形　　極太

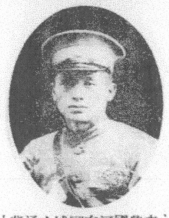

背通人城郾南河國興李

拳意人縣保北河瑞秉候

拳南人州溫江浙葦忠許

乙太人都益東山先化周

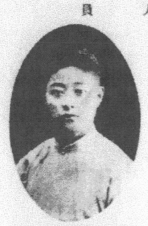

林少人縣泰蘇江洞之周

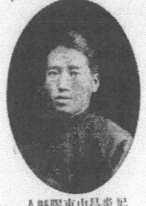

人縣膠東山昌炎妃
舉長　　林少

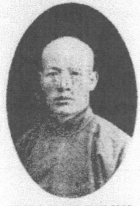

意形人邱任北河承敬陳

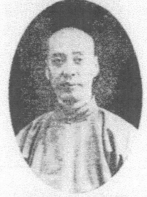

意形人興定北河俗振孫

門林少人宮南平北蔡德郭

林少人當江蘇江人鑄徐

李廣田河北天津人 通臂

王子燿河南博愛人
跑拳　通臂

僧拾得江蘇泰興人 太祖門

申得順河南滑縣人
通臂　跑拳

劉長峯高陽湖北襄陽人
八卦 落地梅花門

曹聯一浙江溫州人
太極　五行

比武人員

馬春泉浙江吳興人少林

丁士元浙江紹興人達摩

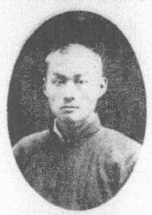

趙三江浙江吳興人少林

李一鳴浙江吳興人少林

張漢章浙江天台人少林

謝庚年浙江天台人少林

丁保善河南懷慶人通背

韓其昌河北保縣人意拳門

林榮星浙江溫州人南拳

馮致光河北平人太極

開禎飛浙江富陽人少林門

林長青浙江溫州人南拳

辛正驤人蘇江峰達學

徐永忠浙江天台人少林

蔣尚武江蘇秦縣人少林

孫國昇江蘇興化人少林

陳國棟浙江天台人少林

補　試　人　一　員

拳極太人平北達楊

拳查人南河學好李

拳查人徽安鈺家橘

人昌東東山和子張
　　當武　　林少

拳跑人縣磁北湖生儒霍

拳虎龍人冶大北湖城雙趙

補　試　人　員

金桓銘人江鎮合六門

王琴南人江蘇鎮江少林門

李梜年河北交河人太極拳

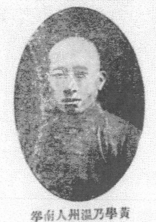

黃學乃溫州人南拳

張連峯山東恩縣人少林

王耀東山東齊東人太乙拳

王建東江鎮人少林門

心一堂武學・內功經典叢刊

72

女　表　演　員

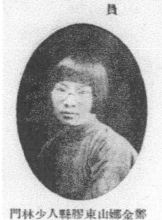

鄭金娜山東膠縣人少林門

欒秀雲山東蘇山人少林

向稚寶上海人太極

趙采霞河北新城人少林門

趙雲霞上海浦東人少林

女　演　表　員

吳瑞芝杭州人太夫人

濮玉安徽人太夫人

滕雨璇少林

楊正士浙江紹興少林人

王廷瑩浙江紹興少林人

本刊編輯同人

成立紀念一

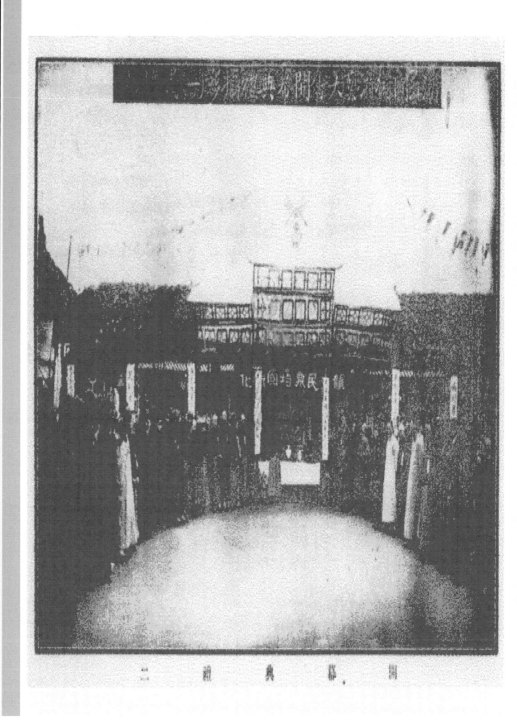

圖 幕 典 禮 二

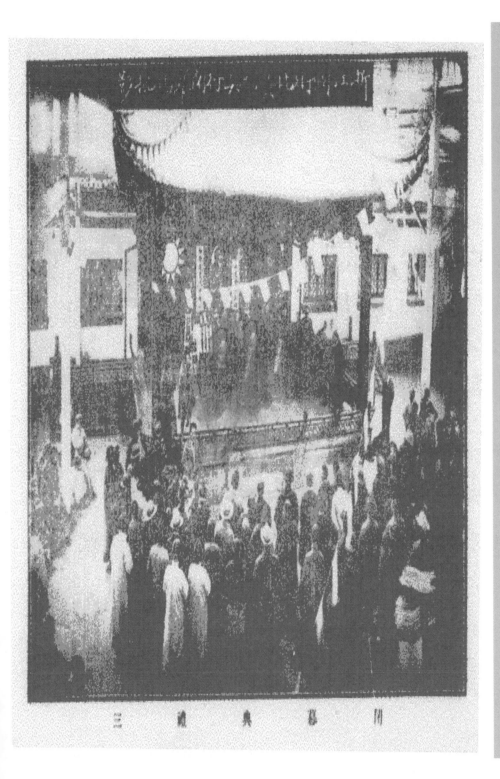

開幕典禮之三

題詞

顯成武德

揰為國光

浙江國術研究會刊

張氏集當全字

浙江國術館國術游藝大會彙刊

保存固有藝術提倡

尚武精神

趙戴文敬題

彊國之道 彊種為先

裝揚國術 廼得其全

猗歟斯會 氣象萬千

熱忱盛舉 覽茲一編

王寵惠

発揚國光

孔祥熙題

萬人之敵長城之關
授壺一笑氣壯湖山

浙江國術游藝大會彙刊

蔣夢麟題賀

恢揚國術

浙江國術游藝大會題刊

朱綬光

揚我國光

孫科題

尚武精神

宋子文拜題

精金百煉

陳儀題

用智爍神

王正廷敬題

術高三年

閻錫山題

精神抖擻

楚傖

浙江國術游藝大會彙刊

發揚國光

宇楚隱題

浙江國術游藝大會彙栞

國基是祜

易培基題

養成健全體格

發揚民族精神

韓復榘題

我武維揚

我族以強

劉文島謹題

乃凝於神

浙江國術游藝大會彙刊

陳銘樞題

尚武精神

徐永昌題

我武維揚

商震題

武學昌明

鈕永建謹題

揚我國光

何茂濬題 [印]

衞生攝務

蔡元培題

我武維揚

何玉老

發揚蹈厲

浙江國術游藝大會彙刊

程振鈞敬題

仁者必有勇

君子以自彊

浙江國術游藝大會

周駿彥 題

我武維揚

褚民誼題

技進手道

孫祿堂家題

好學近乎知力行近乎仁

知恥近乎勇

何鍵敬題

我武維揚

張乃燕

太平饒衣玉

枕戈眉夜

賴寶題

浙江國術遊藝大會日刊紀念

我武維揚

上海特別市國術館落題

振�\
衰\
國\
魂

明州朱霞天題祝

浙江國術游藝大會開幕紀念

我武維揚

中央宣傳部山東民國日報魯覺吾題

競爭時代　首重武裝　貧由於弱　富基於強

東瀛三島　武士道彰　曰啟曰美　技擊擅長

繁惟我國　共祖軒黃　蚩尤戰勝　國運乃昌

期門佽飛　漢將航航　自闢海禁　敵勢披猖

內訌未息　外侮彌狂　止爭弭亂　恩患預防

偉武貴館　振導有方　恢復武術　發揚國光

風聲所播　振贏起尫　各顯身手　少林武當

彙刊所載　意美法良　強種強國　斯乃溢觴

宋哲元敬題　[印]

之江毓奇　西湖甲秀　錢塘澎潮　靈嚴列岫

人傑地靈　天府文圍　群性文弱　尚武補救

文德覃敷　武功克奏　國術是崇　淵源授受

館舍宏開　穹窿峻構　弓旌號召　雋彥輻輳

禮義干盾[橹]　忠信甲冑　稱戈比干　闢戶志慤

紫電騰宵　白虹貫晝　刀貴千牛　劍珍列宿

賣育塞萇　飲飛擅袖　搏擊揪騰　孤虛避就

獮進胡旋環循珠溜糾結周迴騫騰厥慇

嶽峙淵渟飆馳霆驟評判允平決蕩賭鬪

揖讓雍容酌以清酊紀實鴻篇開先啟後

昭示遐方探討考究勝會適逢悅同觀觀

神往心儀芬含芳漵挟藻陳詞山斝爲壽

趙戴文題

浙江國術游藝大會題詞

尊揚國術雲夢八九貫

飛磁藝能劈臂鷹身手色

變風雲當氣驚戶牖尚

武精神嗟歎者久

楊樹花題

浙江國術游藝大會彙刊題詞

世運推移雖今猶古治刃以文宣
必以武粵稽唐虞而隋干羽後有
技擊角力乃虎少林武當藝術之
府五襄士靡執為砥柱瞻望哲人
雲興星聚設館提倡風聲斯樹
太極六合周旋折旋進而養氣助

策茹吐從此鷹揚惟力是勞內盡

干城克禦不外侮宜備無患悔

我匡宇隻手擎天之候可補強程

強國善自共赦敕貢姜洞自

懋勉歟

隴右馬福祥

馬印福祥

浙江國術遊藝大會彙刊題詞

革命工作　　體育是謀　提倡武術

共事研求　　猗維貴會　成績獨優

少林絕技　　君寶純修　功兼内外

氣協剛柔　　風行兩浙　譽播環球

殖我民族　　光我神州　書傳游藝

為國之休

吾國~衛南此異宗各自名家內外殊
功民族性武為國择禦廣莫堪堙傅之千
祀振而起之設馆旄倖皇之新京乃遠武林
四方偕來必燕貽素雙相之此為火為雷觀
我多士戮力以德不祕不奇用性邦國

浙江國術游藝大會彙刊 王伯羣題

浙江國術游藝大會彙刊頌詞

搆六藝之精蘊　鳳崇尚夫體育

慨古學之寖微　乃曰流於孱弱

攬東西之民族　習體魄之剛強

匪斌秉之特異　寶鍛練之有方

歔强國而保種　應磨厲夫精神

開大會以比試華全國之後英
合眾倫而品題洵制勝之不苟
為菁材於豐圍顯健兒之身手
編冊誌以紀盛羨民氣之發皇
壯中外之觀覽揚祖國之耿光

沈士遠

浙江國術館游藝大會日刊題詞

淵淵聖水浩浩之江天地祕蘊我武維揚

武有七德國富民強生衆教訓日進無疆

翳維國術包舉洪荒千錘百鍊心骨開張

昔人所稱莫邪干將劍池飛瀑聲聞武康

悠悠神韵激越蒼涼亘古不滅寶氣珠光

宋有金虜亂我家邦明有倭寇擾我海疆

孰能殺賊為國大防日岳武穆與戚南塘

精研武術蹈厲發揚簡練士卒甘苦同嘗

明恥教戰有勇知方巧智力聖慨當以慷

新書紀效拳技聿彰鍊氣合一推手則雙

剛柔相濟少林武當為世師表於國有光

窮理盡性一陰一陽浩然之氣至大至剛

湖山靈秀人物豐昌濟濟多士萃於一堂

健兒身手豪傑心腸磨礪以須舍短取長

及鋒而試善刀而藏當仁不讓雖柔必強

勝固欣然敗亦何妨弄接拜屬活潑翺翔

宗風祖雨裔裔皇皇善繼善述萬丈光芒

匈奴未滅薪膽毋忘民之尚武國胡能亡

張羣敬題 🔲

淛江國術遊藝大會彙刊紀念

提倡國術揚我國威拳勇技擊洵此光輝

鳴喑叱咤鳳舞龍飛盛哉大會舉世所希

沉沉夜色已見朝暉病夫東亞誰敢再譏

鴻文巨製盡是珠璣　王成美題

浙江國術游藝大會 開幕紀念

國有武術 其利甚溥

內以健身 外以禦侮

少林三丰 流風自古

聚而賽之 名震寰宇

趙文銳 🔲

強種導師

強吾中華

浙江國術遊藝大會彙刊題詞

國以民立民當自強鍛錬體力強種之方

莫在秦漢我武維揚請纓投筆勳業洋

洋即今印度尼泊爾邦其民勇敢犢惼

英王奈何華族目即屢厄能力固有昌弗

恢張厥道何由國術是彰浙人興、浙水

湯、大雅君子毅力提倡羣英畢會會濟

濟蹌、力武扛鼎巧或穿楊刀光耀雪飀

影飛霜萬人之敵百夫之防奇才異能蔚

為國光觀摩而舊民用激昂風行草偃

武術大昌人之娛樂或作乜荒或嗜麴

蘗或耽笙簧一旦易轍卧膽嘗技進

於道日軌月將起為國用內安外攘盾基

於此惟休粟疆彙刊巨帙有典有章源

傳遞遞聲譽焜煌

　　　　　俞俊民

頌　辭

國何以強強於民民何以強強於術然術亦非一端也今日國術由來尚矣自漢之甘陝投石拔距威震西域為漢國光實開國術之始近觀列強習尚武功高舉遠躡於古為四日本明治首創中與開疆拓地一躍而上躋歐美其雄力之厚苟非有武士道導於先安能關此鴻圖噫國術之有關於進化豈可漠視耶方今國運更新民氣日張欲求文明之灌輸安能不以提倡國術振刷精神為發揚民族之先聲浙人熱潮素烈有鑒於此特有國術游藝大會之舉諄聘羣英薈萃一堂無論太乙少林之派內功外功之修競奇角勝各出心裁豈徒特血氣之勇誇耀於一時其關擊於強國強種有絕大之能力烏能目為尋常游戲事耶吾得而斷之曰為耀武焉可為強族焉可為衛生焉亦無不可創此

盛舉風行寰宇師夔圉之遺意壯環堵之觀瞻頑廉懦立爲世界革新

之一助茲彙刊告成銳意宣傳前程正大不禁濡毫而爲之頌曰

共和肇始百廢俱張干城備選我武維揚神技迭奏氣挾風霜健如燕

掠矯若龍翔英豪蠕起志氣激昂百夫莫敵偏列戎行蔚成勁旅爲國

棟樑湖山氣壯努力自強

武進余大鈞

維我中華昔本豪雄漢唐元代威震西東武功之盛孰敢攖鋒乃至輓

近國脈弗張溯厥原故國粹淪亡幸哉當道苦口婆心提倡國術用意

良深登高一呼振臂發聲四方響應鸞翔鳳舉盛哉浙省薈萃英才發

揚國術游藝會開虎爭龍搏校藝掄材扛鼎磔石賁育齊來西子湖邊

允爲生色樹之風聲自衛衛國

安徽省國術館祕書主任鄭誠軒

一

自衞之道衞國在斯是以國術歷今勿衰浙開大會薈萃英奇盆以宣傳爲衆導師具好身手何地無之庶幾興起樹強國基

福建省政府主席楊樹莊敬題

西湖西子夙著盛名英雄薈萃美具難幷一紙風行快同目擊允武允文庶幾無敵

江蘇省國術館敬祝

發揚國術威烈有光完成革命崛起炎黃

杭州市國術館教練所所長湯顯祝

強國之本武技爲先體育兼備今古同然浙古名省士氣彌堅滌除屛弱競尚剛乾實施運動引起高賢提倡誘掖努力宣傳躬逢盛典臆頌維虔聊抒俚語無任拳拳

四川省國術館拜祝

大好湖山高賢踵至洗髓易筋接張厥藝海飛嶽立震驚萬里強種強

國宏規斯啓

技擊古法權興黃民派衍武當宗傳少林振導絕藝淬勵精神紀茲盛

會蔚爲鴻文

浙江省立民衆教育館贈

凡我同志刻苦自勵練修葷重保養精氣避制攻克首重節慾敦品篤

行守身如玉防微杜漸朝乾夕惕福善禍淫因果定例務本窮源基於

道義賢聖法天欽哉上智

吳醒亞敬題

語云不節之慾足以殺身故節慾保精國術專家應奉爲圭臬神氣

既足易臻堂奧精進上達非並修道義不爲功

張之江贈優勝紀念

浙江國術游藝大會宣言

自來國家之盛衰視夫民族之強弱而欲圖民族之強必加以相當訓練淬勵筋骨振奮精神立於堅固不拔之地而後真力彌滿不爲外侮所憑陵詩稱赳赳武夫公侯干城書稱尚桓桓如虎如貔如熊如羆皆以狀果敢之士一往無前捍國衛民之勇氣也漢書刑法志載齊愍以技擊強魏惠以銳士縣實爲國術之嚆矢前乎此者如春秋時之秦董夫登偪陽縣布三絕三上後乎此者如梁君帯羊侃於兗州毒廟蹶壁直上至三尋橫行得七級又如北陽大眼以長繩三丈繫臂而走繩直如矢馳不及此皆有驚人之技威懾敵國不僅恃器械需利也名醫華扁更以五禽易筋圖經爲卻病攝生之用繇是精力充實體魄強固一切衰頽罷癃之狀態以除研究國術之效用如是惜乎歷久失傳薄爲小道禮失求野流入海外泰東西各國反以此制勝復法仇羣歸功於柏林體育會日勝強俄大和魂武士道盛稱一時其他英美諸邦亦皆羣起講求方與未艾然則通古今之變酌中外之宜欲強種欲保國舍提倡國術末由或謂現今火器發明日新月異僅恃一手一足之烈未易與之抗衡不知器械係爲人運用雖有精利之武器而無靈敏之手眼固毅之精神以赴之其不藉寇兵而齎盜粮者幾希譬如授童子以鋒刃予屛卒以強弩卽

不自傷亦必棄吾未見其有濟也故古時練將必先練膽泰山崩於前而色不變藥籠游於側而目不瞬

夫然後搴旗折戟闞知退縮且當扼險巷戰時巨砲長槍均失其用是惟膂力剛強手腕敏捷為能制敵人

之死命趙樂乘所謂兩鼠鬥穴中將勇者勝是也然則詎得以時代不同鄙國術為無用乎中央有鑒於此

設立國術專館以為提倡意深法美浙江設立國術館急起直追於越君子六千以勇敢著於前史戚繼光

南塘紀略義烏之牟戍逐擊倭堅苦耐勞為朔方健兒所推重流光未沬繼起有人所望聲應氣求風涌雲

集負山之彥捲鐵之英薈萃一隅各奏絕技庶幾轉相倣效全國景從士盡有獲將盡袞鄉漢族之強將焉

乎世界各強國而上豈僅營衛一身捍禦外盜而已哉爰綴數言以當左券

為國術游藝大會敬告民眾

親愛的民眾們！

你們不是看過走江湖、賣拳頭的嗎？你們不是見過小說有什麼擺擂台，打大吉牌的嗎？你

們見到之後，不知作什麼感想？大概不過說他是賣錢的、戲本事的；那就錯了！要曉得這種技

藝，確是我中國幾千年的國粹，也是現在保國保種的唯一方法！中央國術館已經把這種技藝，

定了很簡當、很鄭重的一個名稱，叫做國術；就是說中國固有的技能，也是保國的法子。在這

國術界裏面，有的是文人學士，而氣雄萬夫者；有的是皓首龐眉，而精力強固者；有的是名閨

淑媛，而拳法嫻熟者；萬萬不可認作下流末技，去看輕他。卽如本會評判委員長——李芳辰先

二

生——和兩位副委員長——孫祿堂先生、褚民誼先生——都是海內名流。耆年碩德，一到了技擊場中，便能夠瞰溝踰壁，奪稍飛叉，咄咄不可逼視，這是多麼高尙呢？你們不信，請到我們大會裏，仔仔細細的看：就知道國術是很有價值的了。

爲什麼看了大會就知國術很有價值呢？請看我們大會要點，你就當明白了

我們發起這國術游藝大會有三種要點：

一、本會所負的使命　有人說：「你們這個大會，是自願發起的，不是有人督促的，有什麼使命呢？」那不然，國術是特殊的，固有的，有歷史的！拳宗達摩師，遂有少林、武當、峨嵋三派，相繼演進，都有歷史可考的。呂娘行刺，少林乃炬；拳匪搆禍，勤色相戒。難道國術光榮的歷史，就此銷滅了嗎？所以這次大會，就是歷史的使命。總理說：「無論個人或團體，或國家，要有自衛之能力，才能生存！」提倡國術，便以養成自衛的能力；所以這次大會也是　總理的使命。東有強鄰，仗了武士道的靈魂，就飛揚拔扈起來，我們有國術這種強國的寶貝，難道永久藏著，不來發揚牠嗎？所以此次大會，也就是環境的使命。有此三大使命，才算不辱這使命哩

二、本會所具的志願　什麼是本會的志願？就是：(1)要國術平民化——教育普及，一時辦不到化，民衆們務須家家練習，人人練習，時時練習，練習到全民國術

的，因為要有工夫、有金錢、有好資性，纔能夠受教育；國術却不必，只要恆心的練，不論老、少、男、女、窮、富、貴、賤、農工、苦工、乞丐、有病的，都可以學的；不費工夫，不要金錢，又不要好資性，隨人隨地、隨時可學；到了大家都學的時候，階級的觀念，自然破除；民質的革命，因而成功，不是我中華的好現象嗎？(2)要國術道德化——國術的沈滯，雖是重文輕武，積習使然；然而國術家自身，不講道德，也是一大原因呀！有些人，有了幾斤氣力，懂得幾套拳頭，便去和人家打架；人家怕他如虎一樣，遠遠的避開他了。國術難道是粗鹵的、强暴的、惡化的嗎？不！不！！試看古來豪俠——朱家、郭解——他們是：「急人之難，不謀其利」何等的光明磊落？去年中央國考的時候，有二人登台比試（姑隱其名）纔一交手，那方就要致他的命，此方乖覺，輕輕的避過；那方還心不死，霎時又是一拳飛來，此方耐無可耐，把他一拳打倒，血流如注；此方人當場俯身下去，慰問他，扶持他，次日又拿藥品去望他；那受傷的人方纔覺悟的道：「這是我一時的冒昧，受人之愚，要想把你打死，却是老兄拳好，道德又高，我真慚愧極了。」這樣看來，要全民國術化，還要國術道德化哩！　總理說：要恢復固有道德——忠、孝、信義、和平、仁愛——這種道德、國術界應該統統恢復起來，那末，我中華民族，既雄強，又高尚，多麼的榮譽呢！

三、本會所懷的希望　辦一件事情，總有一種希望；如此轟動一時的浙江國術游藝大會，當然也有相當的希望；至如：國術大振，希望強身，希望強國，希望強種，這希望是當然的，籠統的，大家知道的。本會以浙江的地點，徵集全國國術名家，召成盛大的集會；希望所在，自然要以浙江占有優先權了；浙江以名勝著、以文物著、以物產著、但不曾以武術著。此次大會開幕，有許多的英雄豪傑像生龍活虎般的跳上舞台，大獻其勞、崩、騰、挪的好身手！我民眾們，飽了眼福，定然要發現一種欽慕和艷羨心，把各縣、市、村里的國術支館，支社，都成立起來，幾年之後，錦綉湖山，都化作之江怒潮；文人淵藪，一變爲武士窟穴，國術前途，大放光明！這是本會所極端希望的！

我親愛的民眾們！努力呀！努力吧！！

徵告表演和比試諸同志

諸位同志！你們不遠千里而來參加本會，本會非常的懽忭！把十二分的誠意來歡迎你們表演、比試！

諸位同志！你們平日，雖是東西南北的各個住著，你不知我，我不知你的，現在把你們從各自故鄉裏，徵求到杭州來表演，比試，是介紹你們由認識而到親愛，把我國術界親愛精誠的力量團結起來，鼓勵民眾個個能夠國術化；使我民族的精神，一日一日的健旺起來；國民的生

產力量，一日一日的增加起來；使帝國主義者，無所施其侵略的伎倆；靠著我們提倡國術的力量去解除牠，斬斷牠；促進我中華民國的國際地位平等，政治地位平等經濟地位平等。

所以，諸位同志！這次來參加表演比試，所負的責任，是非常重大的！要大家抖擻精神的做去，凡是一舉手，一動脚，都應該注意武德，遵守規則，給民眾做個好榜樣；不可有一些惡化舉動，否則民眾看了，容易引起他們的反感。

本會所聘請的評判檢察⋯⋯各委員，都是國術界的泰斗；學問道德，素為國人所欽仰，所以更沒有派別門戶之見；一本至誠提倡整個的國術。希望各位同志，也要化除派別門戶之見，不要管他是少林，武當⋯⋯祇要各顯好身手，達到我們提倡國術的目的就好了。

各位同志，既然明瞭這次表演、比試的宗旨和目的對於勝負二個字就不應該看得很大，要知道勝敗是宇宙間的常事，沒有什麼希奇的；在表面上看起來，獲有勝利的，固然得著榮譽和上賞；要知道獲不着勝利的，也可以得著一番經驗，鼓勵自己的向上心。所以說：一失敗就是成功之母。」況且一個人，無論做什麼事，不是經過一番嘗試，決不會知道自己的能力。所以希望諸位同志，大家要抱着這次來表演比試，是來測驗自己的能力！並不是來爭勝負利邀上賞的；那末我們提倡國術的空氣，就可以瀰滿了民眾的心窩；國術前途的光明，就可和晴空的太

六

陽並麗了！

敬祝諸同志，進步！

國術源流之管見

孫祿堂

古者國有術非戰近國術之意義也然則國術何自昉乎穴居之世禽獸逼處於是製竹木之器械以禦之

迨黃帝戰蚩尤兵刃始與與三代而還史稱走及奔馬手接飛鳥及托梁舉鼎率能以力自雄然天賦之異抑

人爲之歟不可得而知也有周肇興兼重武舞詩曰有力如虎是也厥後猿公教刺劍術之權與而干將

莫邪湛盧巨闕之名相望於册然不過劍之名稱耳炎漢游俠踵起而劍道手搏角觝並載諸法史惜未詳其

法東漢末之五禽經今頗有承其緒者是誠國術之萌芽也相傳少林寺初有潭腿揖奉諸法梁武帝時達

摩東來慮其徒衆未諳動靜相養之道於是著易筋洗髓兩經內外交修爲強健身體之初步否則禪寂枯

坐易滋流弊繼之者分剛柔兩派而少林內家之拳自茲始矣岳武穆得經體復闡發易骨之功用命

名曰形意然則形意拳者實達摩倡之而武穆成之者也太極則濫觴於唐之李道子許宣平張三峯而

攢充之參以點穴諸法張松溪單征南等傳其衣鉢若梅花八式則始於志公長老世所稱峨眉派者八卦

掌當咸同時文安董海川先生得自南省傳之北方聞其源流甚遠至炮錘心意羅漢無極五極八極彌祖

太祖劈卦通臂阮俞孔諸家各樹一幟或論理或論氣或論力皆有精能獨到之處以意度之今時之國術

太牛胚胎於達摩三峯兩派其所以有種種派別者後之人從而變化之耳管窺之見大雅所譏尚祈海內

明達之士有以教之

大會日刊發刊辭

沈士遠

白周禮置司右掌軍右之政令凡一國勇力之士能用五兵者皆屬於是奇材壯士代有蔚起秦詩稱漢號伕飛霍去病以引關蹝張顯名肯延壽以投石拔距著績降及隋唐七科六院廣為召募史稱卜天生在利刃交錯之間踴躍運轉如飛黃周舞刀楯使十餘人以水交灑不能入尤推絕技由是內靖邊氛外威鬥夷漢族之強於斯為盛洎平矯矯桓桓之士之足為國干城也自宋代右文輕武士於經義訓章面外不復研究技術於是人材日卽委靡國勢屢屢遼金元清迭主中原遞嬗至今又以火器發明戰鬥之術不重智力國術顏廢幾至無人過問要之器械之利以氣為御交綏之際膂力居先而兇研來國術為用日多不僅在軍旅一事華陀別傳陀嘗語吳普人體欲得勞動體常動搖穀氣得消血脈流通疾則不生而況研來國術欲常勞然則以易腐之木朝暮開閉動遂最晚朽別傳物志載魏武帝間封君達袁生之術君對以體易腐之木朝暮開閉動遂最晚朽別傳物志載魏武帝間封君達袁生之術君對以體欲常勞然則以國術歷練身體營衛精神不又為攝生強種之不二法門乎中央創設國術館以為提倡浙省匯之一時壯士星羅勇夫雲集比試有期日刊實布聊誌片言以申景慕所望英才薈出發憤為雄振廢起衰同心一志鍊體魄為銅筋鐵骨固黨國於磐石金湯又豈僅游藝已哉

論國術為救國之本

吳心轂

我國古時人種強盛體魄偉大皆在七八尺以上舉人者輒目大丈夫此其意可想而知也若五尺則為侏

儒故撻伐之處在歷史上有最高之價值今則人民短小身軀屛弱由此以往每況愈下非獨國不可強卽

自身人種資格亦不能保顧不痛歟（歐戰時我國參戰德威廉第二云東方小人之國且無人焉何足介

意）惟國術能發達筋肉鍛鍊身體增長精神此可以完成強大之民族者一少年心性血氣未定每易涉

足歧途戕賊身體甚或不務正業流為匪纇國術首重武德加意保養昔人名手皆愛惜毛羽而尙讓恂

恂若儒者夫謙讓非畏首畏尾退縮不前也俠義之氣為人所艶能有全副之精神始有偉大之事業此可

以養成高倘之人格者二弱肉強食天演公例亡國亡種之民人以奴隸視之以犬馬畜之由於不知自強

也若全國民衆注重武術與各種科學為同等之教育凜然不可干犯日本之戰勝俄人一躍而為東方強

國武士道之功也繼觀數千年之歷史有以文弱稱強者乎無有也有以雄武為人所屈服者乎無有也

今列強逼處我國之外僑聲橫之事時有所聞官廳敷衍人民隱忍堂堂中華奄奄無生

氣已惟以國術為本身強而後種強種強而後國強不戰能屈人可操左券此可以提高國際地位者三頃

者浙江士夫咸知此義有國術游藝大會之舉行誠盛事也然以愚管籥之見與其得一二名手絕技不若

普及於全國人民今而後由小學而迄中大應認國術為必修之科此乃治本之策不出十年雖柔必強豈

惟浙省之幸抑亦全國之幸也一孔之見願與高明商榷之

國術的地位和價值

李定芳

「國術」這個名詞，是近年來纔出現的。其實，從前所謂：拳藝，國技，國操和武術，都是一樣

的東西。

國術在我國，本有悠久的歷史，與偉大的功績；自從庚子之役，引起八國聯軍，大遭失敗後，卽漸次冷淡。（其實這一次，全係民族精神的奮起，其罪在執政者不知領導，一昧迷信，而非國術本身的惡果。）直至此次革命成功，中央加以提倡，始有今日各地熱烈的國術大會，

但是對於國術抱懷疑的人，仍是不少，茲分別寫在下面：

1. 有的說：現在火器昌明，怕你練成銅筋鐵骨飛天本領，有了小小手鎗，卽可致你死命！

2. 有的說：現在分利的人太多，生利的人太少，勞働也是運動，何必要另外練習國術，就誤工作時間呢？

3. 有的說：國術沒有科學化，用以鍛鍊身體，不及西洋各種體操和運動。

4. 有的說：國術在我國，已成了江湖賣技者流，爲高尙人所不齒。

5. 有的說：國術派別太多，各存門戶之見；皂白不分，勢難統一，使學者無所適從。

6. 有的說：國術教員的服裝，太不雅觀，不能引起學者向學的興趣。

照以上各種懷疑和評判，國術幾毫無價值；其實國術前途，是很光明的，很有希望的！待我先把上面幾種批評和觀察的錯誤，寫出來，再談前途很有希望的理由：

1. 「火器昌明說」這種人，完全是根本錯誤；他認爲國術是打人的。若是說：國術專爲打人亦到

不了二十世紀受淘汰，在十九世紀就不中用了。

2．「分利與生利說」這個問題，却是一社會問題；但是在社會方面觀察起來，仍不成問題。在從前漁獵時代和畜牧時代，可說用不着另外一種身體的鍛鍊，因爲那時候，什麼事都要自己去做，所以身體各部，得有平均的發展；到了手工業時代，就漸漸的分工了有的專做一種事業，就可生活，所做的工，不外局部運動，所以就要有體操來補救。現在已由手工業時代，漸漸到了大工業時代，分工更加細小，如機廠中的工人，祇須一指動，卽可代百體之勞，豈有運動到身體各部的工作？所以要說以勞動代運動，是做不到的事，而且與社會原理相反。

3．「沒有科學化說」國術的本來面目，皆含有科學的意味，如力學方面三拳之出，有陽轉陰，陰轉陽，是用旋力；又每種步法，皆有一定的角度，故能得其重心；每部拳法開始，皆有準備運動，中間有快速與和緩，末了有呼吸，正合西洋體操的順序；且未行拳之始，亦多有走步，或踢腿；設計方面，亦爲虛虛實實，複雜動作，亦可分開教授，可單人，可團體，可單打，可對打，可獨演，可比賽；惜今之教授國術者，多不詳察國術本來面目，以致畫蛇添足，以爲國術無准備運動，可以隨意加些不合衞生的動作，或且徒尚美觀，不重比賽，流入花拳繡腿一派；或有過重攻守，不顧生理，以致舉鼎時廢絕臏；這些都是國術後來的變態，我們不能因其末而忘其本呀！現在中央和各省，正在搜集國術人才，設館儲賢；且有開辦國術專

門學校的籌備，是不難學理與事實並顧，並國術科學化哩！至於西洋體操，主要在使人體各部平均發達。；田徑賽運動，主要在複演原始人類的動作，含有天然活動；球類運動，主要在訓練機敏，守法合羣；國術卻皆兼而有之，；如對拳合打，即係訓練機敏；比賽時，遵守規則，即能養成守法，既可雙人比賽，亦可團體比賽，即可養成合羣性；國術中之踢打，真正是天然活動。；試觀初生之嬰孩，即能拳打脚踢；還有國術中之擒拿，何嘗不是原始人類撲獸時之動作？國術中之扁側縱跳，何嘗不是原始人類避敵時之動作呢？國術中之棍鞭刀劍、飛鏢、流星等，何嘗不是原始人類取獸時之利器呢？國術注重身、手、眼、法、步、精、氣、神，又何嘗不是謀人體各部平均發育呢？若說國術不及西洋各種體操利運動，反不如就西洋前體操和運動，不及國術爲當？何以呢？西洋的體操缺乏機敏，和天然活動，所以每部體操之後，應加遊戲以事補充，這是對於時間不經濟；田徑賽運動中之擲遠動作，多用一手，不能平均發育，尸需廣大場所，於地皮不經濟；球類運動，不是人人可行，處處可行，設備艱難，皮革易壞，消費太大，；有此種種，可見以國術鍛鍊身體，較之西洋體操利運動，有過之，無不及了。

4，「江湖賣藝說」此乃人的問題，非國術本身之過。我國素來重文輕武，以致練武者，缺乏高尚職業；有的以傷科救世，借國術表演，開開場面，本係偶然的事，後人即以此爲慣例；而其

拳法亦多變常，專尙花式。現在文武並重，將來的國術家，決不致於此；且中央正在提倡之際，定有好方法，處置一般賣藝者；如拳藝果屬精美，卽合在一處，開設游藝場；其傷科果精者，准其開設傷科醫院；如一無所取者，卽令其歸農以免再在市井間賣藝。

5.「派別說」此係我國地勢關係，因西高而東低，水往東流，中隔三條大江；古時交通不便，所以有南北之分；還有一種，以前國術，都用以防敵進攻，某門可勝，某門必敗；所以各得巧妙，堅守不露，遂成門戶之見。現在火器昌明，國術已移作健身之具，門戶之見，不難打破，交通旣便，南北之分，亦立見消滅了。

6.「教授服式說」此更不成問題，因爲評判一種事物，全在各人的態度，說到評判服裝的態度，又多爲一時環境所轉移；這時穿西裝的多些；就覺得西裝爲美；這時穿學生裝的多些，就覺得穿學生裝又何嘗不如是呢？不過現在的國術教員，太不肯迎合一般人的心理罷了，我想將來的國術家，定可穿得與一般人一樣的漂亮！

據社會學的調查，人民由鄉村漸趨於城市，城中的生活，無非是工業的生活；現在的工業，又由手工業進爲機器業，人體的勞動，日見減少，不動部分漸漸退化。人體是整個的機器，一小部不靈，卽影響全身；若不設法補救，體質將愈益孱弱；且世界愈文明，人命愈貴重，保衞坐命之學亦愈精；斷非以前之病後治療爲能事，當更進防患於未然，所謂上醫醫未病之前，

下醫醫已病之後；防患未然，又分兩種：一是衞生，一是運動，衞生是消極的保持健身，運動是積極的增進健身。吾人必需運動，於此可見，但運動種類繁多，究以何種運動能易行普及，流傳久遠呢？須完全合乎左列條件！

1. 能使身體內外平均發育。

2. 能使智力道德發達均衡。

3. 能使體形端正姿勢優美。

4. 能養成合羣性守法性勇敢心忍讓心。

5. 能自衞衞人有豪俠精神。

6. 能養成衞生習慣。

7. 能養成耐勞習慣。

8. 節省經費。

6. 節省地皮。

10. 節省時間。

11. 不分性別。

12. 不分老幼。

13 時間不分寒暑。

14 人數不分多寡。

15 要合天然活動。

16 要能引起興味。

合乎以上十六個條件的運動，惟有國術了。在此又要提倡國術的國術館，注意下列幾種事項：

1. 開辦國術專門學校。

2. 頒布國術比賽規則。

3. 多開國術運動會；並須注重比賽。

4. 籌劃處置江湖賣藝方法。

最後，還要對想以田徑賽運動與世界爭勝負的先生們說幾句話：田徑賽運動，是起原於希臘，由西而東傳，為西方民族的慣技。我們若丟開自己的所能，而跟著人家後面，是不行的；不要說世界運動會沒有希望，就是遠東運動會的湯圓，亦殼你吃哩！孫中山先生對於政治，不是說過嗎？「我們要想把政治改革好，就要取人之長，補我之短；不要完全跟著人家跑，而且要起向前面去！」運動也是一樣的，我們要把科學的方法，來改良我們固有的國術！希望國內的體育家一致起來提倡國術呀!!

國術與環境的關係

蘇景由

人生不能離開兩間，就不能擺脫環境；附屬於人生的藝術，其消長存滅，也就不能不受環境的支配了！我國固有的武術，勃興於兩漢，極盛於隋唐，衰落於宋明，歇絕於近代；此中消息，和歷史上環境，在在相關；姑及現在，忽焉復興，試一分析體察之，更可見環境在在有力的偉大了！

個人的環境——物質文明愈進步，則精神文明愈墮落！托爾斯泰等，雖抱此憂，然迄無救濟之方；坐令物的機械日益發明，人的體力日益頹廢，各種娛樂事業日益增多，人的腦力思想日益涸絕。武術是鍛鍊體魄葆養精神的唯一良劑！

為救濟物質畸重計，國術就因適應個人環境而復興了！

社會的環境——現在社會的組織，以經濟為中心；競存於社會生活中的人們，自然無日不受經濟力的支配，無日不在經濟制度下鬥爭中！可是要競勝於現在社會經濟制度之下，非有强健的體魄，充旺的精神不可。國術既為修養體魄精神最好的方法，就因適應社會環境而復興了！

國家的環境——現代國家要競存於錯綜繁複的現代國際，非得有自衛的能力不可，先總理的遺訓已明白昭示我們了！但是要培植自衛能力，非可僅恃物質上的槍砲彈藥；更須有勇健

雄武的民族，百屈不撓的精神。古代的斯巴達，近代的大和魂，實爲國家靈魂所憑依，生命所繫著。國術是養成尚武民族的一種國粹，在現時代國家環境之下，就不容不復興。總之，十五世紀，歐洲因羅馬帝國皇族僧侶的專制壓迫，而文藝復興；現在物質發達過度，精神衰落過甚，而武術復興，俱不過宇宙間環境的遞嬗，初不限於一國一民族呀！

大會閉幕宣言

李芳宸

中國積弱久矣非積極提倡武術不克振起民族精神浙江省政府主席張靜江先生曁諸同志深喻此旨爰有國術游藝比試大會之發起規模宏遠濟濟多才甚盛事也景林不敏承乏評判當茲閉幕聊貢短語以當臨別之贈

其一關於學術者　武術一道大別之爲少林武當兩門然窮其支派不可勝計要之千百年流傳之學術無論何派固不能全無缺點亦不至全無價值總之凡百學術必求精進不良者改良良者改之更良斯爲得之且武術須改用旣不可全憑理論則比試當已惟比試期有觀摩之實益切磋之機會舍己短而採人長方爲切要入主出奴固爲陋見井觀天更足阻礙進步此關於技術之當爲深切比較之研究者一也

其二關於武德者　武爲剛德與好勇鬥很者有別拳技比賽決勝負於俄頃失手負傷事所恆有然於個人情感無關勝負者絕不容驕矜以自滿負者未必技不如人更不必蹶失進取之壯志蓋學力無止境無論勝負均須精益求精俾國術得以大昌當知勝負爲兵家之常角技亦當如是觀否則爲仇鬥很實爲提倡

武力之經大阻力願切戒之此其二也

開幕以還專家駢集百藝具陳蔚為大觀於芳宸學藥上獲益不淺逾選手比賽目覩角技時之勇敢竣試

之後和好如初彬彬有禮良用心折願猶有所陳述舊誠以藥石之投不厭常御言雖不文實出真誠諸公

明達願共勉之則國術前途之幸也

我之國術游藝觀

方聲修

今欲於二十世紀殺人利器日新月異之會而謂可恃一手一足之烈以與之相抗吾人必艴艴然疑然而

不必疑也有犀利之器械而無勇健之將卒能責其負之而趨以殺敵致果乎作長期之對抗而無強固之

精神能望其持久不懈以勇往前進乎至若陷陣衝鋒短兵銜接奮起肉搏以決雌雄於最後之五分鐘優

者勝劣者敗此尤大彰明較著者也吾國處積弱之勢外侮頻乘至夷為次殖民地有東方病夫之誚欲雪

此恥其道曷由講外交乎無武力為後盾什九皆失敗也伏正義乎處此有強權無公理之世寧復有正義

可言當茲危急存亡之秋計非復興國術籍強身以強國強種其奚可者中國國術流傳甚古拳勇

詠於詩技擊著於史論溝踢壁奪稍飛刃如此事類不可殫述唐宋而還日益崇尚研究愈精奇蹟愈彰其

著在稗野者弗具論若少林擊賊岳家健身事跡昭然人盡稱道降及明清流風未墜雍正之世江湖奇俠

猶復觸處皆是自火器大興此事途廢求其能艱苦卓絕以致力於此者幾如廣陵散不可多得此實我國

家種族之憂也夫德復法仇蹶歸功於柏林體育會日勝強俄武士道獨享盛名彼外人方於此道方事提

一八

倡而吾人反將先哲固有之絕技屏而不習猶且日日言運動言體育不亦傎乎要之國術實有重大之價

值其特點可得而言　（一）國術自由無論何時何地皆可隨意練習（二）國術平等無間富貴貧賤老少

男女人人皆可練習（三）國術切合生理練習時力周全身氣貫四體不偏枯不劇烈毫無流弊（四）國術

既精敵來則應脫手而出無須有所懷挾亦無須有所補充且可資敵械而有之（五）國術屬勇之範圍而

其靈巧敏妙則近乎智鋤強扶弱則近乎仁（六）練習國術平時可以強身有事即可以衛國具如此偉大

之功能自有千古不磨之特質奇珍在握竟忽視之不知其為保種救亡唯一之秘鑰嗚呼外患亟矣國恥

深矣急起直追循此途徑以競爭而圖存庶幾有多　總理有言一無論個人或團體或國家要有自衛之

能力才能生存」先覺良箴可勿深長思哉獨是自衛自存固有資於國術但使少數人確能領略而不亞

謀尊及以輸達乎「全民國術化」則猶未盡國術之能事而一收其效我浙江之發起國術游藝大會也

非為鬥人名譽計獎勵計蓋欲喚起全民衆之注意而鼓動其與趣發揚其志氣淬厲其精神使得涵濡鼓

舞舉有系統有實用之「新武化」以推及於全民比其成也凡吾不易得利器之人當不暇取利器之時

值不能用利器之地皆得出其全力以與帝國主義者相搏角之掊之以使之斃而後　總理之民族主義

乃以大昌有志救國者當不河漢斯言

民族與武術

陳禮園

國家之盛衰繫乎民族之強弱從無民族強而國家衰敗者亦未有國家強盛而民族孱弱者本黨　總理

提倡國民革命凡四十餘年其目的在求中國之自由平等顧欲達到此目的舍實行三民主義外其道未

由而民權主義冠諸三民主義之首蓋有深意存焉

我華立國四千餘年爲世界開化最早之國家亦爲最繁衍文明之民族歷代四夷恬服咸鎮八荒載諸史

乘猶虎虎留生氣尤以元時西掠全歐至今西洋婦孺談虎色變常以可汗爲恐嚇孩童之名詞中華民族

族強盛無逾於此時矣然自清代以來賠款割地受辱於人之事接踵而生指不勝屈尤以甲午庚子兩役

簽訂賣身契約之不平等條約甘受宰割置子孫於萬劫不復之地抑又何哉此無他民族精神倘文學而輕

武藝驕空談而鮮實學日趨萎靡不振國家安得不衰弱哉

夫英脱之戰（脱爲菲洲北部小邦）英幾敗績後雖賴殖民地聯軍之生力鎗砲之銳利始免強克脱然

和議條約上英許於適當時期內准予獨立之規定菩英亦有所忌憚也使一究脱國強盛之歷史則全在

提倡武術所致男女小學生之入校沿途持鎗獵飛禽走獸以其所獲之多寡而定成績之標準故勤員令

下全國男婦老幼都能應命入伍服務國家牽以衆寡懸殊彈盡援絕而受降然相持至數月之久脱亦雖

敗猶榮矣此一例也日俄旅順之役雙方肉搏數次而大和民族以提倡武士道故精技擊利短兵幾次衝

鋒俄軍大敗而最後之勝利以分此又一例也卽以十年前歐戰而論協約國數較塴盟多幾兩倍四面包

圍德之失敗宜也顧日耳曼民族勇敢善戰之名仍爲舉世所公認而一按德之強盛亦得力於小學體育

教師及各鄉鎮體育會之提倡體育而已武術與民族之強弱國家之盛衰此又一題著之先例也

二〇

處此二十世紀科學昌明之時代欲求國家民族之生存研究科學固屬重要然提倡武術尤為刻不容緩

須知世界未至大同戰爭斷難倖免雖天空有飛機海上有潛艇越嶺有山砲封港有魚雷此皆或戰或守

之武具不足以判最後之戰局也戰局最後之勝負仍繫於肉搏與衝鋒此則武術提倡之國家當能獲得

最後之勝利也已自辛亥光復迄今提倡國術之聲浪雖喧騰於一時因無具體計劃毫無成績直全本黨

統一寰宇後中央為根本喚醒民眾提倡武術強身強國起見於首都設中央國術館各省設省國術館

市亦設分館作普遍之提倡為公開之研究又於去年考試武士一次以示當國注重武術之至意浙省府

主席張靜江氏尤為熱心首先成立浙江省國術館自任館長積極進行此次舉行全國國術比試大會於

提倡國術之中寓獎勵英士之意使有志研究者得以觀摩身體衰弱者知所警惕料知數十年後我中華

健兒當不讓北菲之脫東亞之日中歐之德而恢復漢族以前之光榮也民族主義既完成三民主義方可

完全達到願全國同胞共勉之

何謂國術家

白啓祥

這幾天在國術游藝大會裏，在滬杭各種報紙上，幾乎天天聽說國術家比試如何乾脆的評論

；看見某某國術家表演如何精彩的記載。我常常這樣的想想在比試台上能打幾囘合，會練一二

蹓，就算得是國術家嗎？如果是的，則此次參加表演比試的人員；以及會打一拳踢一腿的阿貓

阿狗，都可稱為國術家了。在我看來，國術家三個字，決不是任何人都擔受得起的；不然，又

何貴乎有這個尊稱呢？我以為國術家至少要具有下列幾個資格：

一、要有獨到的技藝　凡是祇會幾路拳腳，幾種器械，沒有精彩的研究的，不能算是國術家。國術家對於國術的專識，一定要有豐富的修養；對於各種技藝，要有獨到的工夫。

二、要有健全的思想　一般研究國術的拳師，我武斷批評他們一句：可以就沒有健全的思想；他們練拳的動機，初則由於鍛鍊身體，繼則工夫學會了，或許不免有升官發財的傳統思想，什麼社會國家，根本就沒有這個觀念，所以他們每天的生活，除每天早晚練一二趟，其餘的精神和時間，不是消磨在戲場裏，就是耗費在無聊消遣上：渾渾噩噩直沒有思想。我覺得真正的國術家，他決不是這樣不長進的糊塗蟲，他是時時刻刻為民族為人類謀幸福的！

三、要有良好的習慣　這次參加大會的國術家，雖然技藝精到的很多；可是隨便隨地可以發現他們惡劣的習慣：甲指不剪，牙齒不刷，隨地涕唾，言語粗俗，歪戴帽，吸香煙……不勝枚舉；這樣的習慣的國術家，於國術前途，祇少受點影響呀！所以我認為要有良好的習慣，也是國術家必要的資格。

四、要有豐富的科學智識　無論研究什麼專門學問，一定要有豐富的科學智識，這是任何人不能否認的！譬如研究國術，解剖學，生理學，衛生學，物理學的智識，是必須要有的，否

則決不能進一步來利用科學的發展。現在練拳的，大都數只知道某種拳是這樣練法，倘若問到這種拳與生理衛生有何關係，便不懂的很多了；這就是不研究科學知識的緣故！但也難怪，因為他們平素根本就沒有受過相當教育的機會，欲求其知而又知其所以然，更是我們國術家應該注意到的。

五、要繼續不斷的努力　故步自封，嚴立門戶，是學拳的最壞的毛病，也就是國術進步最大的障礙！他們常存着先入為主的見解，往往以為自己的師傅所傳授的都是好的對的；學會了一家，也不繼續努力，旁求別家的拳術，所以他們的功夫，學到最好的地方，也不過和師傅相等罷了，真正的國術家，應該不分派別，不立門戶的，恕人之短，敬人之長，惟知學問是求，不知老之將至，活一天，就繼續努力的一天，國術纔有進步。

六、要有公開研究的態度　練過拳術的人，沒有不知道師傅不輕易把拳教給學生，實在可笑；有許多拳師，竟把拳術看作比寶貝還要尊貴，秘而不宣，視為個人的私產，什麼公開研究，他們是談不到的；他們恐怕本領給人家學會了，就不值錢了；假碗就給人家奪去了；他們那裏懂得學而不厭，誨人不倦的道理，現在政府是怎樣的鼓勵和提倡?!如果拳師們仍在那樣開倒車，不肯開誠公佈，把整個的心獻給民眾，就是提倡一百年一萬年，國術還是不會昌大普及起來！

七、要有創造發明的能力 研究國術者，一味模倣固有的技能，不專心鑽研，力求創造，究其極，也只有學到和古人一樣爲止。我們所希望的國術家，是要集中國各派拳術之大成，舍短取長，冶爲一爐，改造舊國術，發明新國術；現在所缺乏的，就是這種有創造力的國術家！

這是最低限度的國術家的資格，缺少一樣，就不配稱爲國術家；我不知道一般人耳聞目見的，所謂國術家，是否合乎這幾種資格？研究國術的同志們！我們要撫心自問一下，我們有沒有這種資格？我們要怎樣努力，纔不愧稱爲國術家？

國術關係民族之強弱國勢之盛衰

楊兆清

凡一民族而能生存於地球之上者必有不可缺之要素存爲血統生活宗教語言文字風俗習慣是也然此雖爲民族生存之要素而不能保其族之不弱凡立國於地球之上者亦必有要素存爲土地人民統治權是也然此雖爲立國之要素而不能保其國之不衰無他國之本在民民之本在身身弱則種弱種弱則族弱族弱則民弱民弱而國勢不衰者未之有也如是則吾國之國術尙矣請證其說厥有數端

中華民族歷史之發源其初亦不過一小部落耳而漸熾漸昌至佔亞洲之大部成一麗大國家者固由我民族祖先之聰明仁智遠出他族之上同時又具英武強毅之力足以征服環境此爲歷史上之事實毋待

贅言蓋德智體三育並重在我國古昔本來普及深入民眾之間成爲風俗自唐行募兵之制而民眾文武

之途乃分自明末清初火器輸入中國又益以重文輕武之官制而民衆乃厭棄武術（唐以詩賦取士太宗開科試士之日日天下英雄盡入吾彀中矣此時代實爲吾國文弱之起點不過至明清而流弊愈甚耳）國勢亦漸不振至今日遂有東方病夫國之名彼東鄰三島竊我緒餘者乃反傲然以大和魂武士道驕人矣國術之關係於民族國勢者其證一

世界愈進步人類智識愈發達今日文明各國之國民苟非其賦稟強壯腦力充足將無以研究複雜之科學與應付複雜之環境於是學校中多秀而不實之青年社會上遂多游惰無用之廢物而國家亦受其病如將全國學生之健康加以嚴格之診斷與精密之統計吾恐病神經衰弱者其數必甚可驚數百年來我國大發明家大政治家大經濟家之不數數觀非聰明智慧之不若人實精神體力之不逮耳驅茲弱疲蕙之國民而使之力追列強文明之進步猶策駑馬而登太行其能達目的地者抄矣國術之關係於國勢民族者其證二

德智體三育既爲一般國民所不可缺而吾國古昔素重道德凡事皆以道德爲基礎故有名之武術家未有不尚道德者達摩三峯爲內外功兩派開山之祖而一仙一佛其相傳之事蹟涉於神秘者姑視爲不可盡信要之鍛鍊精神精修功行以此爲成道之助則度爲人人所公認卽降而至於任俠之徒其人亦必重然諾輕死生抑強扶弱急公好義決無有關冗無志游惰浮薄貪生怕死而可以成術成名者也向使武術不中衰此種武德亦有所附麗遺傳勿替發揚而光大之何至種日弱而國日危國術之關係民族國勢者

其證三

或謂方今體育之方法甚多擊球賽馬體操競走跳舞等等盛行於文明各國而流傳於我通都大邑者未嘗不可收相當之效果況劈劍刺槍在今日國軍中亦定為必修之科目何必提倡國術則將應之曰唯唯否否夫寄運動於游戲因以助體育之發展吾固不反對之若謂可取以代國術之地位則無論擊球賽馬體操競走跳舞等等不若國術之適於實用郎劈劍刺槍乃至東西各國之拳術柔術均不若國術之精巧而完備也彼東西各國之武術充其量不過等於我國術之外功若內功之秘與則未之夢見然而各國至今尚視為國粹保持勿失雖大學之學生往往因練習擊刺甘受劍傷大有刀痕劍癖病斯為奇男子之慨近日報載法國女子且流行劍舞彼豈不知機械發達科學進步之今日白兵戰三字將成過去之軍語哉而好尚之若此吾國為武術先進之邦顧反求諸外人披寶衣而行乞不亦傎乎今幸政府提倡於上智識階級鼓欧於下國術館之設立幾遍各省物極必反劍極則復此後國術之精溫將為民眾所認識由強種以強國期以三十年必有是以徵余言之不謬者余雖遲暮猶期於吾身親見之

裕桂亭

學武術之五戒

自來技術一道輕視學理偏重實驗凡百技術莫不皆然而武術猶甚但我國武術實習之外尚有五戒學武術者不可忽視否則非徒無益而有害也

第一戒女色手淫　窃練武術者最重精神有精而后有氣有力久練而后有神古人所謂練精化氣練氣

化神練神得道此為武術界宗教界奉為千古不易之論亦人生養生之要道也初學武術而犯女色其害

更甚於常人必也學成應世之時始可以有室家願學武術者勉之

第二戒邪謀暴行　練武術者首重德行古來豪傑練成武術大則為國效力小則保衛鄉黨非用於牧逆

草竊之途古人云達則相天下窮則善其身澤及當時名留後世不枉師表之傳授一生之辛勞也

第三戒學習躐等　凡習武術者無論少林門武當派以及其他各門各派總以綿拳為基本由淺而深由

簡而密一藝練再及二藝先習身法步法手法（此為外三合）內部之心氣力（此為內三合）皆有相當

成就然後再及器械若此循序漸進方得有成否則欲速則不達貪多無一精終至無成就也

第四戒無恆　孔子曰人而無恆不可以作巫醫（俗謂無長心）學武術較其他藝術易起退縮心畏難心

因習練未成身體四肢必生酸痛一覺痛楚便易中輟要知痛楚酸寒皆成汝功夫之階梯也痛楚愈久所

成愈深當發堅毅心耐苦心勇幹心勿謂我身弱而中止勿謂我心鈍而中止勿謂我年大而中止天下事

有志者竟成也

第五戒習練過分　人世之技術無窮人生之精力有限一人之練習當以各人稟賦而異所謂工夫者係

逐日而成非一朝而幾總之每日必有一度或兩度適當之鍛鍊尤貴有相當之休養而適宜之飲食若疲

勞過度或使用器械過重非但不能增長技術反損及本元而成疾病矣學者當三復斯言桂亭對於本刊

聊貢管見願高明賢達加以指正以匡不逮幸甚幸甚

希望國術界

這不是我說話冒昧，事實確是如此，操著筆桿兒咬文嚼字的朋友，決不能精通拳腳；提著了刀槍揮耍自如的朋友，決不能精通文墨；就使有，也僅是少數中的少數。這是何等失望的事！

這次國術比試游藝大會，給了我們不少的滿意底成績，尤其是我們編輯大會日刊的同人；白天記錄了個詳盡，晚上還得在編輯室裏論個痛快。但是討論到來拳去腳的時候，老是大家白瞪著眼，說不出誰勝誰是什麼一路拳；這拳是一樣使法因此，第一天踏上比試台以後，而想把比試的拳腿法記錄詳盡的計劃，完全打破了！雖然易筋經和八段錦，我也略窺門徑，結果，也等於不知道，日刊上的揭曉，也祇是記著誰勝誰敗罷了。

一中國的國術提倡是提倡了，但是發揚光大，怕還不能有法兒達到這一個法兒吧?!這是我在編輯室對同人們說的。

老實說一句罷！國術自有國術的真精神；真精神所在的地方，決不是不懂國術的人所描寫得來！就使有一支生龍活虎的筆，也不能隨著拳腕而飛騰踔躍；寫出他的去勢來踒，既不能很暢達的表揚出來，那末努力的高呼提倡，也只不過如過眼雲煙，博得一剎時的熱烈罷哩！

在這重重感想之下，我發現了一種重大的希望；希望在這次比試之後，各位優勝者，能把

自已所以能得勝的拳脚訣竅，一一的寫出來；即使不用長篇大論來暢寫，也希望用簡短而警鍊的句法表明出來。同時希望國術館方面，能將這表寫插入到所表寫的遠一段影片裏去，永遠做一個指示國術方針；而更更大的期望，就是練國術莫忘了習文學；以文學來闡揚國術，以國術來捍衛國家。那末國術能夠從實際方面發揚光大，而他的真詮精義，也能直接授予給全民衆了！

完了！寫完了這一篇希望國術界以後，我還得囘我來向我們操筆桿兒的同志們勉勵一句：起來！莫單論文不研究武，快搦着筆桿兒去研究國術罷！！

國術比試中吾所不能已於言者

<div style="text-align:right">邢一拳</div>

中國雖事事落後，可是這「技擊之道」却在世界上嶄然露頭角！說起來誰都要甘拜下風；不過因歷代重文輕武的結果，竟使全國上下都漠焉視之，使奇才異能之士埋沒草野而無聞；驚人絕技，亦聽其湮傳暗授，終失其真，大有江河日下之概，唉！這是多麽可悲痛的事呵？！

我國民政府自奠都南京以來，即明見及此；提倡國術，不遺餘力。現在我浙省國術館，爲要喚起民衆注意，特舉行此次國術游藝大會；開幕後表演多日成績斐然，於昨日（二十一日）起開始比試，劍光刀影，虎步猿揉；萃全國之英傑，而各獻好身手。諸君閉目思之，其景象爲何如

在此全國人心崇拜國術泰斗的狂熱中，在此人人都想達奮勵自強的當兒，我感覺到灰黯的銷沉的睡獅，或竟從此一吼而起，東亞病夫的徽號，亦可擲之東流；欣欣鼓舞之餘，更有不能已於言者謹書管見數條，以與諸君商榷，而使全國民眾對國術有深刻之認識。

一、充實民眾武力　欲革命之完成，在軍政時期，雖賴軍隊；在訓政時期，則有待乎民眾的力量；民眾武力，在倒軍閥的工作上，亦曾有所協助，此在革命史上，其例甚多，班班可考。今後講求自衛，銷減反動，更非充實民眾之武力不可！欲充實民眾之武力，參以我國的國情，經濟之狀況，又非人人練習國術莫由引國運之盛衰，民族之強弱，胥以民眾身體之健康以爲斷。或謂強身之法，有運動在，殊不知運動，只講強身，而不講攻守；國術則係一舉兩得之法，此理甚明，無待細述。

二、引起研究的興趣　在比試終局時，優勝者不但可得鉅額之獎金，而鼎鼎大名，將於此蔚然於全世界，政府之優渥襃獎，民眾之熱烈歡迎；國民心理，社會輿論，均一變其前以此視爲無足輕重的「雕蟲小技」之舊觀念；凡此種種，皆足刺激一般人對國術研究之興趣。吾知已負盛名者，當精益求精，初窺門徑者，當加倍努力，而新近從事者，亦必如雨後春筍，勃發猛進；在第二次比試時，必出乎意料的增加若干後起之秀＝

三、發揚尚武精神　日本區區島國，嘗以武士道自雄；而我清季末年，外人竟以病夫相錫，吁

！可恥孰甚！？今後吾人當前的使命，在造成各個國民有虎臂猿腰的體魄，有以一當十的力量。西哲謂「健全之精神，寓於健全之身體」蓋非此實不能在優勝劣敗競爭之世界圖生存。

四、破除門戶成見　門戶之見，為國人通病；國術因師承之不同，在某一時期，亦曾發現互相傾軋之弊，研究國術的同志們呀！須知有我之長，仍有我之短，有彼之所長，仍有彼之所短，決不可以管窺豹，固執己見；宜開誠公佈，取人之長，補己之短，以溶於一爐，方不失研究國術之真諦。

五、獲到觀摩利益　從前研究國術者，都偏於一師一派的傳授；所見既不廣，所獲亦有限；自不能不引為遺憾！現在聚全國名家於一堂，比試之時，互相觀摩；比試之餘，互相探討，互有發明，互有心得；所謂他山之石，可以攻玉，切磋砥磨之益，無形中使我國國術漸歸統一。

六、國術要平民化　如前所說國術是民眾的武力；既然是民眾的武力，當然不能說有少數人練習，便以為滿足；因為如此，足使練習國術者，形成了一個特殊階級，而脫離了民眾。我的國術中堅分子呀！我們要深入民間，使各個民眾有接受國術的機會，那我們國術平民化的目的，才可達到。

七、國術要科學化　吾國國術，雖有數千年之歷史，而東鱗西爪，散佚不備，所謂科學化之界限條理系統者甚遠；今後當博採羣書，廣徵宏見，分門別類，加以整理，編爲國術治革史、國術叢書及分編等等；使成爲一界限分明，條理清晰，系統一貫之科學；又研究國術者，不能不有生理學衛生學心理學等科學智識。

八、國術要革命化　翻開稗史說部，處處發現着草莽英雄，跳梁寇盜此輩對國術，大都有獨到的工夫；雖曰處政治黑暗憤而出此；但用之非正，終爲世人詬病，這真是我國術界的敗類，而爲吾人所當鄙棄者；故研究國術，要有高尚的人格，慈悲的心懷；只見得大衆的利益，而不沾沾於個人的利益，否則爲亂有餘，言治不足，安用此國術爲？根據以上推斷，我以爲研究國術者，在目下情形，應根本革面洗心，同趨奔於鮮明的青天白日之下一心一德，來爲黨國努力，來爲民衆造福！

來了，我還有幾點，希望於各方面的，也寫在下面，作爲茲篇的尾聲！

一、全國國術家，勿自甘放棄，深居簡出，坐失此大好機會。

二、全國輿論界，勿把此次大會，視作等間，要盡量的鼓吹與聲援，以喚起民衆的注意。

三、全國民衆一致起來歡迎歡送國術名家與試，以增加他們的勇氣。

實用技擊方法之我見

王廷釗

文與文戰武與武戰二戰孰難曰武戰難何則借文字以是非一事論辯一理常有聚千百人經千百年

而未定勝負者蓋其間有迴旋周納餘地以自為維持而躋於不敗也至於武則一往一來既撃而中輕則

踏重則傷敗者自救其危險且不遑何暇更為還擊以圖報即在與有互榮互辱關係者亦無從為揎袖攘

臂之助故其勝負之分顯於俄頃求於此俄頃之中以獨力獲勝算此其所以為難抑且難於文戰也夫勝

之之道固由於躬其事者之技臻神化顧亦未始無技巧在焉今試述之

一曰養氣　養氣工夫既至則心神鎮靜進而為攻取則雍容不迫退而為守禦則應付裕如故雖遇勁敵

有翫之掌股取用不竭之致無張皇躁憤手足失措之弊也

二曰能守　守則處於靜待於逸察敵之變化伺敵之間隙應機而取之敵蓋無不摧者孫武子曰靜如處

女疾如脫兔即為戰在守守而後戰之意也

三曰佈疑　當進攻之際純用剛則易入敵彀純用柔則易受敵逼純用實則技易窮純用虛則敵難取必

剛柔互濟虛實不固敵乃入墮入五里霧中莫知應付矣

四曰取巧　攻擊之力有直力有橫力敵以直力來我以直力應此徒蠻觸蝸爭而已事固不易勝亦毋有

損苟以直力激敵之深入橫力襲敵於未備使敵之全力轉為我用此諺所謂借他千金力不費四兩者

是也

五曰察勢　敵於攢眉怒目之初其氣方張力正盛有排山吞海之概則宜時而婉避使忙於奔逐以疲其力

時而虛攻使費於防虞以勞其神察其神旣勞氣旣竭力旣疲漸感懈倦畏懾之際突然進攻莫不一擊而

幾而進擊於敵之舊力已失新力未至時亦取勝之一道也

六日毋測　敵旣爲我所乘當致敵於必敗之地不然本可以重傷之者而欲輕之爲微傷本可以未傷之

者而欲輕之使顚踣悃悃之念一生則動作變換於瞬息之際卽危險發生於毫髮之間必且轉致於敵而

敗在自身也

以上六端含有連環性質闕一不可誠能神而明之旋諸運用則輕捷足以加猴揉迅奮足以加鷂隼矢矯

足以加乎龍猛驁足以加乎虎固非僅僅自雄於人羣已也

廷劍曾練習國術願經驗未充僅以淺膚之見爲紙上之談兵以與諸國術同志商榷並以博覽然一笑也

爲比試諸同志進一言

王廷劍

贏動全國之國術大會開幕迄茲已數日矣四方同志聯袂澄止遠者且來自萬里外先後顯其生龍活虎

之妙身手於吾人之前襄助本會之熱忱至堪欽忭鼓舞者也惟本會於倉卒之間邀集舉行事屬創舉掛

漏難免與會同志惟諒惟恕能共相臂助於無形克聯秦越於一氣其習成自身之美德尤堪欽佩而矜式

也已廷劍至愚願摭拾勝固可喜敗亦猶榮成語貢獻於我比試諸同志之前爲夫比試不能無勝負之分

勝負旣分又豈能盡泯得失之見則或心存憤嫉意蓄報復此則大非本會發起之本旨也本會主旨首在

對付異族一雪從來東亞病夫之誚一則喚醒國人振奮興起於文弱萎惰之中吾比試同志之參與比試

也非激於獎勵非慕乎聲譽特借此一戰自身之果爲東亞病夫否邪蓋

以敵之以敵視我之亦猶敵之以敵視我之有準備亦猶試之而獲勝則思所以應敵勝

敵者已有可資固宜色然喜試之而不勝則思我本爲應敵而習此勝我者必能代我而勝敵傳日人之有

技若已有之幸與其人遇猶當認爲可喜可慰可榮可幸者也至於得窺各派之秘與而自益所學進而納

全民於武化而無負所期則又無論勝與不勝所當愉快無限者耳

若夫動作攻擊之際固不宜心存致人於死傷然亦不宜過於退讓懷技不盡蓋設各秘其長慮

應以塞責此豈舉國所望於本會本會所望於諸同志者乎君子爭射禮不之非亦惟諸同志之當仁

不讓而已

參觀國術比試以後之感想

王廷釗

年來國術比試之舉行風起雲湧有雨後春筍之概去年中央之國考今夏上海之國考與夫我浙江游藝

大會及傳聞最近上海又將舉行國術比賽大會其名稱雖不同而目的則一方法則一歷次參觀之感想

誠非筆舌所能盡而於此次游藝大會所得之印象如味諫果津津然更足筆而出之爲（一）擂台比武爲

我武俠小說中之最熱鬧處最易引人神往處每當里人野老引爲談助及演劇者撮以描摹之際則聽者

觀者莫不屏息靜氣與會百倍甚或手舞足踏流露於不自覺恨不躬歷其境一睹其盛對於國術愛好

之心理於此可以徵之今則擂台比武竟舉行於浙江境內觀者摩肩接踵日以數萬人計夫以衆人所渴

慕的空前盛舉遐見之於一旦其懽騰忻躍固無怪也蒙與諸國術名手日聚一堂目擊躬親於龍爭虎鬥

之間此每自任為無任榮幸者也（二）當比試時兩雄相遇初則彬彬有禮藹然君子繼則戰戰競競如

臨大敵一進一退角逐奔騰各獻身手其甚者扶創以繼百折不撓此種大無畏精神與高尚之武德誠足

令人景仰不止誰謂東亞果盡病夫耶（三）參加此次大會之國術名家雖多年富力強之健兒而鶴髮

童顏之老翁亦不在少其所表演安重若泰山迅速若脫兔所謂老當益壯者吾於此得之此足徵國術延

年益壽之功效也（四）抑又有使人咨嗟詠歎不止者則為稚子與少女之表演也一則玲瓏潑瀲態度

雍容而技純熟一擊一蹴之間不啻燕子之剪風蜻蜓的點水仲尼後生可畏之嘆庶乎近之一則易嬌憜

為奮勵是裙釵而鬚眉方之古之花木蘭孫夫人秦良玉等殆不是過種強國之基吾更於此期之矣吾

窃又有所期望者而今而後一面則積極作廣大之宣傳一面則務力於民間之訓練預計不數年間四萬

萬同胞之體魄必達於健全振奮之境而國民之生產額亦必日見激增此實國家富強之源國際地位政

治地位經濟地位尚有不因而躋於平等之域者乎惟我同志之亹勉而已

三六

國術家的責任

徐泰來

浙江開始舉行了這次全國的國術比試大會，雖然經過了短促時間的籌備；而大會的成績，竟能

夠這樣，實在使我們欽佩各地國術家熱心協助的精神，中國未來的國術前途很有希望呀！

親愛團結的精神，比試的人在比試的時候，固然當仁不讓；各展抱負，但是比試終了以後，依

舊是禮尚往來，毫無芥蒂，比了學者的門戶積習，政客的派別觀念，祇圖自私自利，不肯犧牲

成見可真是光明磊落得多了！由此我們可以看出國術家人格的高尚，和國術家真的愛護國術界

，是多麼的真切呢？

這次比試優勝的，和比試而失利的國術同志，我們都認識你們這次來的目的都不是為了空

虛的榮譽，和金錢的獎勵來的；你們都是負了提倡國術救國的使命，不惜千里跋涉地來喚醒不

了解國術真詮的民眾來的。你們表示你們鍛鍊過的銅筋鐵骨，給我們做個榜樣；你們更以萍水

相逢的他鄉之客，聯合成一個堅強的團體，給我們做個模範；你們以潔身自好的品性，以高尚

優美的人格⋯⋯處處使大眾明瞭國術和生理、道德、團體、紀律，以及整個的民族都有相當

的關係。所以我們對於你們的這種態度，都非常的欽佩；同時覺得你們所得榮譽獎金，實在不

能夠抵你們所犧牲的萬分之一；可是我相信，你們這次的工作，已經有一部份成功了；而你們

精神上，也已經得到了相當的安慰！

但是我所希望的，並不因此而滿足，希望你們要永遠抱着這種態度，不絕的工作；因為現

在的中國人，對於國術，太隔膜了，決非在短時間可以完成的！你們未來的責任，還大得很，

你們永遠要保持着這種犧牲精神，努力宣傳，使全國民眾，都國術化了，使全國民眾，都學到

了你們這次的團結精神，和愛護整個國術界的懇切真誠。

一知半解的人，往往批評國術界有派別觀念，我以爲是錯誤的；人的派別觀念，決不能沒有，尤其是民族。

總理對於迷信大同主義者，認爲叫化子丟竹棍，反把寶貝失去了！在這種優勝劣敗的潮流之中，弱肉強食的環境之下。一個民族的人民，沒有民族觀念，這個民族就會滅亡絕種。中國民族的危險，已經迫切，而大衆都沒有覺悟到；所以希望國術界的同志，你們切不要放棄了派別觀念，你們只要把派別觀念放大；如果存了少林、太極、形意……這一類的派別觀念；或是南派和北派，那是大大的錯誤，那是自殺！你們只要以世界眼光來存着派別觀念，那是大和民族，那是斯拉夫民族……而我們是中華民族；在中華民族以內，全是自己人，再沒有派別，其餘民族，都是敵人；再用我們的工夫、本領，打倒他們對於中華民族的壓迫，解除他們對於中華民族的束縛；這幾算是國術家的派別觀念；如果存着一門二派二師的派別，那就根本不配談國術，祇多只能有門術派術師術罷了。

復次，希望國術家不僅要領導民衆都研究國術而自強；更希望國術家領導民衆，都存我們是中華民族的派別觀念，而打倒其他的民族。

國術是訓練民衆最好的方法

<div align="right">湯 顯</div>

十餘年前轟動全世界的歐洲大戰爭，結果，鎗礮力最強的德國被打倒了！可知器械的兇猛，只

能表示其國軍備的強實，與夫製造的精良而已。進而言之，就是徒恃那無情的炮火，不過逞霸於一時，並非其國民族真正具有健強的特性，可以永久圖存世界上的！

況且憑藉猛烈的戰具，轉將人類固有的體強，漸漸輕視起來，釀成民族衰弱，民族淪滅的結果，豈不危險嗎？所以要圖民族的崛興，必須根據強族先強種的這句話；但是，要達這句話的目的，非有一種普遍的訓練不可！這種訓練最好的方法，就要算國術了。

我國拳術，發揚最古，祇因門內者炫為神秘，門外者視為畏途，遂致發生障礙，永久的不能普及；其實拳藝亦不過為一種有益身心的動作，非屬「神秘」及「難能」的！要知天生人類，外具四肢、內充氣血，苟無相當的鍛鍊及適度的修養，則四體不仁，氣血耗散，內外並重，所以拳術家有內外功之說，骨本硬，軟則不折；皮本柔，堅則不裂，此拳術家所以有剛柔鍛鍊之法。他如見龍旋猴跳之活潑而為龍法猴法見鶴舞蛇行而為鶴法蛇法；正如倉頡造字，見鳥形獸跡而成法，得其法而練習之，未有不成功的。現在是提倡國術的時候，應屏除一切陳腐的觀念，須認明下列諸要義：

一、國術是強種強國的良藥。

一、國術是鍛鍊身體最好的方法。

一、國術是有普遍性的，不是「神秘」及「難能」的。

一、國術是袪除疾病的救星。

國術家今後的責任

<div style="text-align:right">張宛如</div>

　　帝國主義者給予我們的五九、五卅、五三的大恥辱大慘劇，我們撫心自問：在沒有遇着大恥辱大慘劇以前，我民族在人類中競存的熱情怎樣？國際間自衛的團結怎樣？一切應具的剛毅和奮鬥怎樣？凡此種種，在蒙着了大恥辱大慘劇以後，可曾增加些？還是依然如故？還是反面減少？如果是增加的，究竟增加幾分？增加量夠不夠應付？要明白今後國家的一切責任，全在我民眾了！世界各國，那一個不注意到我革命以後的新中國；我新興國的新國民，應作何表現？作何準備？去洗滌這種恥辱呢？我民族處在極危急極惡劣的環境中，難道依舊不能因環境的刺激而起來奮鬥嗎？前途竟沒有希望咧！

　　如今好了！革命的先進同志，總理的忠實信徒都抱着強種救國的熱忱，毅然決然的舉行國術比試大會。聘了海內國術專家，來襄助其事；果籌備完竣，開了空前的國術中與大會！在極危急極惡劣的民族環境中，平添了這一服滋補藥劑，真有霍然的效力！但是，良藥是苦口的呀！

　　國術是強身的捷徑，也是心理建設的根本要圖。現在的利器，固然是能及遠，能攻堅；但是仍舊是被動的，那原動力、還在吾人，所以人們苟無相當的魄力，何以能使利器發生殺人毀

城的功能呢？！所以說：：民強國強，真是不錯的正比例呀！

國術比試會，既是強國的先聲；國術家就是強國的導師，雪恥強國的重負擔，都在我有武

德的國術家肩上！切望我與會的國術家，公開的將絕技貢獻給全民眾！這樣庶不媿爲革命時期

中的國術家，救國救民的天職，你們國術家有特殊的責任呢

對於整理國術之我見

韓耘匠

國術爲強身之不二法門禦侮制暴之絕技其由來也已久謂其原始於上古人獸相爭也可自後歷代創

作者輩出然皆口相授受不盡其能以傳學者而著書立說以傳後世者更屬鳳毛麟角是以國術未能若

其他學術之能成爲一有系統而足供人研究之科學也茲者文明日盛科學昌明凡事凡物皆須演繹歸

納用科學方法使其有條不紊學者得以循序漸進不致曠時失效方足以風行於當時流傳於後世今茲

國術經朝野聞人國術名流之提倡已日見光大惟此方與未艾之國術端賴我國術同人和衷共濟探本

溯源以謀其發揚光大方能垂之久遠有利於民衆之健全也茲就管見所及用作芻蕘之獻願國術界諸

同志進而教之環顧國中國術館之設立類皆在省在縣而不及於鄉村以言國術民衆化何能幾及也是

以提倡國術亟宜到民間去此鄙見之一也提倡國術雖已有年但其供獻於民間者甚尠亟宜效法學校

教育設立研究會將國術大加整理留其精華去其糟糠編訂教程並研究其教學方法以期達到國術科

學化之目的此鄙見之二也國術書籍坊間出版者不下數十種其間皇皇巨著有功於練習者固風不少

然拾人唾餘投機圖利貽害於人生者亦所難免而宜審定公布以利有志研習者之選購此鄙見之三也

凡國術導師宜不愛錢不慕名以小學教師之犧牲去領導民眾方不失我國術界任俠好義之美德此鄙

見之四也

期望中之全民國術

張鏡心

吏治若救火揚沸，非武健嚴酷，惡能勝其任而愉快乎；此史公之言也。歐西當十一世紀之時，

有武士教育者，為樂世派之教育；媚習武藝，尚勇敢，重信義；日耳曼，法蘭西，西班牙均盛

行之。日本之健國要素武士道，其誓約曰：重節義，輕生死，排除怯懦貪慾，為君父犧牲其身

家，此東西兩大陸崇尚武術之明徵也。

我國自武墾主唐，始倡武舉，以是尚武之士，得與文並進；及宋神宗時，設置武學於武成王廟

，武術漸興；淳熙二年，以武科授官，倣進士甲第取士，武術乃大昌。而元而清，由武備寺以

至武備院；此時之武術，乃純粹為技擊之道；遠夫清季，科學昌明，由技擊而進為鎗炮，以害

戰爭，固非技擊所可幾及；然以人民之舍本逐末，圖近利而無遠慮，器械日愈精，體力日愈疲

，馴至行道與跋涉之嗟，負荷艱僂之苦，利器當前，無能使用，科學雖可恃，欲以之衛身禦

敵，其亦難矣！

善夫！大學之道，正心修身；心正則神鎮，身修則體剛，乃能泰山崩於前，麋鹿與於左，而均

岸然怡然無慄於衷；以是言武，乃得其神。今者：我中華民族，以三民主義，奠國之基，而以

民族之萎靡衰頹，復倡國術以健民之體，功令明頒，提挈獎進，中央舉行大比，各省設館招賢

，晚唐初宋，無此隆盛；而吾浙主席張公，以天台鴈蕩，為南拳精華所萃之區，引玉拋磚，廣

集國內俊英，來作選元之賽，擢其冠軍，留作浙江師表，以督率浙民，循序漸進由民健而臻省

健，積健為雄，以固國本，以揚國光。以是鎮東樓畔，試壇高築，揚威奮武，畢集羣英，主試

者非武當聖手，即少林名師，泯南北之界限，合內外之功能；自初試以至掄元，一星湛間，猶

魁三，上材七，中乘者二十人；海內英才，盡登選錄，個中試士，無憾遺珠；是亦可以稱大觀

，號盛會矣。至夫獲雋之士，謙讓之禮，雍睦之容，以言武德，雖翻盡古今奇俠傳，技擊錄，

亦所罕見；視歐西之武士教育，日本之武士道，直可駕而上之，為世界式；是今日之浙江國術

比試，實將來以武術霸全球之先機；而齊家治國平天下之大道，於是乎在。

於此：我猶有不能已於言者，當比試之期，英武之奇男子，歷歷登台，而英武之奇女子，則竟

付缺如，雖大江南北，女技士之來與會者，非絕無其人然均作壁上觀，而未與武壇試；豈女技

士之國術，未可以言試耶？我知否否！究其因，視男女之界限太嚴耳！然卽此一因，已足使國

術前途，障礙不少；夫一國之健全，在全國多數人民之健全；男女達率，既各佔國有民眾之半

，則此半數男子，雖人人能以國術自強；然其功效，亦僅及全國之半；衹此而欲談國術之全盛

，國勢之健全；其可得乎？

且夫培嬰之道，母教爲先；屢弱之母體，何能產生健全之嬰兒，何以造成干城之勇士；是今日之提倡國術，尤宜先注意於婦女；要知尚勇敢，重信義，爲黨國犧牲其身家者，非男子獨任之事，乃全國民衆所應共同負荷之責也；際此比試告竣，彙刊成編之時，抒我所感，以期來茲。

為通電徵材告國術同志

鏡心

浙江國術比試大會。繼武日本之全國總動員。而將予吾人以曠世之大觀矣。年來日睛於東。英瞰於西。俄援於北。道高一尺。魔高一丈。帝國毒焰。隨革命潮流而高張。非提倡國術。振逗武風。何以發揚民族精神。而鞏固革命之基礎。我浙政府。以是有是會之發起。惟是右文成習。武術消沉。科學昌明。技擊湮沒。間有一二能者。或戢影蓬蘆。或匿跡蕭市。玉趾既吝。黎往空殿。肥遯自甘。延攬徒切。少名流之參與。遑發起之初衷。不特上負政府。抑恐騰笑外邦。用於電徵之始引申厥旨。為我國同志告焉。

此會之要旨。厥為表演民族精神。吾黃裔之被譏為東亞病夫。久矣。一般同胞。鳩形菜色。果多病態可掬者。然非語於我國術諸名流也。彼英挺之軀幹。雄偉之氣概詎遜於侏儒倭醜之浪人蹻捷之步履豐鏢之精神。不讓於碧眼黃髥之力士。羣萃而州處之。以一顯其好身手。俾知老大之國。有斯術焉。可以返少壯。病榻之側。有斯人焉。可以起沉疴。既以發揚吾民族固有之精神。抑可轉移彼外人從來之視聽。我國術名家。抱瑰異之技能。本匹夫之職責。愛國存心。閒雲出岫。覺人為志。臟屨聯踵。為民族洗歷來之巨恥。為國術挽既倒之狂瀾。其亦有投袂而起。不遠千。而來者乎。

次之。今此之比試。要在引起同胞之興趣。習俗相傳。武術為社會所鄙視。民眾對於國術之觀

念。僅江湖賣藝之流。為糊口悅人之用。其真價值之所在。不復明瞭。一旦欲其知此為強種救國之不二法門。而使之朝夕從事。則必有盛舉。以彰政府提倡之深心。必有高明。以示國術救國之寶徵。俾知江湖混跡。事不可尚而技有足多。山澤隱身。術既絕人而德可範世。有茲多士。可以干城。傳諸衆人。尤能強種。觀感既切。與懸以生振墜緒而揚武風。在此一舉。

又次。則此次比試。實為國術同志作大規模之公開研究。自來武術之教學以秘。技擊之菁遽無書。崇派之區分。既各藏其密。師弟之傳授。又遞相為私。初未有互相琢磨。集思廣益者。以故支離瑣碎。系統毫無。能者或不得其真傳。學者更難尋其門徑。際此普遍提倡之會。亟宜於技術本身。整頓其系統。而研求進步。惟是技擊之道。僅藉文字之探討不足盡研究之能事。故必集海內之專家。作空前之盛會。不論性別。英雄卌幗。同登角逐之場。不問僧俗。牽士緇流。合作洪爐之冶。南派北派。攜手同堂。內家外家。無分畛域。此真國術競勝之良好機會也。有志之士蓋興乎來。

四六

浙江國術游藝大會彙刊　言論

心一堂武學・內功經典叢刊

182

★★ 演 詞

歡迎李主任景林張主席致詞

本館同志，歡迎李督辦，其要旨有三：李督辦自經本館聘為主任後，不遠千里而來，此其應受我同志歡迎者一；李督辦為首創國術館之一人，在中央既顯著成績，更斥其餘力以來協助我浙江，此其應受我同志歡迎者二；李督辦為劍術家之第一人，此次來杭，我同志須受多少利益，此其應受我同志歡迎者三云云

李主任　在歡迎會中答詞

今日承諸位開會歡迎，實不敢當；貴省張主席暨鄭副館長等，熱心國術，提倡不遺餘力，至堪欽佩；貴省武術，自昔甲於天下，如張松溪諸先生，均造詣精深，藝臻絕頂；而溫處台各州，尤復崇尚武術，體力過人，則武術一道，為貴省所固有，今更從而昌大之，將來效力之宏大，自不待言；抑鄙人更有一言：夫體有智育德育，三育並重，此人人所知也；余謂三育之中，尤以體育為重，蓋身體本也，鍛鍊修養，使其強壯；而後任其研求何種學問，始能振作精神，不患疲弱之病！每見留學東西洋囘國者，專門學科，輙有深造，而平素體育不講，用功過度，或

患咯血之症，或呈萎靡之象，未見貢獻於國家，甚有中途夭折者，良可惜也！各國學校於體操

游泳跳高打球諸動作，講求不懈，故不獨體力強健，身體亦復偉大，此豈天賦之歟？抑亦體育

之發達也？向來武術名家，專心一致，屏絕嗜好，崇尚義氣；同道中有不規則之行爲，則屏棄

之，終身不齒，故講求國術者，自然合於德育；若復有傷身體，染成暗疾，行爲險險，此可斷

必無之事也。以現在之進化論，科學發達，日新月異，非孽趨於科學化，勢不能與列國競爭！

然無健全之身體，何能有健全之學術？身體強健，腦力因之而增進，則體育與智育，當然有密

切之關係！身體活潑，動作靈敏，以此圖功，何功不克！此鄙人所以謂三育中，以體育爲最也

。我國古來尚趙之士，以雄武鳴於時，周秦而還，代有傳人；明清以降，重文輕武，途使固有

之武術國粹，一落千丈！身體隨之而生變化。昔之人有逾丈者，或八九尺者，今則不易覯也；

近觀東西各國，均較我國人爲長大，一旦有警，有不優勝劣敗者乎？且也循是而往，由萎靡而衰

落，由衰落而疾病，由疾病而死亡，國隨以亡！故欲救國欲強種，非從國術上著手

不爲功！今日之中國，誠衰弱危亡之秋也！今之武術，卽救國強種根本之策也！邦人君子，亦

其同抱杞人之憂乎？

大會開幕張正會長致詞

各位國術家暨來賓暨民衆們！今日是浙江國術游藝大會，行開幕典禮的日子！吾人要知道國家

省黨部代表張强致詞

的強盛，全靠民衆的身體健全；民衆身體不健全，國家那裏能夠强盛？本政府此次發起國術游

藝大會，就是要使民衆知道强身的法子，以至於强國。我國提倡體育已三十年，全國民衆藝靡

不振，這是不講求國術的原故。國術是我國先哲特創的技能，大之可以强族强國，小亦可以强

身禦侮；我國古代人的身體，男子不要講，就是美麗的女子，都是偉碩强健的；楊貴妃的美，

是人人知道的，然而他的身體，便非常偉碩强健，可見我國古代國術，是普遍的；北方人士，

更多尚武精神；嗣後專制帝王，右文輕武，竭盡其摧殘的手段，以致國術一落千丈，民族精神

，日益萎靡。現在民族革命，已告成功，除提倡國術，使民衆個個有健全的身體外，不能打倒

帝國主義和廢除不平等條約！時至今日，防範匪盜和外侮，先要有健全的身體；所以本席極槵

的提倡國術！況且時代進化，是沒有止境的；猛烈的砲，固然是戰爭的利器，如果沒有精巧的

技能，是不能操勝算的；所以練習國術，非特可以自衛，也可以衛國。試着我國古代，精於國

術的人，類都尚俠好義。我們現正提倡，倘有不務正道的，就應該矯正他；更要確守　總理遺

教，智仁勇三者並重去練習！智就是練習國術要科學化，對於生理方面，多加研究，養成好腦

筋和義務心。仁，就是博愛，練習國術的人，應該犧牲自己的一切，去保護他人。勇，不是好

勇鬥狠，是要去捍國衛民這是要敬告諸位國術家的！

三

中國國術起源很早，因無傳記可考，所以未能發揚廣大；而且門戶之見很深，秘密傳授，不主公開，把鍛鍊身體的好法子，越弄越少，現在國術家不振興的原因，都基於此，往後我國術界，應該化除派別門戶之見，掃除國術前途的障礙！去年中央國術館成立後江蘇省國術館繼創辦；今年我浙江省國術館，又告成立；不絕如縷的國術，乃大放光明！自此公開研究，國術民衆化的目的，可以達到了！此次國術游藝大會，繼武去年中央國考之後，各省縣來參加的國術家，非常踴躍；聽說日本人，也預備來會參加，這是很好的現象！希望各省縣繼續辦理，以廣宣傳。不過去年的國考，强亦在場參與，目擊當時情形，勝利者趾高氣昂，目空一切；失敗者，垂頭喪氣，認為莫大恥辱；這種不良現象，很希望這次比試人員，竭力避免，只要把所抱負的技能，盡量貢獻出來！以資互相觀摩，那就達到這次大會的目的了！

省政府代表朱家驊廳長致詞

環顧我全國民衆身體不良之現象，難免亞東病夫之譏；茲就青年方面考察，本年自治學校招生，報名者八百餘人，身體及格者，祇二百餘人；而此二百餘人中，尚有百餘人，帶有微疾；若年如此，其壯老者可想。建設事業，經緯萬端，應先建設民衆之心身，主席已言之甚詳；當代賢達，鑒於民衆之日漸衰弱，僉謂離開提倡國術，不足以挽頹風；所以今日有游藝大會之盛舉，昔希臘在哥倫比亞舉行武術比賽，哄動全歐；文學家贊之以詩文，音樂家頌之以歌曲，雕刻

家名盡家有精美之作品以供獻；所以西洋各國民衆之身體，非常壯健！尤且武術不精，道德文藝，卽雖免墮落。駢代表省政府致詞，希望此後國術能達到民衆化！本　總理遺教，將我國固有之技能，發揚光大，喚起民衆之注意，使民衆個個有健全之身體，齊國家於世界平等之列，則幸甚矣！

本會鄭佐平副會長致詞

德雄日耳曼戰勝普法柏林體育會實居首功日本以武士道爲大和魂扶桑三島雄飛東亞我國事事退居人後幷此數千年來所固有而至可寶貴之國術亦復棄之如敝屣大可慨也自國軍奠定全國中央政府特設國術館以爲之倡各省市繼踵並起於是國術重光人人稍知武術之可貴去歲中央曾舉行國考一次一時武士踴躍參加成績蔚然可觀惟是各省市國術館迄未有比賽大會之舉行反否無聲亦太寂吾浙省政府張主席于西湖博覽會閉幕以後毅然籌備國術游藝大會敦請李芳辰先生主持其事鄙人備員省國術館奔走襄贊菲材重任時虞隕越事屬創舉無成規之可循獨力難支顧衆擎之共舉酒者籌備未及匝月猥蒙全國武術專家遠道前來參與盛典榮幸何如今日爲開幕第一日敬藉張主席李主任之後略抒意見敬求諸同志來賓進而教之武術昉於何時其詳不可考大約當在春秋戰國之間萱夫懸布秦士超乘技擊見於管子而墨翟之徒三百皆能赴湯蹈火自非鍊練體質不爲功秦徒豪族此風漸替龍門史記特列游俠爲一傳正以表揚武士之雄風玩傳末數言固已感慨係之矣自此以降卽有少林

繫賊岳家健身論者不過武術史上之點綴品延至近代國術又受兩種莫大之打擊一，專制帝王求民

之愚不求民之強勤以偃武修文之假面具為束縛人民至計而國術即一落千丈二，火器輸入槍砲飛

機精益求精而國術亦失却戰爭上之固有地位經此二大打擊而國術乃以廢藥民質遂以衰弱外人乃

以老大病夫之頭銜加之我光榮之民族欲雪此恥舍振興國術其道末由國術者內以鍛鍊身心外以強

固體魄人人可以練習時可以練習處處可以練習風聲所播遐邇景從馴至一身強而家強一國強而

種強而後可以打倒帝國主義而後可以維持世界和平今之國際公法強國用之則效而弱國用之否吾為

東亞大國吾不自強東亞問題將引起世界之大戰吾能自強則非戰公約實現蘇俄強進於雄強自

譬之如一家其主人精明強幹鄰右自不敢相欺也今以積弱已久之民衆之國家而欲其驟進於雄強自

非全民國術化不可抑有進者徵兵制度迄未實施果其各縣市各區各里各村皆有國術館或國術社人

人練習武藝有兵士之體格有將校之勇猛一旦有事皆可立赴疆場努力殺賊鄙人切望諸同志不徒以

個人技術超羣絕倫得名譽或金錢之獎品為莫大光榮要在挾其絕技歸囲其故鄉引導其鄉人使娶

趨於國術化以立保身保家保種之根本而尤貴崇尚道德勿事強暴斯則諸同志所當引為最重要

之責任者也鄙人才非夏育憂其杞人敢佈腹心用當芻蕘之獻

本會主任李景林致詞

我國國術，盛於古而衰於今：一國文化退步，建設停滯，均可藥救，惟民衆體質衰落，則一切

無進步之可圖；蓋民爲邦本，根本不固，尚何可爲？今日之中國，男子二十餘歲，即十九患花

柳病與肺病，四十餘歲，已老態畢現，幾成廢人；；所以全國民衆，病夫多而健康少，生產稀而

消費多；國勢急急堆虞，尚可不設法挽救乎？余承張主席見招，主持此會，能不竭盡所知，從

事籌備？圖國術之昌明，謀國家之強盛；惟同人等精力有限，籌備難周，尚望諸同志原諒！

來賓孫少江先生致詞

鄙人軍人也，不列於四民士農工商，皆有職業可言；惟軍人無職業，而受豢養於國家，爾俸爾

祿，皆人民膏血，苟不思保國衛民，則撫心何以自安？鄙人又退伍之軍人也；姓名雖已退伍，

資格依然軍人，仍當刻刻思保國衛民之道，其心始安。軍人以身許國，技藝即在一身；身無技

藝，自身尚不能衛，更何以保國而衛民、鄙人於國術一道，學植淺薄，非常慚愧；不過以身爲

軍人，應當知道一點，方能報效國家。上年中央創辦國術館，其後江蘇設立分館，鄙人皆添屬

創辦人，稍效微勞。茲者浙江創辦國術游藝大會，承張主席，李芳宸先生，招邀前來，參與盛

典，實屬萬分榮幸！鄙人竊有屬望有感想，當茲開幕伊始，特略言之：蘇浙接壤，唇齒相依，

但以蘇與浙較，則吾蘇事事皆不能與浙比；軍事，政治，市政，財政，諸火端，固皆瞠乎其後

；卽以提倡國術論，此次浙江國術游藝大會，組織完善，參加游藝比賽者彙集響應，其人數超

過去歲之中央國考；具見張主席李芳宸先生，勛威德望，遠邇景從！此間國術館諸同志，辦事

熱心，努力工作均極堪欽佩者也！軍人固當精研國術，一般人民亦悉當練習國術；吾國以老大衰弱著稱久矣，苟以武術，但委之海陸軍人，大多數人民，醉生夢死，罔知振作，則國勢日越貧弱，人種益形柔懦；卽無強鄰欺侮，吾亦不能立國矣！今浙江設立大規模之游藝比賽大會，且懸重金以獎勵能者；吾知此後各省各縣，皆將聞風興起，競設支會，從事國術之磨練；行見國強種強，堪與東西列強相抗，以周旋於壇坫之間，而維持東亞和平之大局；所謂收回租界，取銷不平等條約諸端，皆不待言矣，此則屬望彌殷者也！謹祝浙江省政府張主席萬歲，籌備浙江國術游藝大會李芳宸先生萬歲！浙江省國術館諸同志萬歲！參與大會諸來賓諸同志萬歲！

本會副主任褚民誼先生致詞

我人應知國術是方法，體育是目的；運動中之球術與田徑賽，也是一種方法；不過國術是純粹的國貨，方法雖然不同，目的是一樣的；從前有因練武而反以致病者，是方法錯誤的原故，這次的國術游藝大會，是要把國術化為科學化，加之以改良和淘汰，方才能夠達到提倡國術的目的！以後希望諸位同志，練習的時候，不要盲從！

本會副主任孫祿堂先生致詞

本會比試以後，希望各省繼起，一年一度的，舉行是項運動，以啓發全民眾，而資互相研究，作普遍的宣傳，那就國術前途，可大放光明了！

本館常務董事蘇景由先生致詞

今天是國術游藝大會開幕的一天，許多的民眾們，都對着遠道而來，雄糾糾，氣昂昂的國術同志，表示無限的歡欣，一刹那後各位國術同志，就將顯其好身手，以娛民眾，而鼓起其尙武之興致。在這當兒，鄙人有點意見，貢獻給各位同志和各界同胞。回想到浙江國術館成立之初，鄙人和張主席討論到建設問題，主席謂『建設重心理，心理建設，尤重於身體的鍛練，我們提倡國術，是要使身體強健，精神奮發，自衛衛國自強強種的，可是與武術並重的，還有武德的問題，具武德而精武術，那纔是一個健全的人才，而可以爲社會福，爲民族光。否則精武術而無武德，和有文無行一樣，適足以濟其惡矣。各位國術同志，在表演的時候，盡情表現，那就是沒有自私心，在比試的時候，謙恭揖讓，親愛精誠，勝不以爲榮，負不以爲辱，那纔是沒有虛榮心。有這種種武德的表現，就可以推知平日的修養，那末，我國固有的技能，和固有的道德，同時可以恢復了。

至于民衆們來參觀這次國術游藝，要變更從前看江湖賣藝及舞台全武行的眼光，須知中國民族，武微到今日的地步，因緣雖多，主要原因，却是重文輕武的習慣，積重難返，人民的身體脆弱，精神萎靡，以致種種事業，多多不及外人，外來壓迫，無法抵抗，所以黨國諸公，爲變弱爲強計，竭力提倡國術，恢復固有技能，發揚民族精神，我浙政府爲矯正民衆對于武術的觀念，

引起研究與趣起見，更舉行空前的游藝會。民眾們參觀了這個會之後，大家都去練習國術，能夠使全民眾都國術化，那末日本之武士道不能專美于前，而這個會的影響於國家的元氣，民族的生命，是很大了。這是鄙人所希望的。

比試開始鄭副會長訓詞

各位同志！今日是浙江省國術游藝大會比試的日期，蒙諸位參加，很爲榮幸！現在兄弟有一種意思，報告諸位：從前日本有個皇帝，是很橫暴的，他要表示自己的威武，試驗武士道的行爲，叫來問他說：我要殺你，你怕死嗎？他囘答說不怕死，國王就把他殺了；又拿第二個來，又是這樣問他，可是仍囘答說：不怕死；接連第三第四個，都照這樣囘答，都不怕死，殺了十一個，殺到十二人之末一人，仍說不怕死，皇帝也就不再殺了；這就是武士道的精神。我們中華民族，本來有很好的國術，但是沒有十分注重，以致國術精華，因年代久遠，反失傳了，這是很可惜的！因此我們特地首創，開辦這個國術比試大會，其目的，無非要將我國數千年來固有的國術，發揚光大！要使全國民眾，都要明瞭國術的重要，人人鍛練身體，造成民眾國術化，然後全國國民都有強健的身體，才能達到人人不怕死抗伏強暴的目的！諸位參加此次的比試，就是要仗諸位的表演，昭示民眾趨重國術，做一個模範；並不是爭彼此的勝負，企圖得獎金，的希望諸君了解這一點，以國家爲前提，以民族爲前提！要知道我們的比試，完全是爲國家爭

光榮，爲民族爭生存來的！並希望諸君都負起這責任來，這是兄弟所希望的！

比試開始李評判委員長訓詞

諸位！今天是國術比試的第一天，我們這次的國術比試，宗旨是光明正大的！我們要曉得古人的身體，何等偉大強健！到了現在，是已經退化了；因此我們要以曾經訓練的身體，到此來比試成績。要曉得這次比試的意義，決不是和外間喧傳的打擂台一樣，應該要抱着強身強國的宗旨。這次爲浙江舉行國術比試，各處同志，來浙參加，頗爲踴躍！不過以我們中國幅員廣大，各地都有名家好手，恐怕今天所到的，不到三分之一吧!?所以比勝的，要時時記着，強中還有強中手，回去再用功練習；就是比敗的，亦應該欽佩人家的工夫，譬如我李景林，被你打敗了，這不是我李景林的打敗，是我的手腳功夫不及你；就是你勝利，亦不是你的勝利，是你所學的工夫到家。諸位！明白這一點，才是大英雄的精神！國術的態度，論到拳術，五花八門，約有千餘種，各有各的精神，各有各的長處；並不是那一種拳，一定是好的；或者認定我自己學的，一定是好的，他人所學的，一定是不好的，千萬要把派別觀念，門戶積習，統通革除！光明的，正大的去取人之長，舍己之短，養成真正的國術家！現在還有一點，要和諸君誠懇的說說諸君應該曉得這次國術比試的意思，是提倡國術，要我們比試的人，來喚醒全民族注意！努力學習，達到強身強國的目的；今天是自己們比試，將來一定要和外國人比試請諸君認清目的

大會閉會張正會長訓詞

，大家努力罷！

此次浙省舉行國術游藝大會，荷全國國術同志不遠千里聯袂偕來共襄盛舉，至為忻慰！會期雖暫，顧在此旬日中觀於同志精到工夫之表演，與夫觀衆拊掌狂呼之熱烈，於以見國術前途之發皇，正未有艾！而此次國術游藝大會之創舉，更為不虛。值茲會期終了，與會諸同志，相率載襄而歸，敢附臨別贈言之義謹提兩端為諸同志告者。

一、此後應有之修養——我國技擊，本有精深之學術，與夫悠久之歷史，往以素乏系統的研究，公開的探討，遂令絕技異能，不絕如縷此門戶主奴之見，所當力矯！此次大會中，各為公開之表現，一技一能，莫不盡情攄見，正宜擷取人長，補闕已短，袪隱閟夸固之私為虛衷博采之納，庶幾學深養到，造成全才，至於參預比試諸同志，更宜勝者不矜，敗者不餒力戒庶慚，作登峯造極之求，深自振奮為捲土重來之計，此皆有關於武德，所望歸去諸同志加以注意者也

一、此後應負之使命本會創辦之本旨，對於國術同志，以獎掖鼓勵，促起其競勝求進之心；對於一般民衆，以實地觀感，引起其研究武術之趣，對於國術本身，則為擴大宣傳，期普徧於全民，使全民衆，羣趨於國術化，與會諸同志，務體此意，共同負荷此種使命，歸去各方，各相

二二

196

勸勉，各相倡導，務使老幼婦孺，咸知國術之重要，而競起響化！諸同志均為故鄉國術界之望；一夫善射，百夫決拾，行見登高一呼，羣山皆應使國術界多一健者，即我國少一懦夫，此願與諸同志共勉者也。

國術游藝大會，在本省為試辦，在全國為創舉，此後中央及各省，或將逐年繼起，次第舉行，莫為之後，雖美不彰，但期明年今日，重與諸同志相見於同一之會場中，其會況之繁榮，同志之技術，俱更進於今日，則豈獨鄙人之厚望，抑亦國術前途之榮光焉耳！

李評判委員長致詞

今天浙江省國術游藝比試大會閉幕了，這次表演比試的成績很好；第一民眾參加的很多，這是喚起民眾愛好武術的工作，已經做到了，正合省政府主席廳長，諸位委員的原旨，再看武術家的品格，這次又看出來了，如不願比試，是表示退讓仁愛；後來因為省政府，當初的提案關係，召集各評判委員監察委員會議，雖然曉得，並不是怕死的，而不願意比的，是不願自己較量高下而不比的；但因為浙江是各省首創，將來各省都要效法的，萬一辦不透澈，各省都難提倡了，經過一番開導，人眾又慷慨接受，仍就不怕死的精神，踴躍比試；這種肯犧牲，服從的精神，又是很可敬的，這都是把美德顯出來了，最後名次分定得勝的，又不願得獎金，願意大眾均分這種美德，使民眾都佩服我們國術家不是窮小子，不是刻薄人，不是跑江湖賣藝騙錢的人；

浙江國術游藝大會彙刊　演詞

二三

雖然不是有着好差使，不是沒地方化錢的，但是甘願以血汗性命換下來的錢，也可以和大眾均分，使全國有學問的人，都曉得國術家有這種美德，使他們佩服而提倡！並且還可以使外國人也佩服我們，假使中國四萬萬人都有練習國術，都有這種美德，中國民族的前途，那才是大大的有希望。這一回如果一見錢爭攘搶奪，不顧義氣，不管體面，把人家一看輕，往後就誰也不願意來提倡。這回的成績很好，我很歡喜！你們諸位，雖然這回比試，都很不誤，但是不要滿足，勝的不要驕傲，要知天下能手很多；敗的更要練習，學問是無窮無盡的！

省黨部兼省政府委員朱民政廳長致詞

主席！諸位同志！兄弟代表省黨部省政府說幾句話：這次浙江省舉行國術游藝比試大會，是向來沒有的，主席訓辭中，已經很詳細說過，中國向來只有打擂台等比試，那是一種英雄主義的比試意義，和這次的國術游藝比試大會，是不同的—我們這次舉行比試的目的，是民眾化的，是要喚起一班人練習國術的注意；同時研究用什麼最好，用什麼方法，最合衛生？用什麼方法，使身體強壯？經這次比試的結果：有種單用作強壯自己身體的拳術，是失敗了！我們曉得不好；又有一種拳，練瘦了身體，反使身體不能充分發展，也是不好的，甚至左台上一躍脚，水門汀一個洞的，後來這幾天，也不能比試了，足見這種拳術是沒用的，愈練愈壞的，是不好的了！上次說過，我們要使民眾注意國術，諸位在比試場中已做到了，每天的觀眾，有幾萬人，

就是成功的證據！尤其是諸位的許多美德，都是中國固有的民族精神，以前喪失了的，由國術界還保存着。如以前的二十六人，最後要求不比，足見不是存英雄思想，後來經省政府因為議決案，不能同意，仍就要比，諸位也很勇猛的答應再比，這就是不怕死的精神，也是中國民族固有的美德，也是由國術界保存着！還有浙江省政府議決計劃，是有獎勵金以鼓勵的，這也是提倡的意思；但是諸位又都自動的宣言願意公分，雖然獎金不算優，但在中國這樣窮的國家，一個人有了五千元，也很不容易了，而能夠以應得的五千元和人家分，這是不可多得的；這種相親相愛的精神，也是中國民族固有而衰了，由國術界保存着，這種態度，真是很難得的！兄弟代表省黨部省政府，很高興參加，這樣看來，中國民族前途，很有希望呀！

褚副評判委員長致辭

主席：各位同志！此次浙江舉行國術比試大會是閉幕了，諸位代表評判長都講過，說得很透澈！對於好的地方獎勵，壞的地方批評；如評判委員長說：不但要注意術，並且要注意德！又如朱鑣長講過：大家要研究，不對的地方要改良，好的地方更要研究—這兩條路，在去年中央國考是第一次；有許多不對的地方，浙江今年舉行，已經將去年不對的，加以注意，所以比試的時侯，是已經改良得多了！本會這一次比試一是起初沒有把握標準定出來，以後才再定出來，二是方法沒有預先練習，有的便宜，有的吃虧，工夫好的人自然不怕，李主任說：腿脚要立定

，便不怕了，這是合物理重心的，現在標準已經定了方法也已經完了，而研究摔交跌倒，是不是方法？以後比試是不是仍用這方法？這是很重的一個問題？兄弟從前在日本，看他們角逐，是以摔交為方法的，這和戰後相距近了，不放槍而短兵相接一樣，以後大家要注意到的！以前在開會期內，有和日本人比試的消息，報上也載過，現在雖沒有比，將來總有和我國比試的機會，我們也應該研究到我國的情形、標準方法，做一種準備；所謂知己知彼，百戰百勝；並且還要預備一種人才和外國比試，專做國際比賽的；如先中國比出一個最優勝的，和日本比；又比一個東亞最優勝的，然後再和世界各國比，和比球一樣；所以對於各國比試的標準方法，一定要有相當準備的！

孫副評判委員長致詞

浙江國術比試大會，今是閉幕了，諸君的成績，都非常優美，這是很好的！我們練武的人，最要緊的是武德，因為我們練的目的，是對外的；不是對內的；勝的要求進步，不要自滿，須知強中更有強中手；敗的更學練，深知工夫是不到底的，將來國術一定更要發達，我老了！此後發達光大的責任，都在諸位的身上呀！

杭州市市長周象賢先生致詞

這次國術比試的成績，主席和諸位，都已經說過了，國術的比試，楮先生說過：在中央已經舉

行過，是第一次，浙江是第二次；但是杭州卻還是第一次，所以此次比試，於杭州是很有益的

——第一天是十五，開幕的一天，參加的民衆很多，以後一天一天增加；到了二十一日比試了，

更多了！這就是諸位的精神表現，而民衆的尚武精神，也表現了出來！省政府提倡目的，都做

到了！諸位這次來上台比試的，以及報名，都是各地的好漢，此次對於杭州犧牲得很大，使杭

州的民衆，得到很深刻的印象，大家都要提倡了！以後對於杭州的國術，還要諸位指教，兄弟

代表杭州民衆對於諸位致謝！

鄭副會長致詞

此次吾浙舉辦游藝大會，承南北各省武術專家，踴躍參加，游藝比賽，各獻所長，實爲榮幸！

今已會務告終，鄙人秉承張館長指導，既感謝李芳宸主任及孫楮兩副主任，主持評判，公正無

私；復敬佩四方國術名流，不憚遠道而來，分任評判監察，勤勞備至，洵足轉移風氣，一新觀

聽；很有不能已於言者，凡博得勝利，獲邀上賞之人，固足爲社會矜式，所望更加精練，切勿

故步自封，不可驕傲懈輩自戒滿盈！上以備國家干城之選下以靈鄉村禦侮之責；至於比試落選

者，亦萬不可懊喪頹廢，蓋以片刻之間，各顯身手，保無百密一疎，偶有候已深，一時失於

檢點，以致失敗，正可增長閱歷，補弊補偏，以期他日成爲全才；其確係學殖尚欠精深者，更

當努力磨練，以備下次比賽，奪得錦標！至於鄙人希望於一般武術同志，則尤盼化除意見，毋

謹布數言並祝諸同志鵬程萬里！

胞，俾吾國各縣各鄉，人人皆具武術，庶幾強國強種強家強身之目的，不難達到，今當臨別，

褊狹，毋忌刻，毋驕矜，毋粗暴，時時崇尚道德，日對其鄉里鄉黨，以先覺之地位，而教導同

本館常務董事蘇景由先生致詞

轟轟烈烈的浙江國術遊藝大會，今天閉幕了，在這提倡國術第一步工作告一段落的時候，我知

道東西洋的外賓，看了回去，正在嘆中華民族之未可輕侮，中國國粹之大可欽佩，同時許多參

觀過的民眾們，也正欣羨著各同志雄健的身體，和精到工夫，而急急地想從事練習國術，各位

同志，既表演了民族的精神，引起了人民的興趣，我浙人民，深深拜感各同志之嘉惠，尤其使

我欽佩的，是以血汗換來之榮譽獎金，竟勻分了，洗去江湖上從來的惡習，增高國術界的人格

，使民眾對國術家的眼光，為之一變，和前幾日比試時雍容的態度，同樣對於提倡的前途，影

響很大，至於有人以為比試的結果，容易釀成私人仇視，和派別意見的，我以為各位都明瞭來

參加的底目的，並且都負著提倡國術的使命，當然對於比試，認為極好的研究機會，對於派別的

觀念，也正以其足以妨礙國術前途而痛絕的。這在各位勝者不以為榮，負者不以為辱的態度上

，我就可以看出來，最後我希望後此的國術遊藝會，技術的表演，和比試的方式，較此次更有

進步，完了。

一八

李主任貝莊訓話

國術為技術，應用的，有興趣的；鍛鍊國民良好之國粹！現當我國武術中落以後，若不及時提倡，以圖中興，則國術失傳，後人將視為神話；鄙人十餘年來，歷任各職，還是貧困如故，雖廉隅自持，要亦提倡國術勗勉武士所致；室人交謫，亦不之顧。此次承乏大會主任，與孫副主任祿堂先生，任怨任勞，毫不灰心；蓋當此國術絕末之交，政府提倡，人民仰望，我輩若不努力，不吃苦，不求進，更待何時？比試諸君！遠道來此，不顧一切，勇往比賽，誰不贊美？不過比試，並非教人們鬥爭，不過互較高下；使知自己工夫欠深，勝者知自加奮勉，敗者更力求上進，且引起民眾注意，實我民族前途所關，其意義何等重大！第一，二，三名在大會當場實言，此次係為提倡國術而來，並非爭名奪利願將獎金平分；比試員，人格高尚，道義可風；更使鄙人欽佩！至胡鳳山朱國祿兩君，雖稍有誤會，現已彼此諒解，應相對道歉；朱胡途即起立並對衆行禮；蓋國術雖重技擊，仍重道德，武術與武德並重，方不流於蠻橫，才是恢復中國固有武術文化之道！或有以此次多有摔角舉勝似非拳術質問者，並又向衆解釋，拳術與摔角之分：一、拳術用手力居多，摔角用腳力居多，其制勝者一也！無論用手用腳，練習精熟，均可勝人，均是國術。近來武術同志，率多長於以手相搏，短於以腳制勝，可謂練手而未練腳，知上不知下，深可惜也！一、拳術用手時，多係直力，其氣易上升其性質，近於陽易為人防備，摔

角用腰用腿的多。橫力也其性質近於陰，往往出人不意而制勝；論其方，則一直一橫，論其性，則一陰一陽；國術同志率多不明其中真相，而以摔角拳術，誤爲兩途，其實一上一下，一直一橫，一陰一陽，均係國術也！不過練習國術者，多長於打，而不長摔角，用手者各人爲用腿者所制，而因之痛責摔角；自己不知改良，不知所學所練不完備，誤解摔角非拳術，是大誤也！敬告此次與試同胞，亦不必怨天尤人，請迅速練手練腰練腿；倘靈活，尚流動，將來不難造成良才；否則國術知識練習，均不全，而以跌倒爲可恥，是自誤也！鄙人此次所帶十餘人，均行表演，未登台比試，因地位關係，恐勝負均爲同志所不諒，特避嫌耳！此次長於摔角者，均與鄙人素無會面之緣，自已跌倒，而怪鄙人，更可笑也！

王子慶君演詞

這次浙江舉行國術比試大會，兄弟來浙參加比試，目的是在提倡國術，使大家覺悟到國術的重要！一致提倡練習，以達強身強國的目的，而完成三民主義之實現！並不是爲五千元賞金而來的，現在爲表示本人的真實的態度起見，特將賞金五千元，分給優勝之二十六人，以示區區之意；希望大家共體兄弟的意思，努力國術罷．

朱國祿君演詞

兄弟此次加入比試的目的，是提倡國術，並不是爭名爭利來的，兄弟的第二，是諸位讓我的；

我們如把名利來做練習國術的目的，那是絕大的錯誤了！我們要國術的精神，道德，成績，使大家了解，大家提倡；全國民衆，都有强健的身體，力量，纔能打倒帝國主義之壓迫，中國的民衆，纔有希望；這次我們要附帶說明的，就是本會評判委員長李景林先生，他對於我們仁慈愷厚，我們尤爲感激的！

章殿卿君演詞

諸位！這幾天來參觀我們比試，我們覺得很感謝的；現在我們雖然已經比試出了結果，我們所負擔的工作，還沒有完成！我們這次整個的國術界來比試，並不是爲自己的榮譽和金錢的獎賞來的，我們是拿自己做模範，爲國術宣傳，希望諸位，大家趕緊起來注意研究！要曉得外國人稱我們中國人是東亞病夫，這是極恥辱的事！如果人人研究國術，人人有了極强健的身體，就可以把病夫恥辱洗除，纔能夠抵抗帝國主義的强暴，我相信一定可以成功的！

▲▲▲ 籌備之經過

（一）緣起

浙江國術游藝大會之創辦其動議者為省政府主席兼國術館館長張靜江先生以為浙民文弱沿習成風非提倡國術不足以資挽救而圖奮與但國術之振導又非一時一人之力所能奏效爰倡議徵集全國國術名家來浙比試一方以覘吾國國術已到如何程度一方即以引起浙人對於國術之熱度與與趣十八年五月三日提出省府二百二十三次會議通過由是電請主任聘任委員徵求人材建築會場經三閱月之經營慘淡而轟轟烈烈之國術游藝大會遂以出現茲將籌備經過概況分逑如下

（二）籌備委員會之組織及成立

十八年五月三日浙省政府委員會第二百二十三次會議通過開辦浙江國術游藝大會議案後以茲事體大且屬創舉非得國術前輩聲譽卓著者來浙主持一切不能以資號召而策進行於是函請中央國術館副館長李芳宸先生為籌備主任而以褚民誼孫祿堂兩先生副之旣而李主任關然澄止暫寓西湖友常別墅而本會聘任各委員亦先後來杭乃租賃西湖柯莊（即西笑旅社）為籌備委員會會所以其接近友常別墅也旋於十月十一日開成立大會李主任宣誓就職惟是日適為西湖博覽會閉幕之日西子

浙江國術游藝大會彙刊　籌備之經過

湖頭將反熱鬧爲沉寂是日諸委員之與會者多須參與閉幕典禮一時車水馬龍往來如織一若恐淡妝

濃抹之西子頗感寂寞而故爲之點綴者亦大趣事也茲將本委員會之組織列表如左

二

國術游藝大會籌備委員會系統表

國術游藝大會籌備委員會
　　會議之部——委員
　　執行之部（主任、副主任）
　　　總務處（會計股、庶務股）
　　　秘書處（編輯股、宣傳股、文書股）
　　　交際處（登記股、招待股）
　　　場務處（設計股、工程股、設備股）

（三）國術人材之徵集

國術一項數千年來視為神秘未肯輕易示人其有炫人耳目者大都花拳繡腿自非江湖賣藝之流或少年負氣之人決不肯露頭角自中央舉行國考國術方始公開本會踵之猶恐國術之真確名流深自韜晦爰於九月二十七日通電各省市政府廣為延攬優其待遇茲將電文錄下

各省政府各特別市政府均鑒我國武術衰歇久矣不有與起絕響堪虞敝館鑒古懷今尤切嚶求爰有浙江國術游藝大會之發起定於十一月十日為集會之期與會人員不論男女無間僧俗衹求於國術確有聲譽或具特異技能者宗風崇尚在所不拘集會期內並攝以電影製成頓片藉永流傳兼資倡導所有適館授餐之資以及歸里川資悉由敝館供給竭我棉薄用答畸英夙仰貴市省武風素著貴政府尤樂宏獎當茲秋高氣爽湖山生色現身獻藝莫若斯時倘祈廣為延攬資選來浙倖奇才異能聯袂戾止庶幾武士榮譽不讓東鄰燕趙古風再見今日不獨敝館所私幸抑亦民族光大之先聲也臨電盼禱佇候佳音浙江省國術館館長張人傑叩印感

感電去後各省市紛紛電復截至開幕日止計先後報到表演者三百四十五人登記比試者百二十人其因時局關係或道路險阻報而不到或遲到或未到者不在此數各省市政府之熱誠與夫國術家之踴躍深可感佩也

（四）經費之籌備

本會經費之由來經省府第二百二十三次會議通過議決案內准發行圖術參觀券一期額定十萬張分四組發售每張四元分十條每條四角持券一條即能代門券一次蓋本會門券售價五角購此項參觀券者其價較廉且有中獎之希望一舉而兩利者也此項券價除支配獎金及券務處開支外本會籌備及開幕期內經常費即於此取給爲

當籌備委員會未成立以前先附設券務處於省國術館內分推銷總務券務交際四股股設主任幹事一人幹事若干人其外埠銷售另設幹事一人分別進行發售至大會開幕時止其每組收支由該處開具清單先後呈報省政府核銷

（五）會場之建築

本會會場原擬借撥西大街官地嗣經財政廳函覆以該處官地已屬民有未便收用乃改借通江橋舊撫署遺址因固有之牆垣爲臨時之建築計至得也此次工程要以比試臺爲最關緊要臺爲正方形高四尺廣六十尺袤五十六尺臺後建屋五楹爲評判檢察各委員席左爲軍樂台右爲新聞記者席台後爲休息室計七間左爲西醫療養室兩間右爲中醫療養室兩間其旁爲男女廁所台前作半月形外高內下爲參觀者席其高處略與台平可容二萬餘人左右排列長椅爲優待席爲比試員席職員席外爲進口出口大門各一其進口大門內左右各建屋五楹右爲售券處招待室職員休息室左爲

停車室其後沿墻建屋二十間爲臨時商場惟場內隙地甚多高下不平瓦礫滿目殊不勝荆棘銅駝之慨

（六）結論

此次籌備除分務處先期成立外計自十八年十月十一日成立委員會先後聘任各處職員至二十一日

開始辦公距大會開幕期僅二十五日耳而場務處設計與工爲時又僅十餘日如此忽促之時間自無詳

細考慮之餘壇當局者明知有不滿之處勢不得不因陋就簡故人言籌備草率周亦無如何也所幸海內

國術諸家精神奮萃踴躍從事雖遠如寧夏等處或以道路間隔遠未克蒞會以一獻其好身手而在會諸君

則已不辭勞瘁表演比試各放異彩觀者動容是會之舉行不可謂無圓滿之結果已

抑更有進者事不難於因而難於刱彙全國之英畸萃一堂而比賽自中央國考後在吾浙尙爲剏舉無成

案之可循尤經驗之缺乏人力財力兩有未逮而成績如斯亦可求諒於觀衆矣所望斯會開後晉浙民族

一變其文弱之舊風羣趨於國術之塗徑將來舉行二次三次游藝大會時必有什百千倍於今日者面纘

備諸人亦且懲前毖後改良精進國術前途光明大啓強種強國非託空言則是會之關特其曠矢焉耳

△△會場之概況

△△大會之第一日

表演拳術

本會原定十一月十五日下午二時舉行開幕典禮適因天雨遂改於翌日上午九時舉行久處沈寂之舊

攜署一旦有此盛會軍

永馬龍頓成鬧市鐘鳴

九下台前早已萬頭攢

勤省黨部委員葉淵中

張強省政府主席張靜

江民政廳長朱家驊建

設廳長程振鈞省政府

秘書長沈士遠市長周

象賢市公安局長李子

栽工務局長朱耀廷賢各

機關各團體代表新聞記

者來賓等濟濟蹌蹌頗極

一時之盛迨鈴聲一振軍

樂齊奏全體肅立行禮如

儀禮成相繼致詞（另錄

）畢即開始表演拳術茲

將表演人員依次序先後

開列於下

口

一

（浙江省國術館）李樁年太極拳　張文標火喜拳　蕭品三五虎拳　奚誠甫巧打拳　張景祺太極拳　田兆麟太極拳　滕南璇形意拳　楊開儒形意拳　孫汝江形意拳　（上海特別市）王鳳相六合拳　閔清摔形八式拳　佟忠義花功拳　馬河章劉家式　盛長法麒麟拳　史鳳歧春拳　褚清著大紅拳　樊崇玉少林拳　張金山螳門碼　朱劍光七星拳　葉良童寶拳　馬華甫串拳　蕭仲清太極拳　（上海致柔拳社）徐文浦冀芝州小洪拳　陳鋒民陳微明小洪拳對拆　李廣田通臂拳　（上海武當太極拳社）劉文友玉環步　鄧德順太極拳　蕭格清形意八式　于鵬飛太極拳　張介臣燕子拳　趙恆臣少林拳　濮玉吳樹芝濮偉冀夢愛俏繼寶五人合演太極拳　（上海中華體育會）張子揚醉八仙　張介臣與鄭德順武當對劍　蕭仲清與鄭德順單刀對叉　（中華國術傳習所）劉玉銘二龍拳　任雲飛子孫丹　（江蘇國術館）金佳福老還幼拳　胡鳳山形意拳　孫振岱八卦拳　金恆銘心意六合拳　徐鑄人少林拳　童文華形意八式　蕭漢卿吳家拳　李慶瀾劈卦拳　馬承智少林拳　朱國祿形意拳　鄧鳳林形意拳　陳敬承形意拳　郭德壑擋拳　張子和紅拳　（江蘇泰興縣）余文海林冲拳　陳連魁醉善拳　朱點范家拳　丁德元范家拳　僧拾得打店拳　丁鼎飛虎過嶺拳　丁廷機四門拳　聞學植羅漢拳　吳仲箎中步拳　陳履貞少林拳　（中央國術館）表演人數最多分四組表演　（第一組）初級教授法　率領者王維翰　表演員　張英振　王子慶　孟憲翰　袁偉　陳再顯　孟繼誠　胡桂山　韓慶堂　馬金庭　曹宴海　楊松山　郭世銓

二

霍如岡　鄧少波　張永清　關寶珙　（第二組）　形意　率領者　朱國楨　表演員　梅庸志　王

魯翹　鄭鴻基　袁倪邦　關福全　王匯東　李斌生　張積田　馬鎮岱　時漢章　潘振聲　張賜

福　朱國祥　（第三組）　太拳　率領者　朱國楨　表演員　張本源　張玉崐　張長海　陳德仁

徐樹椿　楊延芳　白振東　尹再光　劉振峯　葉掄杜　趙飛霞　趙雲霞　王樹田　王雲鵬　徐

沈晶明　（第四組）　拳術　趙雲霞南方拳　趙飛霞武松脫拷　朱國楨醉拳　李元智醉八仙　劉

寶林猴拳　王雲鵬醉羅漢　張英振張本源對查拳　朱國祥張長海對拳　韓慶堂潘振聲對拳　（南

鴻發朱國楨對面拳　關寶珙關福全查拳對打　張長海時漢章少林拳對打　趙飛霞四人對

通大學國術團）　王琴南節拳　王建東羅漢拳　王執中戲陽拳　（泰縣國術社）　徐俊人少林獨

手拳　羅品三少林拳　周之洞武松拳　蔣尙武節拳　許道拯公理拳　汪九章脫戰拳　馮致光太

極拳　蔣學武潭腿　（國防軍四十九師）　劉丕顯飛虎戰　黨殿華通背拳　李與園六合拳　王子

羅炮拳　魏長州紅拳　申得順炮拳　霍儒生炮拳　丁保喜梅花拳　王增貴紅拳　（安徽）　李妤

學五路關東拳　稽家玉三路查拳直至下午二時始行畢演　（上海中華體育會）　張子揚之醉八仙

（中央國術館）　徐寶林之猴拳　王雲鵬之醉羅漢　李元智之醉八仙　朱國楨之醉拳　張長海

與時漢章對打之少林拳　關寶珙與關福全之查拳對打　劉鴻發與朱國楨之對打拳暨女演員趙飛

霞之武松脫拷　趙雲霞之南方拳尤覺精彩百倍博得觀眾掌聲不少

▲大會之第二日

表演拳術

十一月十八日大會之第二日仍爲拳術表演人數較昨日爲多而精采亦更有進茲分區將表演員姓名及拳術種類誌之如下

（湖南）候駿傑少林子午拳　羅福榮巫家單鞭救主拳　朱翎英少林鐵籠關索　陳鍾嚚少林二虎拳　王梅青少林梅花分壯拳　向武少林六步斬手拳　（四川）謝從勳太極步法　彭啓堯太極拳

（福建）施一峯地盤拳　王于岐少林羅漢拳　玉豐虎蹲拳　陳國詮白鶴拳　傅昇華龍蹲拳

何國華少林拳　（漢口精武學會）趙璧城虎戰山　（山東）邱寶林埋伏拳　高編士黑虎拳　邵金卿六路查拳　欒秀英少林拳　馬金龍小紅拳　張小田梅拳　張孝才滑拳　宛長盛羅漢拳　豆景炎梅花拳　周化先太乙拳　祝正森筱虎燕　施炎昌五郎拳　高守武太乙拳　高作霖五形拳英華太乙猴形拳　楊明齋孫臏拳　邱景炎周仕先對打金綱拳　劉英華韓冠洲對打太乙猴形拳紀雨人高作霖對打三十二手　王旭東韓冠洲對打太乙醉拳　張孝田張孝才馬金龍摔角　（鄞縣）紀雨人孫臏三十二手　王旭東太乙醉拳　張品三六角式　譙祖安少林拆　韓冠洲太乙醉拳　劉王玉堂崩步　阮增輝五龍戲水　朱潤身吳朝貴套拳　邵蒂候脫戰　吳涵叔工力拳　朱潤身躲剛　洪啓堯少林拳　徐文甫火洪拳　龔子久縮山　（海寧）許宏江少林拳　（吳興）李寶珮春

四

拳　屠善發六安拳　李一鳴編成　仇廷獻四喜翁　蕭順大黑虎　胡廷元正部拳　馬春泉小行拳

章士英小五虎　超三江興唐　超連江天工　汪雲生鞭成　陸達寶出山　費集生中五虎　姚巧

生十字　費吉生五虎　臧啓桂小少林拳　李廷元武松脫拷拳　樓振元羅漢拳　曹春波五虎　王

浦天江拳　（新昌）余方仁刷國

魂　章選青縮山　（河北）候秉

瑞岳民散手　韓林昌五式拳　侚

振山形意拳　李星階形意拳　李

子楊形意拳　傳劍秋形意拳　劉

善清三星炮捶　郭惠三梅花拳

楊得山六合拳　蔣馨山八卦拳

任虎臣通背　孫振岱形意拳

廣聞劈卦　朱英粹太極拳　朱國

祿形意拳　陳敬承形意拳　蕭格

飆形意拳　王普雨少林拳　林智

達八極拳　胡鳳山形意拳　郝家

李景林之夫人（右）與其女公子（左）表演對劍

俊形意拳　朱國楨形意拳　王

喜林形意拳　姚馥春形意拳

林權太極拳　張紹賢無極拳

華春榮形意拳　郭德焱頭蹬

拆拳　耿霞光形意拳　朱國祿

形意拳　劉希彭形意拳　李麗

久醉拳　佟忠義散手拳　孫

存周八卦拳　施振汝潭腿　高

振東形意拳　禇桂亭形意拳

吳鑑泉太極拳　田兆麟太極拳

張兆東形意拳　王宇僧滄海

龍吟　孫祿堂形意拳　李景林太極劍　李太太八卦拳　李小姐太極拳　朱國楨李元志對打八節

拳　李太太李小姐對劍　（山西）張欽林太極拳　史克寬形意拳　石玉恆槓拳　（天台）余先

堂大西川　余文云鳳凰拳　丁秀溪勢劈卦

徐永忠縮山　張漢章縮山　陳國東縮山

陳若愚燕青　丁宗緒五虎倒打　丁鵬飛

五虎落西川　張得雄唐太宗縮打　謝庚年

縮山　裴顯明老猴出洞　就中尤以評判委

員長李景林之太極劍　評判副委員長孫祿

堂之形意拳　李夫人及其女公子之對劍　青島鄭金娜女士之四路查拳　欒秀雲女士之少林拳

吳興李寶瑚之春風猴拳　新昌章選青之縮山及河北諸名家之拳劍尤為觀眾所讚賞

▲▲大會之第三日

器械表演

十一月十九日起表演器械計有十餘種之多如刀槍劍棍鐺鞭銅鐧禪丈九節鞭流星錘月牙鏟三節棍

虎頭雙鈎等一任表演員各就所長自由表演人人技藝精熱認打更為精巧刀槍並舉空手取奪至緊要

五

處聚精會神間不容髮觀衆無不歡為觀止茲將是日表演節目誌之如下

（浙江） 湯鵬超猴拳　湯士正虎拳　朱君伯洪拳　朱君仲十字拳　林標少林拳　林定邦達摩

拳　鄭玉明達摩拳　林榮星達摩拳　朱竹隱龍拳　辛南山洪拳　黃子榮鶴拳　徐鍾英易筋絡

丁士元鶴拳　辛正鵬猴拳　亦春瑞少林拳　錢大順梅花拳　錢金山擔馬拳　李惠仁羅漢拳　秦

根生虎拳　林長青達摩

拳　黃順富虎拳　陳茂

耀松江單拳　陳佩泉陳

步拳　傳勤敏縮手拳

子門羅漢拳　謝忠祥六

馬生門肚入拆　王廷釗

駱士林縮手拳　龔志良

七星拳　聞振飛銅鐧

盛崙峯紅沙拳　徐啓春

雙鐧　丁秀溪劈卦拳

徐永貞縮山拳　韓凌森三趟六合拳

白啓祥埋伏拳　周聲洪編成拳

徐斗星黑虎拳　曹駿一五行拳　王

李廷瑩四面單刀　陳妤問大洪拳　盧修

七

太極拳　林景翠先生表演之姿勢　李書姿女士之雙鐧　術攝影（徐雁公）

（上海）王鳳梧六合單刀　褚清著九節鞭　史鳳岐梅花槍　樊仲玉八卦雙鈎　馬漢章六合鞭　盛

長滿猿猴棍　佟忠義孫臏拐　馬華甫虎頭雙鈎　蕭仲淸六步行劍　閔淸祥春秋大刀　張金山行

刀　葉良雲片雙刀　佟忠義梅花雙戟　馬華甫燕子鐺　史鳳岐褚淸著雙刀對槍　閔淸祥佟忠義蕭

三節棍對槍　（中華體育會）劉文友古剛劍　趙恆臣九節鞭　張介臣鄭德順蕭仲淸單刀雙叉

格淸四門龍形雙劍　張介臣鄭德順武當對劍　于鵬飛散劍　鄭德順蕭仲淸單刀雙叉　（致柔拳

社）　徐文甫八卦雙刀　龔芝洲太平刀　（山東）張孝才大槍　宛長盛三義單刀　丘崇炎龍行

劍　周化先勝雙刀　邱寶林奇門十三劍　劉英華金鐧圈　高倫士三截刀　鄭金娜護手行鈎　棗

秀英呂祖劍　宛長盛燕翅鐋　劉英華金箍棒　周化先春秋大刀　張品三六合槍　（青島國術館）

高守武纏絲刀　紀炎昌少林槍　祝正森太極刀　紀雨人奇門劍　韓冠洲六合刀　王旭東八卦

雙刀　劉英華地躺坤龍單刀　高守武五祖槍　張品三護手行鈎　韓冠洲奇門十三劍　王旭東單

打三節棍　劉英華地躺坤龍雙刀　祝正森紀炎昌大刀進槍　紀雨人高作霖纏絲槍　劉英華王旭

東對劈單刀　韓冠洲譙祖安單刀進槍　楊明齋紀雨人高作霖父子三杆槍　祝正森紀炎昌月牙鏟

進槍　劉英華王旭東拐子單刀進槍　楊明齋紀雨人對刺劍　高作霖譙祖安大刀進槍　劉英華韓

冠洲滾單刀進槍　紀雨人高作霖高倫士手空奪雙槍　韓冠洲譙祖安三節棍進槍　劉英華王旭東

護手鈎進槍　楊明齋高作霖紀雨人雙刀破雙槍　（中央國術館）朱國楨曹宴海對太極劍　張長

海朱國祥對槍　陳德仁王樹田雙劍對槍　趙飛霞劉振峯大刀槍　李桐與李元智對三節棍　張長

海　時漢章月牙破槍　韓慶堂潘振聲對槍　袁偓邦孟繼誠單刀破槍　關寶珖團福全單刀弱進槍

葉鳳岐鄧少波對單刀　時漢章朱國楨大刀對單刀　張長海朱國群空手奪槍　韓慶堂潘振聲三

節棍破槍　余國棟劉鴻慶李桐與空手奪三節棍槍　趙飛霞張長海朱國群空手奪雙槍　韓慶堂潘

振聲孟繼誠雙頭蛇破槍　（四十九師）李與國董殿華單刀進雙刀　魏長淵玉增貴對花槍　丁保

善九節鞭　霍儒生單刀　劉丞顯流星　申得順舞劍　（江蘇）金佳福少林單刀　郭德坤左手花

把串手刀　金恆明少林八卦刀。胡鳳山形意槍　朱國蘇九節鞭　童文華少林棍　孫振偕形意槍

縣）　馬承智單刀　蕭漢卿少林劍　徐鑄人少林六合槍　陳敬承龍形劍　孫國屏三才劍　（江蘇泰

縣）　蔣尚武八卦刀　周之洞雪片刀　許道拯太極劍　羅晶山五虎槍　馮致光飛龍劍　（江蘇

泰興縣）　余文海柳橙花　陳連奎月牙鏟　朱點單刀　丁德元林冲鈎刀　丁濤五虎槍　關學楨

烏龍鑾　丁廷樾南陽刀　吳仲箎石秀棍　僧拾得魯智深禪仗　徐文浩韓連生單刀槍　（山東登

州）　李國斌太極劍　參加本會之團體表演人數以中央國術館為最多是日該館表演員舉行會操

分槍刀劍棍四隊各由率領者指揮登台各演員依令動作槍隊演斷門槍刀隊演梅花單刀劍隊演三才

劍棍隊演少林棍隊伍整齊精神充足誠表演中之別開生面者足徵該館之訓練有素也

△大會之第四日

器械表演

十一月二十日繼續器械表演參加團體計有中央國術館　南通大學國術團　江蘇泰興國術館　安徽國術館　漢口精武體育會　福建　四川　天津　河北　山西　山東　青島等省國術館　鄞縣　吳興國術館　上海武當太極拳術社等

各個表演有王建中關公大刀盤龍棍　王琴南領喉劍雙槌

卦單刀　周之洞飛雲劍雪片刀　羅品山五虎槍太極大刀　馮致光飛龍雙鉤青龍關海　稽家鈺搶

月大刀　李好子撅子雙鉤　趙璧城雙鐧大刀　李星階形意劍　李子揚三合劍　傅劍秋大槍　張

兆東八卦劍　姚馥泰三才劍　章殿卿二龍槍　韓其昌單刀　趙道新劍　侯乘瑞一合大槍　尚振

山雙刀　郭憲三羅漢刀　吳鑑泉太極劍　李慶田雙對鐧　岳奇吾單刀　佟忠義八仙劍　耿霞光

大槍　李麗久寶劍　朱國祿單刀　左振英雙刀　朱國福龍形槍　裕桂亭四門龍形劍三合刀　高

振東大刀桃花刀　李國斌武松滾堂十字單刀　彭放堯奇門劍　謝從勳八卦單刀　何國華單刀

傅昇華大刀　陳國銓大刀　王豐單肩棒　王于歧大刀　施一峯單刀　張之合棍　馬金標槍

秀英劍　高綸士單刀　史克讓三才劍　張欽霖一龍槍　王雲鵬拳　石玉璽風磨槍　周化先春秋

大刀　王昶東八卦大刀　鄭金娜雙刀　宛長勝雙鉤　楊松山龍形劍　王景先滾槍　孟繼成九節

鞭　張華振坤龍劍　陳再顯燕青單刀　張本源頭路查刀　費吉生魯子棍　陸連葆春秋大刀　章

一〇

士英少林三角刀　汪雲生梅花板橙　樓振源蔡陽刀　臧啓貴蔡陽劍　胡廷元南陽刀　屠善發轅

門棍　張紹賢子龍槍　劉鴻喜心腹拳　韓冠洲劍　劉英華單刀　高雲峯單刀　劉善春大槍　馬

華甫雙手刀　劉高陞梅花刀　王維漢單刀　劉鴻慶斷門刀　余國棟躺地雙刀　孫存周八卦劍

楊得山六合三進刀　李元智青萍劍　龔芝洲六合棍　吳朝貞八卦刀　阮增輝春秋大刀　邵蕭侯

藏羊棍　朱潤身夜戰槍

英進步六劍　吳雲倬六

王玉堂五虎拳　孫仲

合劍　濮偉太極劍　蕭

刀　楊凱如太極劍

十
齡之湖）
小金北　品三黑虎梅花棍奚
勇鷄圖　誠甫少林雙飛刀　蔣
士獨術　幼山五星刀　滕南璇
館　劉立　純陽劍　張文標單飛
鴻式（

對手表演除本會評判委員長李芳宸氏與李慶蘭君之對劍外計有高作霖紀雨人楊明齋之大刀破單

刀　譚祖安高作霖之大刀進槍　張本源張英振楊松山之雙手對雙槍　朱潤身洪啓堯之單刀單槍

李連元樓振源之徒手對單刀　費集生姚巧生之花槍對單刀　李連元臧啓貴之雙刀破花槍　孟

士元楊榮志之撲擊　關福全關寶珖之撲擊等莫不各擅勝長精采百倍云

本教館高振東與褚貴亭表演對劍之姿勢與

▲表演中之餘興

李成斌之自由車

每日國術表演之後均有餘興寫李成斌君之自由車駕駛術李君北平人任職中央國術館本名李學勳練習自由車駕駛凡二十年曾在萬國自由車賽會中奪得兩次錦標曾與威士頓馬戲團中專演自由車

濮玉女士之舞劍

駕駛術之某西人比賽技相頡頏此
次偕同合作之李君桐與暨童子團
八人隨該館比試團來杭參加本會
輒於國術表演之間一獻其絕技在
長槍大戟之後觀衆正値心驗目眩
之會而有此技術靈巧態樣滑稽之
表演一舒其氣與心理上之調節雅
相符合是猶謔會大筵椎牛行炙之
後進以鬆疏笱一盌入口清脆彌覺
生色耳

右圖爲其表演姿勢之一斑卽以一
失孃矣距二運動間靈活無異連接之雙輪旋忽提其前輪僅運其着地之一輪搖曳以去技至於此嘆觀
止矣然猶未也更出其特製之一輪狀如自由車之後輪而坐身之鐵梗則加長跨登其上重心之難穩可
知顧能手執雙旗作滑稽之舞而運其足尖驕鐙前進環繞台中左右自如(如圖二)

（一）演表車由自之賦成李

足躍登坐墊復翹其一足繞行台
上一周繼忽一躍而下旋身易其
方向坐於握手之圓柄上面袖其
雙手運其兩足車仍向原綫進行
而人之地位則爲倒退如失舵之
舟面轉折自如已屬難能更忽一
俯其身豎其雙足手握踏鐙面搖
之以手代足面車之進行轉折如
故旋棄其原車易以兩輪中斷之
車前面指示方向之一輪旣與後
面坐身之二輪相絕緣宜其轉動

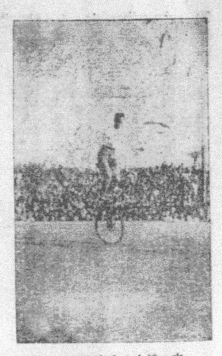

(二)演表車由自之斌成李

李成斌君除單獨表演外更與李桐與君合作表演李桐
與君身長力大能在自由車上身載李成斌君重量任其
推靠倚挽作種種姿態而運動其車莫或傾側蓋亦難能
李承斌君在自由車上復作疊羅漢之戲使其偕來之童
子圍或跨其肩或挽以臂鬢載依疊加至入人恍若巨屏
而重景均着於李君一人彼則從容負荷運輪如飛環繞
進行無絲毫蹦躞狀態其實力亦可驚矣李君嘗表演其
跨越人身之術使一人俯臥於地己則駕車飛馳而來橫

最後置兩桌面上加篠凳作丁字式凳上置自由
車亦轉其前輪作丁字橫然後足踏前輪橡皮之
上兀然植立是時台上下萬千觀衆均口張目眙
汗潸潸下而彼則夷然泰然且揮舞其兩手之小
旗婆娑作態也

一四

李成斌先生

萬國自由車比賽屢次賽得錦標之自由車大王

截其腰而過而兩輪初未一着其身蓋車至腰際卽提其前輪後輪繼至則前輪着地而後輪復起前輪

一起一落之間已從臥者身上越過其間相去僅爭累黍是殆無厚有間肯綮未嘗始爲駴然之奏抑亦有

進於道矣自由車肪自船來而李君乃之我國之藝術融化而嫻習之蓋倂西洋機械文明而亦國術化矣

僅以江湖術人之纖技目之謬已

▲▲大會之第五日

初次比試

十一月二十一日爲開始比試之第一日報名與試者都凡一百二十八人上午十一時開幕後以未參加

表演及午到者爲數偏多

乃先行表演初爲浙江國

術館同志丁鵬飛少林大

刀張德榮少林橙花　聞

振飛陳德榮拳　仇民吾

角刀　曹春波李一鴻大

刀　許鴻江鴛鴦剪雙刀

燕靑拳　李連生小羅漢

一五

播　岳俠龍寧

猴三行刀　陳培泉八

卦金沙拳　李焄仁陰

誅　檔槍　徐龍彪春秋大

刀　錢金山金沙拳

分

錢大仁梅花槍　湯鵬

組　超三聖劍　蔣桂枝長

槍　而湯士珍女士（一

互行一鞠躬禮再鳴開始比試另由監察委員二人分執紅白兩旗在台管理指點並於必要時制止比試

長笛聲一鳴即上前

圈之上俟評判委員

方對立台中劃定粉

以示識別比試時雙

一帶帶分紅白兩色

灰布短裝腰際各束

十三人比試員均服

組三十二人第四組

四組第一二三組每

者一百〇九人共分

計參加比試員報到

以號珠之先後爲比試之次序

始分組比試用搖珠方法先用圓木珠刊明比試員號碼姓名由監察委員將號珠投入銅珠中先後搖出

年祇十三歲）之急三槍　十齡小勇士劉鴻喜之桃花拳暨鄭副會長之太極劍尤有精彩表演舉即閉

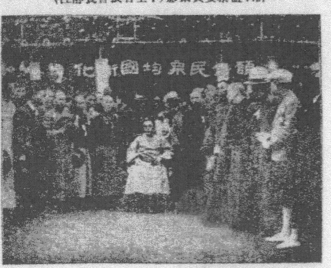

（中坐者張會長靜江）影攝員委察監判評

比試員全體攝影

員之動作比試細則規定如下

一　此次比試純爲振導國術擴大宣傳所有本會評判委員及監察委員如願比試者務於比試前二日向籌備會報名登記

一　比試日按規定時間各比試員一律到場聽候點名

一　評判委員長點名完畢各比試員到指定休息休息室

一　評判委員分鳴笛及記分數兩組每組二人

一　監察委員分執紅旗者二人用身手制止比試者四人其餘委員輪班執行

一　比試人員定三十二人爲一組共分若干組先由委員長用搖球法搖定之

一　比試開始時由比試人員同時按組自行抽籤卽以各人所抽得之數目相間者爲對手每組抽十六次其先後依數字爲次序

一　比試人員分對抽定後由評判員唱名卽行登台穿用本會所備之衣服腰帶

一　腰帶分紅白兩種以便識別繫紅帶者及繫白帶者之姓名評判員須登記分數表內連記生將二人姓名記載於宣告牌上

一　比試員聽評判員之鳴笛第一聲到台中指定地點第二聲兩人互相行一鞠躬禮第三聲開始工作

一、比試次數以三次為限

一、比試時間每次以三分鐘為限

一、比試勝負以三次兩勝者為勝如到時間仍不分勝負者鳴笛停止俟其三分鐘再行繼續動作

一、如故意逃避被對手追擊三分鐘之久而不敢一較者認為完全失敗

一、甲擊乙兩次者評判員立時鳴笛監察員聞笛實行制止之若經鳴笛而再擊人者雖擊中亦無效

一、比試時不準挖眼不準扼喉不準擊太陽穴不準取陰犯者按刑事條例處分之

一、比試員經過數次比試人數僅在十名左右時其比試法不能單以擊中為勝應以幾次擊倒或對手失卻繼續比試能力為斷

一、如視為危險或自知工夫不到者比與不比聽之既係情甘入場比試如遇重創本會不負其他責任

一、如遇有外國人參加比試時其規則另定之

一、救急藥科由本會置備之

一、本細則經省政府核准施行

一時十分第一組比試員開始比試計第一次圍槓飛王浦對打交手三次歷十分鐘無勝負　（二）孫國

屏林榮星對打三拳林勝　（三）朱初王榮鵬對打王勝　（四）邱景炎陳鼎三對打陳勝　（五）李慶瀾董殿華對打李勝　（六）丁寶章選青對打丁勝　（七）馬駿周之洞對打馬勝比試至第八號時係高守武君與韓其昌君對打高習猴拳已其數十年功夫此次所使爲大聖拳韓君則爲形意拳功力亦復不弱雙方交手以後均心領神會好整以暇高君尤笑容可掬韓君則彬彬有禮惟至格鬥時勇往

一九

國聯衛生部長拉門西來會參觀
自右面左前列第二人卽爲拉拉氏

不退讓全場觀衆均鼓掌讚美至第一次三分鐘畢不分勝負休息三分鐘復行繼續兩君乃買餘勇再接再厲交手至六十餘合不分勝負如故乃再休息

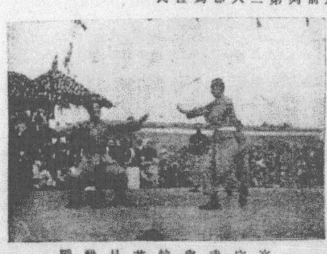

高守武與韓其昌酣戰

直前絕三分鐘作三次比試高君始以一腿獲勝　（九）盦方仁錢金山對打盦勝　（十）王增貴王晉雨對打王增貴勝　（十一）陳國棟楊笏對打陳勝　（十二）馮致光王執中對打馮勝　（十三）張孝田林長清對打張勝　（十四）辛正鵬韓慶棠對打韓勝　（十五）尚振山徐永忠對打尚勝　（十六）姜尚武聞學槙對打聞勝至是第一組比試完舉第二組開始比試　（一）侯秉瑞周化先對打雀方平　（二）鄭玉明魏長洲對打鄭勝　（三）彭方堯于鵬飛對打于勝　（四）趙道勝盛益峯對打趙勝　（五）因缺一對手未比試　（六）余先堂高作寰對打高勝　（七）錢大順孫振佾對打孫勝　（八）祝正森劉崇駿對打祝勝　（九）因缺一對手未能比試　（十）

二〇

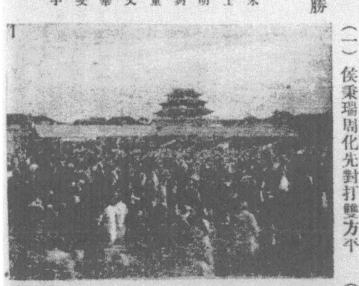

朱士明與童文華交手

每日散會時之狀況

胡鳳山許忠權對打胡勝　（十一）余文雲徐鑄人對打余勝　（十二）韓冠洲丁秀溪對打丁勝　（十

三）陳敬承紀炎昌對打陳勝　（十四）朱國祿王喜林對打因係師兄弟故王自甘退讓　（十五）朱士

明與童文華對打童拳頗精偶不留神滑跌致遭失敗　（十六）宛長勝李與國對打宛勝二組比試畢時

已四下由評判委員長宣告散會

▲▲▲大會之第六日

繼續比試

十一月二十二日爲比試之第二日於比試之前先由中央委員兼本會評判副委員長褚民誼氏與金壽

峯君表演太極拳繼復演推

手銅球聲推手棍以太極拳

之方法與活動之銅球木棍

相頡頏歷半小時神氣自若

其功力之深涵可知最後復

以兩手推演小銅球更斶純

評判委員會鑒於三次兩勝制雙方拳脚往來判別殊難易起爭端因議決改訂比試規則如下

一、雙方比試以跌倒爲負

本館教習勝南旋女
士太極拳起之勢

任自然按此類

球棍爲褚氏所

發明而特製者

蓋以太極拳之

原理而用之於

科學方面矣

一、監察員應監察比試各員身上不得帶有危險物件比試員未分勝負時各員不得上前分解以免誤解

一、雙方俱未跌倒以自認不能支持情甘認輸者為負

一、雙方比至四分鐘仍未見勝負准休息二分鐘再行比試如仍無勝負作為平手准下次加入比試

一、雙方動止應聽評判委員長哨音如一經歐哨雙方仍然不遵命令立予停止比試資格

一、評判員應照以上規定評定勝負

下午一時起繼續昨日由第三組開始比賽

（一）曹宴海劉高崑對打　曹勝

（二）僧拾得岳俠對打拾得自退

（三）郭得堃王子慶對打王勝

（四）王子耀曹駿一對打無勝負

（五）丁士元張孝才對打張勝

（六）袁偉李廣田對打袁勝（

（七）申得順裝顯明對打不分勝負

（八）李一鴻林定邦對打林勝至是第三組中多有未到者乃即間以表演均為名貴絕技如李芳宸之太

（萬國工程家第三組）來賓參觀會場之外賓

二二

極劍　李夫人與李小姐之對劍

李麗久之雙劍　劉百川之進

俠刀暨風雲刀　岳俠之八卦刀

褚桂亭之三合刀

六合劍　劉蓉青之子龍楊

奎山之六合八卦刀　傅劍秋之

五虎八門鎗　姚馥成之虎頭鈎

孫存周之八卦劍　張兆東張

道新之八卦雙劍　王琴南之長

鎗　王建東之大刀　王執中之

單刀　佟忠義之長鎗　左振英

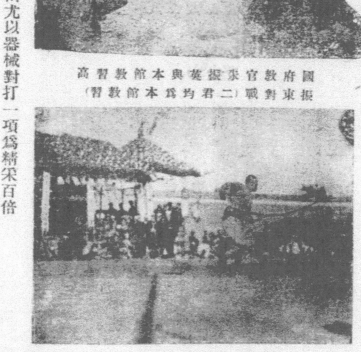

之雙載　馬華甫之拳均各擅勝場咸嘆觀止表演完畢後卽開始第四組比試報到者僅六人初由趙三

江與金壽峯對打相持數分鐘不能決嗣由金壽峯得勢進取始獲勝利繼爲葉椿才與謝庚年對手葉

爲湖海壯士謝爲技擊專家雙方均矯健異常交數十合不相上下比試時間已屆休息一次繼復再決仍

屬功力相侔終無

結果乃由評判委

員令雙方停試作

爲平手嗣張漢章

與馬間春泉對打

一交手卽互行持

抱用力過猛同時

傾跌評判委員令

再試而馬春泉自

甘退讓結果以張

爲勝四組比試畢

各比試員猶餘勇可買各再表演精純之技術尤以器械對打一項爲精彩百倍

國府教官張振蓬與本館教習高智（二君均爲本館教習）振東對戰

佟忠義之長槍表演

計表演者有邱寶林與高綸士對拳　劉英華太乙猴形拳　傅秀山捶拳　高守武太乙猴形拳　高鳳

與劉英華對打太乙猴春醉拳　張連舉雙鈎　寶峯山韓冠淵邱鶯棻二人對打散手　王旭東與劉英

華之對劈刀　葉椿才長槍　楊明齋紀雨人高作霖三杆槍　韓冠淵六合刀　王旭東與劉英華讀手

鈎進槍　楊明齋紀雨人高作霖雙刀破雙槍

△△大會之第七日

補試遺材

十一月二十三日為比試之第三日以前昨兩日為一二三四組比試之際或有未及參加者不無遺珠之

憾特將所有未比者先行比試計第一號為霍儒生與王琴南霍君係四十九師健者王君為南通國術團

名手功力悉敵王君姑取攻勢屢攻霍下部竟欲抱霍君腿霍因矯健一再避讓堅持守勢雙方互相猛撲

約三分鐘始相抱持王君終以力不如霍而跌次為黃學乃與馬金標爭持亦力後為馬君所勝第三號為

趙璧城與郝家侯始相守勢自立門戶互鈎互跌終至一同倒地經評判員作為並手乃擬手至擲

為章殿卿與紀兩人章君勇猛紀君矯健兩人互鈎互跌且笑且語數囘旋由趙璧城自退第四號

影機前合攝一影章君為李評判委員長保送紀君為山東省府保送兩君不特武藝功力卓然不羣卽武

德亦堪敬佩也第五號為章連舉與張子和張君碩長多力章君短小精悍各思運用其長以避其短張君

屢欲抱持章君而章君奔走閃避不使近身相持旣久卒為所抱結果為張所勝第六號為李椿年與嵇家

家鈺交手數合稽君自甘認負而退第七號爲王建東與王旭東建東君爲南通大學國術團團員旭東君爲青島市國術館館員姓名既如弟兄功力亦能匹敵雙方均取下路互相趨避追時間已周作爲並手第八號爲金銘恆與李好學金君曾於去歲國考錄取而白鬚飄然顏形斐錚李君亦龍頭老成精神奕奕雙方磬折爲禮更屬謙和道貌及至五相攻擊則又勇猛矯健各不退讓較之青年有過之無不及焉終至不分勝負互相佩服攜至攝影機畔合攝一影一時觀衆均爲鼓掌在青年之二王比試以後乃有此二老以相掩映美其難并誠巧合矣第九號爲馬承智與楊達君一接手卽相抱持馬君較長兩人倒地時馬君在上作爲勝者連日比試不無適逢對手功力悉敵久不分勝負者爲嗣後決賽起見特將二十一二十二兩日末決定之各員重行抽籤比試計王

劉百川之雙刀

子耀與曹駿一裴顯明與裴椿才王君勇敢曹君亦復精悍兩人拳來脚往精采異常取攻勢葉則以逸待勞善於仍爲不分勝負而退裴君專趙避雙方倏來倏去跳進跳躍忽東忽西觀者眼花撩亂追四分鐘旣畢略事休息復各使出全套解數勇往直前一拳一脚各不相讓終以兩君互相欽佩經評判委員認

為並手乃同至攝影機邊攝影
而退　第一二三四組比試失
敗者計二十六人評判委員會
為免遺真材起見特令再行互
相比試三時十分點名抽籤登
台報到者十六人比試結果

（一）李一鴻章選青對打平手
（二）楊笏朱初對打楊勝
（三）劉崇峻與余先唐對打余
自甘認輸劉勝　（四）僧拾得
王執中對打平手　（五）王喜

林林長根對打王勝　（六）
徐永忠邱熒炎對打平手
（七）丁士元辛正鵬對打平
（八）李與國董殿華對
打李讓董勝比試完畢復參
加表演褚桂亭演龍形劍
蕭品三老猴出洞拳　田紹
岳俠雙鐧分手蛾眉刺
馮志先飛龍劍　左振英六
先太極劍　陳紹徵十三劍
合大劍　劉百川稍子加鞭

佛生
門王弟執中
子中手
（左）（右）
得拾比試
與之後
南平太
通和
大舉
表示
大舉
示表
合大劍

龍鞭　佟忠義雙戟　奚誠甫七星四路棍　岳俠鍊工　湯吉人日月雙刀　馬華甫飛龍劍　章選青

少林棍　蔡元青黎立身對打　朱自敏山門拳　許鴻江二郎拳　葉亮東寶拳　蔡元青羅漢拳　沈

正鵬猴拳等均屬精粹

大會之第八日

十一月二十四日爲比試之第四日評判委員長李景林氏以勝負之判初不在致敵方以夷傷鑒於日來

比試時互擊頭面之弊因特增訂比試規則三條如下

一、試員不准互打頭面

一、比試時不得言笑

一、一律祇准比試十分鐘逾期無勝負取消比試資格

前項規約公佈後卽行

開始比賽先由前後比

試未分勝負者舉行複

試結果如下　（一）章

殿卿與葉椿村對打比

試五分鐘無勝負葉讓

退作爲章勝　（二）僧

得拾與徐永忠對打僧

勝　（三）邱景炎與辛

正鵬對打邱勝　（四）

丁士元與裝顯明對打

評判委員副長褚民誼每遇有特殊之
表演必出其常之開麥拉以攝影

比試之一瞥

裴勝　（五）李一鴻與紀雨人對打紀勝　（六）章選青與曹駿一對打章勝

至下午一時四十分開始作第一次之複試凡以前各組比試獲勝者互相對試計前後得勝者四十六人

決試至四時始行試畢結果如下　（一）馬駿曹宴海對打曹勝　（二）林定邦朱士明對打林勝　（三一）岳俠候秉瑞對打岳勝　（四）李椿年章殿卿對打章勝　（五）裴顯明張子和對打裴勝　（六）林榮星覲正森對打覲勝　（七）邱景炎紀雨人對打邱勝　（八）陳國棟張漢章對打逾規定時間取消比試資格　（九）于鵬飛尚振山對打尚勝　（十）張孝才丁秀溪對打張勝　（十一）高作森聞學植對打高勝　（十二）朱國祿趙道新對打趙勝　（十三）王喜林王子慶對打高王喜林退王子慶勝　（十四）王普雨丁寶善對打逾時取消資格　（十五）袁偉山陳驪三對打胡勝　（十六）高守武袁偉對打高勝　（十七）僧拾得張孝才對打張勝　（十八）馬金標鄭玉明對打馬勝　（十九）董殿華崔儒生對打董勝　（二十）馮致光王雲鵬對打王勝　（二十一）韓慶堂郝家俊對打韓勝　（二十二）李屢瀾宛長勝對打宛勝　（二十三）章選青馬承

智對打馬勝至四時十分決試
後未勝者准再復試一次臨時
召集試員報到者十人抽籤定
對後即行再試結果如下　（
一）朱國祥僧拾得對打未勝
（二）于顕飛閭璱楨對打開
勝　（三）王喜林李慶瀾對打
李勝　（四）紀雨人林榮星對
打紀勝　（五）于秀溪壹㟅對
高綸士埋伏拳　最後由張主席公子乃鶴表演太極拳計是日決試優勝者二十六人

姓名　　籍貫　　保送者　　國術專長

優勝員二十六人一覽

浙江國術游藝大會彙刊　會場之概況

二九

打衷勝試畢並參加各種表
演如器械對打二打等均神
奇驚人節目如次王琴南達
摩劍　王執中四平劍岳俠
大拳　王琴南王執中小插
子破單刀　諶祖安單打三
箭棍　紀雨人高作霖對槍
　邱寶林羅漢拳　王執中
虎頭雙鈎　王琴南昆吾劍

張
會長
公子
乃
鶴
君

姓名	籍貫	單位	拳種
曹宴海	滄縣	杭市國術教練所	拳
林定邦	溫州	趙尉先	拳棍
岳俠	天津	李芳宸	自然門
章殿卿	保定	天台縣政府	
裴顯明	天台	青島國術館	
祝正森	即墨	山東省政府	少林
邱景炎	諸城	漢口市政府	太乙
尚振山	深縣	青島國術館	形意
高作霖	歷城	山東省政府	率角
張孝才	溫川	中央國術館	少林武當
趙道新	天津	李芳宸	形意
王子慶	河北	江蘇國術館	少林
胡鳳山	南皮	青島國術館	太極
高守武	故城	青島國術館	太乙
張孝田	歷城	山東省政府	率角

姓名	籍貫	機關	門派
馬金標	濟南	楊松山	查拳
董殿華	河南	四十九師	拳
王雲鵬	保定	中央國術館	少林
韓慶堂	卽墨	又	又
宛長勝	歷城	山東省政府	摔角
馬承智	皖北	江蘇警官學校	武當五虎斷門槍
朱國祿	河北	江蘇國術館	拳
聞學楨	泰興	江蘇縣政府	趙家
李慶瀾	問城	又	少林
紀雨人	膠縣	山東省政府	太乙
袁偉	濟南	中央國術館	槍刀

尚振山　劉鳳山　趙道新　韋殿卿　一

俠　岳　王薌齋　李慶瀾　馬金標

堂慶韓　智承馬　海宴曹　人雨紀　裳作高

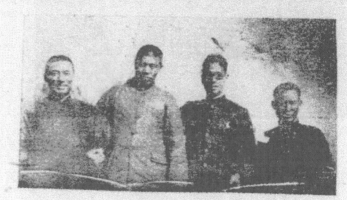

張考田　　于　麐　　朱國祿　　宛長勝　　張孝才

高守武　　邱景炎　　袁　偉　　祝正森

圍學楨　　林定邦　　蠱殿華　　婁顯明

△大會之第九日

優勝預試

十一月二十五日爲比試之第五日先由優勝之二十六人作一度之預試因無成績關係故爲不記名之

比賽勝負以紅白腰帶爲判結果如下第一次白勝第二次白勝第三次白勝第四次紅勝第五次平手第

六次平手第七次紅勝第八次白勝第九次白勝第十次白勝第十一次平手預試畢由各比試員爲優異

之表演岳俠純陽劍　李好學查拳　徐永忠少林縮山拳　檔家鈺三路刀　許宏江百戰刀　曹驗一

小八卦拳　林定邦棍　王廷釗八面威風拳　馮志光青龍刀　湯吉人雙刀　王雲鵬撮脚　楊筍鑛

流星　羅品三

應摩拳　姜俯　　　　　　　　　　　　　　　　　劉英華金篠棒　郭金嫻形意劍　覘正森

武青龍拳　趙　　　　　　　　　　　　　　埋伏拳　王旭東太乙醉拳　高守武金剛

璧城必龍駒

徐斗星黑龍滾

江　馮志光六

合槍　岳俠

太祖拳　高綸

士形意拳　邵　　　　　　　　　　　　拳　劉英華三義大刀　韓冠州六合單刀

寶琳四路查　　　　　　　　　　　　邵寶琳單刀　高綸協純陽劍　王旭東

邱景炎單刀

三四

劍舞之芝瑞吳員演女

（自右至左）員演女之演表加參
縈秀鑊　簷雲趙　鄉金鄖

三節棍　劉英華　踽地滾龍棍　高作霖紀雨人纏頭棍心意四把　宛長勝單刀　楊明齋韓冠州五虎槍　劉英華王旭東枴子刀進槍　紀雨人高作霖纏絲刀　張子和六合鐋　王廷鑾少林拳　紀雨人對劈劍　諶祖安韓冠洲三梃對槍　楊明齋高作霖大梢子進槍各比試員

表演完畢時已下午三時有半評判委員長李芳宸氏以各評判委員暨監察委員均爲國術名家由本會鄭重敦請而來爲表揚國術眞詮起見特請各委員亦參加表演所演者均爲精純絕藝平素不肯輕易出手者其表演節目如次

(一)田紹麟陳惟銘兩先生雙演推手

(二)朱霞天先生混元劍

(三)陳明徵先生虎頭雙鈎

(四)竇乃庚先生八卦拳

(五)蕭李品三先生雙飛刀

(六)諶祖安先生奇門十三劍

(七)高鳳嶺先生太乙劍單刀

(八)左振英先生梅花單刀

(九)劉百川先生梢子盤龍鞭

(十)吳鑑泉先生太極拳

(十一)張兆東先生單刀

(十二)李芳宸先生太極劍

孫祿堂先生太極拳

孫祿堂先生之太極拳

精華薈萃盛極一時

▲▲大會之第十日

優勝決試

十一月二十六日爲比試之第六日亦卽優勝者二十六人開始決試之日爲本會最重要之一幕事前時特在通衢要道張掛布告「今日上午十二時准定決賽」以引起民衆之注意又以選拔眞材不應有所拘束因由評判監察各委員公共議決拳脚一律解放踢擊各部均可惟挖眼扼喉抓陰打太陽穴四種仍懸爲屬禁在台上正中豎立一布吿牌以示觀衆各比試員均服白布短裝上綴紅色國術二字仍用號籤令比試員抽籤以號數相偶爲對計優勝者二十六人中有高守武邱景炎二人未到故適抽成十二對其名次如下

(一)裴顯明對尙振山　(二)曹宴海對祝正森　(三)林定邦對宛長勝　(四)章殿卿對馬金標
(五)袁偉對高作霖　(六)朱國祿對紀雨人　(七)胡鳳山對聞學植　(八)王子慶對韓慶堂
(九)李慶瀾對王雲鵬　(十)岳俠對趙道新　(十一)張孝田對薑殿華　(十二)張孝才對馬承智至

下午一時十分李評判長鳴笛開始決試各對試員先後上台其結果如次

(一)尙振山與裴顯明對打尙勝　(二)曹宴海與祝正森對打曹勝　(三)林定邦與宛長勝對打宛勝　(四)章殿卿與馬金標對打章勝　(五)高作霖與袁偉對打袁自退高勝　朱國祿與紀雨人對打朱勝　(七)胡鳳山與聞學植對打胡勝　(八)王子慶與韓慶堂對打王勝　(九)李慶瀾與王雲鵬對打李勝　(十)岳俠與趙道新對打岳勝　(十一)張孝田與薑殿華對打張勝　(十二)馬承智與張孝才對打馬勝初決負者十二人

再行相互比試臨試馬，金標與林定邦二人未到結果　（一）袁偉與韓慶堂對打韓勝　（二）張孝才與紀爾人對打張勝　（三）祝正森與王雲鵬對打祝勝　（四）董殿華與趙道新對打趙勝　（五）聞學楨與裴顯明對打裴勝至是初決勝員十二人負者再決得勝者五人共十七人再行抽籤複試結果　（一）張孝田與宛長勝對打宛勝　（二）韓慶堂與曹宴海對打曹勝　（三）岳俠與祝正森對打岳勝　（四）高作霖與倘振山對打高勝　（五）胡鳳山與李慶瀾對打胡勝　（六）張孝才與王子慶對打王勝　（七）章殿卿與趙道新對打趙勝　（八）抽籤分對時係裴顯明與馬承智對打裴因傷未試自退而朱國祿因無對缺試乃復併入負者八人復爲負者之選勝結果　（一）張孝才與朱國祿對打張勝　（二）祝正森與李慶瀾對打祝勝　（三）倘振山與章殿卿對打章勝　（四）韓慶堂與張孝田對打韓勝至三時十分更爲第三次之決賽計二決勝者八人二決後負者決試得勝者四人共十二人抽籤分組再行決試結果　（一）宛長勝與岳俠對打宛勝　（二）馬承智與胡鳳山對打胡勝　（三）韓慶堂與趙道新對打韓勝　（四）祝正森與章殿卿對打章勝　（五）高作霖與曹宴海對打高勝　（六）張孝才與王子慶對打王勝負者六人再作比試結果　（一）曹宴海與趙道新對打曹勝　（二）馬承智與岳俠對打馬勝　（三）祝正森與朱國祿對打朱勝四時十分三決負者六人加入負者決勝之三人共計九人又爲奇數故加入三決負者之張孝才（因曾勝朱國祿故）共十人分對作第四次之決勝比試結果　（一）張孝才與朱國祿對打朱勝　（二）章殿卿與王子慶對打章勝　（三）高作霖與胡鳳山對打胡勝　（四）馬承智與韓慶

堂對打馬勝（五）曹宴海與宛長勝對打曹勝四決負者之五人復加入三決時負者之祝正森共爲六人分作三對更爲負者選勝之決試結果（一）張孝才與王子慶對打張未試自退以王爲勝（二）祝正森與韓慶堂對打韓勝（三）高作霖與宛長勝對打高因傷未試作宛勝四時三十分四決勝者與負中選勝者先後共八人分爲四對作第五次之決試結果（一）宛長勝與朱國祿對打朱勝（二）王子慶與韓慶堂對打韓自退王勝（三）曹宴海與章殿卿對打章退曹勝（四）馬承智與胡鳳山對打胡勝鍾鳴五下勝員第五次之決賽告終負者四人再爲選勝之試結果（一）韓慶堂與馬承智對打馬勝（二）宛長勝與章殿卿對打宛未試自退以章爲勝五決完舉計最後取得優勝者爲朱國祿王子慶曹宴海胡鳳山馬承智章殿卿六人

章殿卿河北...人

胡鳳山河北滄縣人

王子慶河北...人

朱國祿河北滄縣人

曹宴海河北滄縣人

韓慶堂河北...人

▲▲ 大會之十一日

最後決賽

十一月二十七日為比試競爭之第七日亦即決定錦標最後決賽之一日也此最後之五分鐘成敗利鈍間不

容髮故比試競爭之劇烈更與前數日逈不相侔茲將比試情形分述之

（第一對）胡鳳山與朱國祿胡君偉碩壯健朱君勇猛矯捷可謂對手胡君始取守勢接兵不動不料朱君

猝然向之猛攻拳如雨下直向胡君頭部擊去胡君一不及防面部突中一拳霎眼面圍（第二對）曹宴海

與章殿卿交手不及數合曹君即仆章君勝（第三對）胡鳳山與王子慶兩君體魄相當力亦不相上下此

時均全副精神貫注角逐頗猛終至二人抱持互相扭結約三分鐘同時倒地王君在上遂占優勝（第四

對）章殿卿與朱國祿兩君均係少年英俊實力亦不相上下一經交手便如猛虎相搏後章君一腿為朱

君所抱朱君力扼使章君倒地章君一腿獨立猶得支持數分鐘卒以獨力難支而倒朱君遂再勝（第五

對）仍為曹宴海與章殿卿相持不久曹君又倒章君遂再勝（第六對）王子慶與朱國祿朱君尊抱王君

腿王修偉而腿長力押之朱君遂失利王君又勝（第七對）章殿卿與王子慶斯時王君面部已削草君腿

部亦傷蛻恐爭此最後一著互受重創故一交手即拱手讓王君勝利至此王君遂獲冠軍矣茲將一二三名

之略歷分述如下

第一名王君子慶河北保定栢鄉縣人現年三十歲兄弟共五人君居長（未娶）儀觀均健在君十餘齡即

第一名

盧子慶

第二名

朱國祿

從名師劉春海先生游盡得其技尤以少林
拳獨具心得久歷戎行身經百戰盧子嘉督
浙時曾來浙任事以勇猛著稱辭職去專

第二名朱君國祿河北定興縣人現年二十九歲少聰穎喜
讀書其父母顏鍾愛之迨十六歲時國勢日盛日帝國主義
方以不平等條約迫我朱君始慨然投筆日文人侚空言不
足以救國其習自強之道乎遂主桂亭門習形意拳王盛

攻國術由是技益精去歲中央國考君亦與
名冠全國為北方名師所從游者均一時俊秀既見朱郎以
為途留任中央國術館教官此次應徵來杭
畢生絕技盡授無少吝二年盡得其傳尋以事中輟至二十
參加比試君軀幹偉大性情長厚不善文飾
二歲復埋首精研技益猛進去歲首都國考朱君亦與焉現
而优爽偏義有古豪俠風云
任江蘇警官學校教官有子一已四齡

四〇

第三名章君殿卿河北保定
新安鄉人現年二十五歲父
尚健在君少卽喜技擊術十
二歲時投名師王香齋及楊
振邦兩先生之門先後習技
研究頗勤兩先生均愛之逾
恆盡授其囯去歲中央國考

三
名

君亦參加尋任國民革命軍
章 第十一師司令部少校副官
殿 於形意拳及反子拳尤有心
得此次參加本會比試名列
第三而年又最少他日進步
卿 正未有艾也
一二三名既由李評判委員

長正式發表後三君卽先後登台回觀衆致詞王子慶君云一這次浙江舉行國術比試大會兄弟來浙參
加比試目的是在提倡國術使大家覺悟國術之重要一致提倡練習以達強身強國的目的並非爲五千
元賞金而來的現在爲表示本人真實的態度起見特將賞金五千元分給優勝之念六人以示區區之意
希望大家共體兄弟的意思爲幸朱國祿君此次加入比試的目的是提倡國術並不是爭名爭利
來的兄弟的第二是諸位讓我的我們如把名利來做練習國術的目的那是絕大的錯誤了我們要把國
術的精神道德成績使大家了解大家提倡全國民衆都有強健的身體和力量纔能打倒帝國主義中國

繞有希望遠次我們要附帶說明的就是本會評判委員長李景林先生他對於我們仁慈慷厚我們尤其感激的章殿卿君云諸位這幾天來參觀我們比試我們覺得很感謝的現在我們雖然已經比試出了結果我們所負擔的工作還沒有完成這次比試並不是為自己的榮譽和金錢的獎賞來的我們是拿自己做榜樣為國術實傳希望諸位大家趕緊起來注意研究要機得外國人稱我們中國人是東亞病夫這是極恥辱的事如果人人研究國術人人有了極強健的身體就可以把病夫恥辱洗除繼能夠抵抗帝國主義的強暴啦二君宣言舉復舉行表演首由杜心吾先生表演鬼頭手繼由各優勝者分別來演本人之絕藝如朱國祿君表演形意拳。章殿卿君表演反子拳。此外有劉百川先生表演楷子九節鞭。張

紹賢君無極拳　　佟忠義君與龍拳　　在振英君形意八式拳　　岳侠君八卦拳　　萬勝雙刀　　曹駿一君

五行拳　丁秀溪君劈掛　聞植飛君連闖拳　奚誠甫君困步拳　許宏江君武松脫銬　陳君愚君燕

青拳　葉椿材君雙刀　丁寶善君九節鞭　辛正鵬君岳拳　崔裳鵬君大槍

△△大會之第十二日

行閉幕禮

十一月二十八日舉行閉幕典禮假座省政府大禮堂舉行除張會長因事赴京特派省府秘書長沈士遠代表滯席外此外劇會長暨正副委員長監察評判各委員均相繼滯會前參加比試表演人員亦同時到會十時半舉行閉會典禮

閉　會　時　之　禮　堂

四三

會　場　之　陳　品

會場禮堂設省府大禮堂前之正台台中懸　總理遺像左右掛國黨旗禮堂正中排列各處贈獎之銀盾鏡架等暨本會贈獎各物品主席人員均立台上台前左右分設紀錄席大廳兩旁均置座椅各比試及表演人員排次分坐其主席團人員為張會長代表沈秘書長士遠朱副會長家驊鄭副會長代表員長景林裕副評判評委員長誼孫副評判評委員長縣堂暨評判委員劉百川事務長蘇景由等前由張會長代表沈士遠秘書長致閉會詞次由朱副會長代表省黨部致訓詞繼李評判委員長致訓詞裕孫兩副評判委員長致詞並由李評判長代表中央國術館館長致詞鄭副會長代表浙江國術館致詞蘇事務長景由賓有杭州市長周象賢等演說（訓詞及演說均另錄）

此次比試結果優勝各員之等第由評判委員長暨各委員評定揭曉計最優等十名優等二十名其名次如下

最優等第一名王子慶第二名朱國祿第三名章殿卿第四名曹宴海第五名胡鳳山第六名馬承智第七名韓慶堂第八名宛長勝第九名祝正森第十名張孝才（十一名起作為優等）

優等第一名森第二名岳俠第三名趙道新第四名李慶瀾第五名俏振山第六名張孝田第七名裴顯明第八名王雲鵬第九名聞學楨第十名董殿華第十一名袁偉第十二名紀雨人第十三名馬金標第十四名林定邦第十五名高守武第十六名邱景炎第十七名郝家俊第十八名葉棉才第十九名丁秀溪第二十名王喜林

本會獎品除獎金一萬元開成銀券照額定每名獎數封入函內分給最優等各人外又備龍泉寶劍十柄

夾金手錶十枚分贈優等各人此外各團體所贈獎品張之江先生銀盾題為強種救國又對聯一副上海

武當太極拳社鏡架一具題為積健為雄中華體育會銀盾五架題為（一）藝勇超羣（二）有勇知方（三）

積健為雄（四）武德可風（五）自強不息給獎時由李評判長點名自第一名至第十名站立台之前排第

十一名至二十名立在其次第二十一名至三十名站立在最後由副會長朱家驊親持獎品受獎者上前

一鞠躬禮接受獎品後行一鞠躬禮而退計獲獎者第一名王子慶君得獎銀券五千元並贈張之江先

生銀盾一架上海武當太極社鏡架一具中華體育會銀盾一具第二名朱國祿君得獎銀券一千五百元

並贈張之江先生對聯一副中華體育會銀盾一具第三名章殿卿君得獎銀券一千元並贈中華體育會

銀盾一具第四名曹宴海君得獎銀券五百五十元並贈中華體育會銀盾一具第五名胡鳳山君得獎銀

券四百五十元並贈中華體育會銀盾一具第六名馬承智君得獎銀券四百元第七名韓慶堂君得獎銀

券三百五十元第八名宛長勝君得獎銀券三百元第九名祝正森君得獎銀券二百五十元第十名張孝

才君得獎銀券二百元優等人員第十一名至二十名高作霖　岳俠　趙道新　李慶瀾　尚振山　張

孝田　裴顯明　王雲鵬　聞學楨　董殿華各贈龍泉寶劍一柄第二十一名至三十名袁偉　紀鬧人

馬金標　林定邦　高守武　邱景炎　郝家俊　葉椿才　丁秀溪　王壽林各贈夾金手錶一枚

本日晚間特假座協順興宴請黨政要人暨優勝人員屆時張會長特由申趕到參加宴會來賓到者有黨

政要人李超英　張　强　葉溯中　胡健中　沈士遠　程振鈞　陳布雷　遞次輪流來本會評判委

員監察委員及前十名之優勝各員濟濟一堂杯酒言歡殊爲盛事並有張會長之演說及褚芳宸先坐之

答辭同時朱副會長亦於聚豐園設讌宴請各優勝人員云

清 沙

觀 覽 席

場 覽 觀 通 普

比例 尺=1:0″

A

B

浙江國術游藝大會比試人員一覽表

姓名	年齡	籍貫	職業	國術種類	保送機關及介紹人
王子慶	三〇	河北柏鄉	學	少林門	中央國術館
朱國祿	二九	河北	警	形意拳	江蘇警官學校
章殿卿	二五	河北保定	軍	翻子拳　摔角	李芳宸先生
曹晏海	二七	河北滄縣	軍	通臂拳	江蘇省國術館
胡鳳山	三二	河北南皮	國術	形意拳	江蘇省國術館
馬承智	三七	皖北和邱	國術	武當　少林	中央國術館
韓慶堂	二九	山東卽墨	軍	少林門	江蘇省國術館
宛長勝	二八	山東歷城	商	摔角	山東省政府
祝正森	三一	山東卽墨	商	少林	青島特別市政府國術館

張孝才	二四	山東歷城	商	查拳　率角	山東省政府
高作霖	二八	山東淄川	學	查拳	青島特別市政府國術館
岳俠	二八	河北天津	學	自然門	趙蔚先生
趙道新	二二	河北天津	學	意拳　八卦拳	李芳宸先生
李慶蘭	二八	河北固城		少林	深縣國術館
尚振山	二四	河北深縣	國術	形意拳	山東省政府
張孝田	二三	山東歷城	商	率角	天台縣國術館
裴顯明	三二	浙江天台	學	少林	中央國術館
王雲鵬	三八	河北保定	軍	少林	吳仲箴先生
聞學楨	四六	江蘇泰興	商	趙門	第四十九師
董殿華	三五	河南懷慶	軍	通背	中央國術館
袁偉	三一	山東濟寧	農	劈掛	青島特別市政府國術館
紀雨人	二三	山東膠縣	學	查拳	楊松山先生
馬金標	四八	山東濟南	學	查拳	山東省政府
邱景炎	二五	山東諸城	學	太乙	

林定邦	三九	浙江溫州	軍	南拳
高守武	三二	河北故城	學	太乙
葉春財	二八	江蘇	商	少林
郝家俊	三二	河北任邱	國術	形意
丁彪	三一	浙江天台	學	少林　太極
王喜林	三三	河北任邱	國術	形意
王浦	三四	浙江武康	商	少林
聞楨飛	二五	浙江富陽	農	少林門
林榮星	二六	浙江溫州	國術	南拳
孫國屏	四六	江蘇興化	學	少林門
朱初	二六	浙江鄞縣	學	少林
陳鼎山	二九	浙江天台	學	少林
丁保善	四八	河北濮陽	軍	通背
章選青	四七	浙江新昌	醫	少林
馬駿	三八	河北天津	商	心極

林定邦	杭州私立國術教練所
高守武	靑島特別市政府國術館
葉春財	秦根生先生
郝家俊	褚桂庭先生
丁彪	天台縣政府
王喜林	褚桂庭先生
王浦	武康縣政府
聞楨飛	湯鵬超先生
林榮星	杭州私立國術教練所
孫國屏	南京特別市政府
朱初	張鏡潭先生
陳鼎山	浙江省立第四中學
丁保善	第四十九師
章選青	蕭品三先生

周之洞	二〇	江蘇泰縣	政	少林	江蘇泰縣縣政府
韓其昌	三五	河北深縣	國術	意拳	深縣國術館
俞方仁	三〇	浙江新昌	學	少林門	新昌縣政府教育局
錢金山	四七	浙江臨安	商	五虎拳	湯鵬超先生
王普雨	三二	山東禹城	學	少林	第四十九師
王增貴	二七	河北濮陽	軍	跑拳　洪拳　通背	蕭聘三先生
陳國棟	二六	浙江天台	軍	少林	嘉興縣政府
楊笏	二七	浙江樂清	軍	少林	無錫縣政府
馮致光	二七	北平	國術	太極	南通大學國術團
王執中	一六	江蘇鎮口	學	少林門	杭州市私立國術教練所
林長青	五〇	浙江溫州	學	南拳	杭州市私立國術教練所
辛正鵬	二二	江蘇	商	達摩拳	奚誠甫先生
徐永忠	三二	浙江天台	農	少林	泰縣縣政府
蔣尙武	二七	江蘇泰縣	商	少林	泰縣縣政府
周化先	二九	山東益都	學	太乙拳	山東省政府

姓名	號數	籍貫	拳術	介紹單位
侯秉瑞	三五	河北深縣	意拳	深縣國術館
鄭玉明	四〇	浙江溫州	南拳	杭州市私立國術教練所
魏長洲	五〇	河北濮陽	洪拳　通背	第四十九師
于鵬飛	三九	山東昌邑	太極	趙尉先先生
彭放羨	二四	四川雲陽	太極　形意　通背	中央國術館
盛益峯	三二	浙江富陽	紅砂拳	湯鵬超先生
余先棠	二五	浙江天台	少林	奚誠甫先生
孫振岱	四一	河北定興	形意拳	江蘇省國術館
錢大順	五二	浙江臨安	五虎拳　梅花拳	湯鵬超先生
許忠權	二八	浙江溫州	南拳	蕭聘三先生
余文雲	三四	浙江天台	少林	杭州市私立國術教練所
徐鑄人	三三	江蘇江寧	少林	江蘇省國術館
韓冠洲	二四	河北故城	太乙　長拳	青島特別市政府國術館
陳敬承	三一	河北任邱	形意	江蘇省國術館
紀炎昌	二八	山東膠縣	少林　長拳	青島特別市國術館

朱士明	二六	浙江崇德	農	武當　少林	
童文華	三一	江蘇淮安		形意	雙山國技研究社
李與國	三二	河南鄲城	軍	通背	江蘇省國術館
劉高陞	五五	湖北襄陽	軍	長拳　八卦　梅花門	第四十九師
郭德坤	五八	北平南宮	學	少林門	任鶴山先生
僧拾得	二七	江蘇泰興	佛學	太祖門	泰興縣政府
王子耀	四四	河南博愛	軍	跑拳　通背	江蘇鎮江縣政府
曹駿一	三二	浙江溫州	商	五行　太極	第四十九師
丁士元	三一	浙江紹興	軍	達摩	蔣幼山先生
李廣田	六五	河北天津	農	通臂	杭州市私立國術教練所
申得順	三五	河南滎縣	軍	通臂　跑拳	第四十九師
李一鴻	四〇	浙江吳興	商	少林門	吳興縣國術館
趙三江	三〇	浙江吳興	商	少林門	吳興縣國術館
謝庚年	三〇	浙江天台	軍	少林門	梅濟昌先生
馬春泉	三二	浙江吳興	商	少林門	吳興縣國術館

姓名	編號	籍貫	職業	門派	師承
張漢章	一二三	浙江天台	學	少林門	奚誠甫先生
霍儒生	二七	河北磁縣	軍	跑拳	四十九師
王琴南	一八	江蘇鎮江	學	少林門	南通大學國術團
黃學乃	四五	浙江溫州	商	南拳	拳術教練所
趙壁城	四〇	湖北大冶	軍	龍虎拳	漢口特別市社會局
張子和	四八	山東東昌	軍	少林武當	鎮江消防隊
張連舉	三三	山東恩縣	學	少林	高鳳嶺先生
李椿年	三二	河北交河	學	太極拳	浙江省國術館
嵇家鈺	十八	安徽	學	查拳	陳明徵先生
王旭東	二五	山東齊東	學	太乙拳	青島國術館
王建東	二〇	江蘇鎮江	學	少林門	南通大學國術團
金恆銘	六二	江蘇鎮江	醫	心意	丁德元先生
李好學	六〇	河南		查拳	陳明徵先生
楊達	十九	北平		太極拳	浙江省國術館
劉崇峻					

浙江國術游藝大會表演人員一覽表

八

姓名	年齡	籍貫	職業	國術種類
阮增輝	六八	浙江奉化	政	少林門
馬華甫	六〇	河北易州		譚腿　火頭鈎
余文海	六〇	江蘇泰興		周家　三步行功
陳蓮奎	六〇	江蘇泰興	工	范家　龍呑
洪鶴山	五九	浙江浦江	農	南拳
王維翰	五七	河北保定	軍	率角
胡廷元	五五	浙江吳興	軍	少林
葉鳳岐	五四	河北景縣	商	少林
王梅青	五四	湖南邵陽	學	少林
翁蕭順	五三	浙江吳興	軍	少林
兪飛林	五二	浙江諸暨	商	少林
濮秋丞	五〇	安徽	商	太極

金壽峯

姓名	編號	籍貫	職業	拳術
章士英	五一	浙江吳興	商	少林
蕭漢卿	五〇	河北滄縣	軍	少林
王炳榮	四九	江蘇鎮江	學	少林
孫汝江	四九	山東	警	形意
洪葉森	四八	浙江浦江	軍	南拳
駱士林	四七	浙江義烏	農	大洪拳　速手
李惠仁	四七	浙江富陽	學	盤龍棍
王于岐	四七	福建閩侯	國術	少林
任雲龍	四六	江蘇無錫	國術	心意六合門
徐文甫	四六	浙江寧波	商	少林
季融五	四五	江蘇常熟	學	太極
傅勤敏	四四	浙江義烏	醫	少林
龔志洲	四四	浙江寧波	商	少林
張輔卿	四四	河北深縣	國術	形意
鄧鳳林	四四	河北任邱	國術	形意

九

				一〇
丁德元	四三	江蘇泰興	學	少林
王廷榮	四三	浙江東陽	商	少林
劉善青	四二	河北棗強	軍	三皇砲鎚
徐保林	四二	江蘇鎮江	軍	少林
張欽霖	四二	山西	商	太極
范益成	四二	安徽和縣	政	太極
張介臣	四二	河北新安	學	形意
朱　點	四一	江蘇泰興	學	少林
王順富	四〇	浙江寧波	商	南洋火刀拳
屠善發	四〇	江蘇吳縣	商	少林
趙恆臣	四〇	山東齊河	學	少林
仇廷獻	三九	浙江吳興	商	少林
李承斌	三八	河北	國術	少林　自行車
龔志良	三八	浙江義烏	農	七星　小洪拳
陳再顯	三八	山東	學	少林

姓名	頁	籍貫	職業	術類
武振寰	三八	河北南皮	國術	形意
徐啓瑃	三八	浙江永康	商	南拳
何　武	三八	湖南武剛	軍	少林
陳國詮	三八	福建長樂	國術	白鶴拳
謝宗澤	三八	浙江端安	軍	少林
許宏江	三八	浙江海寧	國術	少林
蕭格清	三八	河北任邱	學	
陳鐸民	三七	浙江寧波		武當
韓凌森	三六	山東濟南	商	查拳
奚誠甫	三六	浙江天台	國術	形意　八卦　太極
姚巧生	三五	浙江吳興	農	太極　少林
費集生	三五	浙江吳興	農	少林
許和義	三五	浙江義烏	商	少林
傅秀山	三五	山東禹城	學	少林　查拳
王　豐	三五	福建閩侯	國術	虎蹲

二

二二

姓名	頁	籍貫	職業	拳種
章啓東	三二五	江蘇武進	學	形意
陳佩勇	三二三	浙江諸暨	商	少林
費吉生	三二二	浙江吳興	農	少林
陸連葆	三二一	浙江吳興	農	少林
吳仲篪	三二一	江蘇泰興	學	少林
郭憲三	三二一	河北棗強	軍	梅花拳
邵格天	三二一	浙江餘姚	學	太極
鄭懷賢	三二一	河北	商	形意
汪雲生	三二一	浙江吳興	商	少林
丁廷樾	三二一	江蘇泰興	學	少林
劉希鵬	三二一	河北深縣	國術	形意
吳涵秋	三二〇	浙江鄞縣	醫	少林
劉守銘	三二〇	山東	國術	心意六合門
張英振	三二〇	山東冠縣	軍	少林　武當
張玉崑	三二〇	河南滑縣	學	少林　武當

姓名	頁	籍貫	職業	拳術
周聲洪	三〇	浙江諸暨	黨務	少林
傳昇華	三〇	福建閩候	國術	日鶴拳
史克讓	三〇	山西楡次	黨務	形意
鄒吟廬	三〇	浙江平湖	學	形意　八卦
曾壽昌	三〇	浙江紹興	黨務	少林
徐斗星	二九	浙江紹興	學	查拳
徐文浩	二九	江蘇泰興	學	少林
盧　修	二九	浙江樂清	警	太極　少林
徐鍾英	二九	浙江蕭山	學	少林
張子揚	二九	山東黃縣	商	少林
丁宗緒	二八	浙江天台	農	少林
陳好問	二八	浙江嵊縣	學	少林
高汝維	二八	河北河間	國術	查拳
張本元	二八	山東曹縣	國術	少林　武當
盂繼誠	二八	山東東阿	軍	少林　武當

姓名	年齡	籍貫	職業	派別
朱英粹	二八	河北天津	軍	太極
侯駿傑	二八	湖南長沙	軍	少林
陳鍾晶	二八	湖南衡陽	商	太極
吳雲倬	二八	上海	國術	形意
劉章煥	二七	河北深縣	商	少林
吳朝貞	二七	浙江鄞縣	學	少林
紀宗澤	二七	江蘇泰縣	學	少林
徐傑人	二七	江蘇泰縣	學	武當　少林
徐樹椿	二七	福建莆田	學	武當　少林
陳茂耀	二七	浙江諸暨	商	少林
楊奎山	二七	河北霸縣	軍	六合門
陳馬生	二七	浙江諸暨	商	少林
李桐興	一七	河北滄州	國術	太極　查拳　燕青
何國華	一七	福建閩侯	國術	少林
石玉璽	二七	山西文水	軍	少林

一四

姓名	編號	籍貫	職業	拳術
朱潤身	二六	上海	政	醉八仙
張德雄	二六	浙江天台	商	少林
丁鵬飛	二六	浙江天台	商	少林
汪九章	二六	江蘇泰縣	學	少林
霍如岡	二六	河北沙河	學	少林　太極
李元智	二六	河北滄縣	學	燕青
張蟿亭	二六	北平	國術	太極
謝從勳	二六	四川重慶	學	太極
王德山	二六	山東陽穀	國術	少林　埋伏
許克強	二六	浙江海寧	醫	南拳
辛南山	二六	江蘇	商	少林
羅福雲	二六	湖南湘潭	軍	少林
朱國楨	二六	河北定興	學	武當　少林
張權林	二五	河北天津	學	無極
余　國	二五	河北滄縣	國術	六合

一五

姓名	頁	籍貫	類別	拳派
黃震武	二五	江西南康	學	少林　武當　查拳
林志遠	二五	山東		太極
劉鴻慶	二五	河北博野	軍	少林
許道拯	二五	浙江杭縣	軍	少林
邵蒂侯	二五	浙江紹興	學	少林
吳文治	二四	江蘇	商	少林
鄧少波	二四	安徽鳳陽	學	武當
李斌生	二四	陝西渭南	學	趙門　岳門
蔡元慶	二四	浙江紹興	學	少林
白振東	二四	北平	國術	太極　形意
吳瑞芝	二三	浙江杭縣		太極
陳文臣	二三	福建	商	少林
馬金庭	二三	山東濟南	學	少林
尹再光	二三	雲南昆明	學	少林　武當
丁霈	二三	江蘇泰興	學	少林　武當

洪啓堯	浙江鄞縣	醫	少林
王廷瑩	浙江紹興	學	少林
白啓祥	江蘇江寧	學	查拳埋伏六合潭腿
楊松山	山東濟南	學	查拳
曹春波	浙江吳興	商	四門　五虎
樓振源	浙江吳興	商	少林
孟憲翰	湖南南縣	商	少林
劉文友	河北安新	商	少林
張文淵	浙江寧波	商	太極
劉英華	河北交河	學	太乙
羅品山	江蘇泰縣	學	少林
朱竹影	浙江紹興	學	少林
瞿志卿	浙江瑞安	軍	少林
駱明秋	浙江諸暨	商	少林
關福全	河北滄縣	學	少林

姓名		籍貫		拳術
趙連江	二一	浙江吳興	商	少林
郭世銓	二一	江蘇泰興	學	少林
馬鎭岱	二一	山東濟寧	學	少林
黎立身	二一	浙江杭縣	商	少林
濮　玉	二一	安徽	商	太極
時漢章	二〇	河北新城	學	形意　六合
張永淸	二〇	雲南建水	學	少林
梅榮志	二〇	河南西平	學	潭腿
王匯東	二〇	山東諸城	學	少林　武當
秦根生	二〇	浙江紹興	商	達摩拳
馬金龍	二〇	山東歷城	商	查拳
張長海	一九	河北新城	農	少林
鄭鴻基	一九	河南陽武	學	少林
朱國祥	一九	河北定興	學	形意　六合
張積山	一九	河北吳橋	學	少林

孟士元	一九	江蘇泰興	學	少林
蔡伯異	一九	浙江吳興	學	少林
臧啓桂	一九	浙江吳興	學	少林
陳若愚	一九	浙江吳興	商	少林
楊延芳	一九	浙江天台	學	少林 武當
潘振聲	一八	浙江蕭山	學	少林 武當
李國斌	一八	山東歷城	學	少林 武當
李連元	一八	山東登州	學	太極 埋伏
葉夢菴	一八	浙江吳興	商	少林
張賜福	一八	浙江溫州	學	太極
馬漢章	一七	河北易州	國術	潭腿
趙賜霞	一六	河北吳橋	學	少林
趙雲霞	一六	上海浦東	農	南拳
趙飛霞	一六	河北新城	農	少林
尙繼寶	一六	上海		太極
王魯翹	一六	山東濟南	學	燕青

二〇

姓名		籍貫	學	
張祖襄	一六	江蘇南通	學	少林
鄭金娜	一五	山東膠縣	學	少林　查拳　埋伏
張振飛	一五	浙江吳興	學	少林
濮偉	一五	安徽	學	太極
湯士正	一四	浙江紹興	學	少林
劉振峯	一四	河北新城	學	少林　武當
葉拴柱	一四	河北景縣	學	少林　太極
王樹田	一三	河北新城	學	少林　武當
高綸士	一三	山東卽墨	學	形意　查拳
欒秀雲	一二	山東嶧山	學	少林　查拳　埋伏
居國成	一二	浙江杭縣	學	達摩拳
李鳳鳴	一一	北平	學	少林　武當
陳德仁	一一	四川成都	學	少林　武當
邱寶林	一一	山東掖縣	學	少林
蔣學武	一一	江蘇泰縣	學	少林

各地參加比試人數百分比較表

國術比試分組表（每三十二人為一組）

第一組

王玉堂　二　浙江鄞縣　學　少林
沈晶明　一〇　河南光山　學　太極　少林
林鏢　七　浙江溫州　學　達摩拳

王普雨	俞方仁	聞楨飛	王增貴	聞學楨	徐永忠
林長青	尚振山	孫國屛	錢金山	姜尚武	周之洞
馮致光	董殿華	張孝田	馬駿	高守武	章選青
陳鼎山	王浦	丁保善	王執中	楊笏	陳國棟
辛正鵬	韓慶堂	李慶瀾	朱初	韓其昌	林榮星
黃榮鵬	邱景炎				

第二組

趙道新	錢大順	魏長洲	余文雲	劉崇駿	覗正森
韓冠洲	朱士明	周化先	丁秀溪	彰放堯	侯秉瑞
傅國秋	張文標	郝家駿	許道極	陳敬承	宛長勝
盛益峯	徐鑄人	孫振岱	胡鳳山	鄭玉明	李興國
朱國祿	諶祖安	紀炎昌	余先堂	于鵬飛	童文華

比試人員勝負次數表

姓名	比試次數	比勝次數	比負次數	平勝次數	自退次數
朱　初	二		二		
王　浦	一			一	
聞槓飛	一				

第四組

張子和	金壽峯
葉椿才	王旭東
謝庚年	李好學
袁　偉	

第三組

王喜林	高作霖
王建東	劉希鵬
郭德埜	申得順
曹宴海	林定邦
馬金標	蕭鳳卿
紀雨人	羅品三

稽家鈺	楊　達	玉子耀	李椿年
張孝才	劉丕顯	馬承智	斐顯明
王旭東	王子慶	霍任生	岳　俠
楊明齋	張連舉	曹駿一	
劉高迤	僧拾得	趙壁城	王琴南

馬春泉	章殿卿	黃學乃
趙三江	左振英	金恆銘
奚誠甫	張漢章	

姓名				
王雲鵬	四	二		
林榮星	三		一	
孫國屛	一			
陳鼎三	二	一	一	
邱景炎	四	二	一	
董殿華	五	二		
李慶瀾	六	三	二	一
章選青	三		三	
丁寶善	二			
周之洞	一	一	一	一
馬俊	二		一	一
高守武	二	二	一	
韓其昌	一		一	
錢金山	一		二	
俞方仁	一	一	二	

二三三

姓名				
王普雨	一	一	一	一
王增貴	一		一	
陳國棟	二	一	一	
楊笏	二	二	二	
馮致光	二	一	二	一
王執中	二		二	
張孝田	五	三	五	一
林長慶	二		二	
辛正鵬	四	一	二	一
韓慶堂	十	五	五	
尙振山	五	三	二	
徐永忠	一		一	一
蔣尙武	一		一	
聞學楨	五	二	三	
候秉瑞	二		一	一

二四

姓名			
周化先	一	一	一
鄭玉明	一		二
魏長洲	九		五
彭放堯	八	七	
于鵬飛	二	三	一
趙道新	一	二	二
盛益峯	七		二
余先堂	二	五	一
高作霖	一		二
錢大順	六		二
孫振岱	三	四	一
覡正森	一	一	一
胡鳳山	一		一
許忠權	二		一
余文雲	一	一	一

姓名	勝	負	和	其他
徐鑄人	一	一	二	
韓冠洲	一	一	二	
丁秀溪	三		一	
陳敬承	一		三	
紀炎昌	一	八	二	
朱國祿	十一	一	三	
王喜林	四	一	一	
朱士明	二		一	
童文華	一	六	三	
宛長勝	九		三	
李興國	二	六	一	
曹宴海	九		二	
劉高陞	一		二	
僧拾得	五		一	一　一
岳俠	六	四	二	

姓名				
郭得堃	一			
王子慶	十一	十	一	二
王子耀	二		二	二
曹駿一	三		二	二
丁士元	三		五	
張孝才	九	四		
袁偉	五		二	一
李廣田	一			
申得順	一			一
裴顯明	九	二	三	四
李一鴻	二	三	二	
林定邦	三	二	二	
趙三江	一		一	一
金壽峯	一	一	一	
葉椿才	三	二	一	二

浙江國術館游藝大會彙刊　　比試人員勝負次數表

二八

姓名			
謝庚年	一	一	
張漢章	二		
馬春泉	一		
翟雨生	二		一
王琴南	一	一	一
黃學乃	一		一
馬金標	四		二
郝家俊	一	二	
趙壁成	一	一	一
章殿卿	十五	十	四
紀雨人	六		三
張子和	二	二	一
張連舉	一	一	一
嵇家鈺	一		一
李椿年	二	一	一

王旭東 一

王建東 一

金恆銘 一

李好學 一

馬承智 一　　　九　八　七

楊　達 一

　　　　　　　一　二　一　一　一　一

國術比試各組對試表

組別	號別	對試姓名	籍貫	勝者	備考
第一組	一	王槓飛 / 聞飛	浙江富陽 / 浙江武康		勝負未決
	二	孫國屛 / 林榮星	江蘇溫州 / 浙江鄞縣	林榮星	
	三	朱雲初 / 王雲鵬	浙江保定縣 / 河北保定縣	王雲鵬	
	四	陳鼎山 / 李慶瀾	山東諸城 / 浙江天台	陳鼎山	
	五	邱景炎 / 董殿華	河北固城 / 河南	李慶瀾	

第二組

編號	對試人	籍貫	勝負結果
六	丁寶善	浙江新昌	
七	馬駿	天津／江蘇泰縣	
八	高守武	河北深縣／河北固城縣	
九	俞方仁	浙江臨安／浙江新昌	六十餘合無勝負再試如故再試略有進退結果高勝一腿
十	王普雨	山東禹城／河北禹城	
十一	陳國棟	浙江樂清／浙江天台	
十二	馮致光	江蘇鎮江／山東歷城	
十三	張孝田	浙江溫州／山東即墨東	
十四	韓慶堂	河北深縣／江蘇深天	
十五	尚振山	浙江天台／江蘇泰興	
十六	聞學槓	河北／江蘇深縣	
一		河北／山東益都	勝負未決
二	鄭玉明	河北溫州／浙江溫州	

三〇

比試各組對試表

組別	姓名	籍貫	姓名	籍貫	勝	備考
三	彭放堯	四川	于鵬飛	山東昌邑	于鵬飛	
四	盛益峯	浙江富陽	趙道新	天津	趙道新	
五						無對手未比試
六	余先堂	浙江天台	高作霖	山東溜川	高作霖	
七	錢大順	浙江臨安	孫振岱	河北定興	孫振岱	
八	劉崇駿	四川	祝正森	山東卽墨	祝正森	
九						無對手未比試
十	許忠權	浙江溫州	胡鳳山	河北南皮	胡鳳山	
十一	徐鑄人	江蘇江寧	余文雲	浙江天台	余文雲	
十二	韓冠洲	河北固城	丁秀溪	浙江天台	丁秀溪	連試五次結果丁勝
十三	紀炎昌	山東膠縣	陳敬承	河北任邱	陳敬承	
十四	王喜國	河北	朱國祿	河北	朱國祿	
十五	童文華	江蘇淮安	朱士明	浙江崇德	朱士明	

未預比試者補試一覽表

組別	第三組									第四組		
場次	十六	一	二	三	四	五	六	七	八	一	二	三
姓名	李長勝 宛長勝	曹宴海 劉高陞	僧得堕 岳興海	郭得塏 王子慶	曹子元 丁得一	張士駿 申子順	李得田 袁偉	裴顯明 張孝才	林定邦 李顯鴻	金壽峯 趙三江	謝庚年 葉椿才	馬春泉 張漢章
籍貫	山東歷城 河南	滄縣 湖北襄陽	江蘇泰興 天津	河北 河北平	浙江溫州 河南	山東濟南 山東歷城	山東 天津天台	河南 浙江紹興	浙江溫州 浙江天台	浙江天台 江蘇吳興	浙江吳興 浙江天台	浙江吳興 浙江天台
補試	宛長勝	曹宴海	岳俠	王子慶		張孝才	袁偉		林定邦	金壽峯		張漢章
結果		勝負未決	勝負未決	勝負未決						勝負未決		張先倒地而馬不自居勝遂以讓張

勝負未決者復試表

號別	姓名	籍貫	勝者	備
一	霍儒生／王琴南	河北／江蘇鎮江	霍儒生	
二	黃學標乃／馬金標	浙江歷城／山東歷城	馬金標	
三	郝家俊／趙壁城	河北大冶／湖北大冶	郝家俊	
四	章殿卿／紀雨人	河北保定／山東東昌		
五	張子和／張連舉	山東歷城／安徽文河	張子和	勝負未決
六	稽家鈺／李椿年	河北文河	李椿年	
七	王旭東／王建東	山東齊江鎮江／江蘇鎮江		勝負未決
八	金恆達鉻／李好學	江蘇／河南		勝負未決
九	楊子耀／馬承智	北平／皖北	馬承智	勝負未決
一	王駿一／曹	河南／浙江溫州		未決

大決賽一覽表

八	七	六	五	四	三	二	一
董殿華 李興國	辛正鵬 丁士元	邱景炎 徐永忠	王喜林 林長清	僧拾得 王執中	劉崇峻 余先堂	朱先堂 楊笏初	章選青 李一鴻
河南 江蘇	江蘇紹縣 浙江諸暨	山東諸城 浙江天台	河北 浙江溫州	江蘇泰興 江蘇鎮江	四川 浙江天台	浙江鄞縣 浙江樂清	浙江新昌 浙江吳興
董殿華			王喜林		劉崇峻	楊笏	
勝負未決	勝負未決	勝負未決			勝負未決		勝負未決

大決賽一覽表

組次	姓名	籍貫	姓名	籍貫	勝者
一	馬駿	天津	曹宴海	河北滄縣	曹宴海
二	林定邦	浙江崇德	朱士明	浙江溫州	林定邦
三	岳秉俠	天津	侯定瑞	河北保定	岳俠
四	李椿年	河北文河	章殿卿	河北保定	章殿卿
五	裴顯明	浙江天台	張子和	山東東昌	裴顯明
六	祝正森	山東即墨	林榮星	浙江溫州	祝正森
七	邱景炎	山東諸城	紀雨人	山東膠縣	邱景炎
八	尚振山	河北深縣	于鵬飛	山東昌邑	尚振山
九	張孝才	山東歷城	丁秀溪	浙江天台	張孝才
十	高作霖	山東淄川	聞學槙	江蘇泰興	高作霖
十一	趙道新	天津	朱國祿	河北定興	趙道新
十二	王子慶	河北保定	王喜林	河北保定	王子慶
十三	胡鳳山	河北南皮	陳鼎山	浙江天台	胡鳳山

編號	姓名	籍貫	優勝者
十四	高守武 ／ 袁偉	河北固城 ／ 山東濟南	高守武
十五	張孝田 ／ 僧拾得	山東歷城 ／ 江蘇泰興	張孝田
十六	馬金標 ／ 鄭玉明	山東濟南 ／ 浙江溫州	馬金標
十七	董殿華 ／ 霍儒生	河南 ／ 河南	董殿華
十八	王雲鵬 ／ 馮致光	河北平保定 ／ 河北	王雲鵬
十九	韓慶堂 ／ 郝家俊	山東歷城 ／ 河北固城	韓慶堂
二十	宛長勝 ／ 李慶瀾	河北固城 ／ 山東歷城	宛長勝
二十一	馬承智 ／ 章選青	皖北 ／ 浙江新昌	馬承智
二十二	朱國祿 ／ 僧拾得	河北定城 ／ 江蘇泰興	朱國祿
二十三	李慶瀾 ／ 王喜星	河北定城 ／ 河北固城	李慶瀾
二十四	紀雨人 ／ 林榮	山東膠縣 ／ 浙江溫縣州	紀雨人
二十五	袁偉 ／ 丁秀溪	山東濟南 ／ 浙江天台	袁偉
二十六	于鵬飛 ／ 聞學植	江蘇泰興 ／ 山東昌邑	于鵬飛

已負而復決獲勝者五名

心一堂武學・內功經典叢刊

大決賽複賽一覽表

第一次決賽

次數別號	姓名	籍貫	勝者	備考
一	高守武　邱景炎	山東諸城　河北固城		二人自願退出故未決賽
二	裴顯明　尚振山	浙江天台　河北深縣	尚振山	
三	祝正森　曹宴海	山東卽墨　河北滄縣	曹宴海	
四	林□　宛長勝	山東歷城　浙江温州	宛長勝	
五	馬定邦　章殿卿	河北保定　山東濟南	章殿卿	
六	袁金標　高作霖	山東淄川　山東濟南	高作霖	
七	紀雨人　朱國祿	河北膠縣　山東膠縣	朱國祿	
八	聞學植　胡鳳山	江蘇泰興　河北南皮	胡鳳山	
九	韓慶堂　王子慶	河北卽墨　山東卽墨	王子慶	
十	王雲鵬　李慶瀾	河北固城　河北保定	李慶瀾	

第　二　次					賽　複　次　一　第					賽		
五	四	三	二	一	五	四	三	二	一	十三	十二	十一
胡鳳山　李慶灡	俏振作　高正俠	岳俠　祝慶堂	曹宴海　韓長勝	宛長勝　張孝田	裴顯明　聞學楨	董殿華　趙道新	王雲鵬　祝正森	紀雨人　張孝才	袁偉　韓慶堂	張孝才　馬承智	張孝田　董殿華	趙道新　岳俠
河北南皮　河北固城	河北深縣　山東淄川	天津　山東即墨	河北滄縣　山東即墨	山東歷城	浙江天台　江蘇泰興	河南　天津	河北保定　山東膠縣	山東歷城　山東即墨	山東濟南　山東即墨	山東歷城　皖北歷城	山東歷城　河南歷城	天津
胡鳳山	高作霖	岳俠	曹宴海	宛長勝	裴顯明	趙道新	祝正森	張孝才	韓慶堂	馬承智	張孝田	岳俠

以上五人加入第二次決賽

三八

決賽				第二次複賽					第三次決			
六	七	八	九	一	二	三	四	五	一	二	三	四
王子慶 張孝才	章殿卿 趙道新	裴顯明 馬承智	朱國祿	朱國祿 張孝才	李振瀾 祝正森	章殿卿 尙振山	張孝田 韓慶堂	裴顯明	岳長俠 宛長勝	胡鳳山 馬承智	趙道新 韓慶堂	章殿卿 祝正森
河北 山東歷城	天津 河北保定	河北 皖北	浙江天台	山東歷城 河北	河北固城 山東即墨	河北保定 河北深縣	山東歷城 山東歷城		天津 山東歷城	河北南皮 皖北	天津 山東即墨	河北保定 山東即墨
王子慶	趙道新	馬承智		張孝才	祝正森	章殿卿	韓慶堂		宛長勝	胡鳳山	韓慶堂	章殿卿
			因無對手加入第二次複賽				以上四人加入第三次決賽	因無對手加入第三次複賽至複賽時自退出				

大決賽複賽一覽表

賽		第三次複試			第四次決賽					第四次複賽		
五	六	一	二	三	一	二	三	四	五	一	二	三
高作霖	王子慶	曹宴海	馬承智	朱國祿	朱國祿	章殿卿	胡鳳山	馬承智	曹宴海	王子慶	韓慶堂	宛長勝
山東淄川	河北歷城	河北滄縣	天津	山東卽墨	山東卽墨	山東歷城	河北保定	天津	河北滄縣	河北歷城	山東卽墨	山東淄川
高作霖	王子慶	曹宴海	馬承智	朱國祿	朱國祿	章殿卿	胡鳳山	馬承智	曹宴海	王子慶	韓慶堂	宛長勝
				以上三人加入第四次決賽								以上三人加入第五次決賽

大決賽一覽表（續）

賽次	名次	對戰者（甲）	對戰者（乙）	勝者	備註
第五次決賽	一	朱國祿（河北定興）	宛長勝（山東歷城）	朱國祿	
第五次決賽	二	韓慶堂（山東卽墨）	王子慶（河北滄縣）	王子慶	
第五次複賽	一	章殿卿（河北南皮）	曹宴海（河北滄縣）	曹宴海	
第五次複賽	二	馬鳳山（山東卽墨）	胡鳳山（河北南皮）	胡鳳山	
第五次複賽	三	韓慶堂（河北保定）	馬承智（皖北卽墨）	馬承智	勝而傷足
第五次複賽	四	章殿卿（河北保定）	宛長勝（山東歷城）	章殿卿	以上二人加入第六次決賽
第六次決賽	一	胡鳳山（河北南皮）	朱國祿（河北定興）	朱國祿	
第六次決賽	二	章殿卿（河北保定）	曹宴海（河北滄縣）	曹宴海	
第六次決賽	三	王子慶（河北保定）		王子慶	
第六次複賽	一	胡鳳山（河北南皮）	王子慶（河北保定）	王子慶	
第六次複賽	二	章殿卿	曹宴海（河北滄縣）	曹宴海	
第七次決賽	一	章殿卿（河北保定）	朱國祿（河北定興）	朱國祿	
第七次決賽	二	曹宴海（河北滄縣）	章殿卿（河北保定）	章殿卿	

四一

等級	名次	姓名	籍貫	保送機關	獎品
最優等	第一名	王子慶	河北保定	中央國術館	獎金五千元
	第二名	朱國祿	河北定興	江蘇警官學校	一千五百元・
	第三名	章殿卿	河北保定	李芳宸	一千元
	第四名	曹晏海	河北滄縣		五百五十元
	第五名	胡鳳山	河北南皮	江蘇國術館	四百五十元
	第六名	馬承智	皖北和邱	江蘇國術館	四百元
	第七名	韓慶堂	山東卽墨	中央國術館	三百五十元
	第八名	宛長勝	山東歷城	山東省政府	三百元

等級	名次	姓名	籍貫	機關	獎品
	第九名	祝正森	山東即墨	青島市國術館	二百五十元
優等	第十名	張孝才	山東歷城	山東省政府	二百元
	第十一名	高作霖	山東淄川	青島市國術館	寶劍一把
	第十二名	岳俠	天津	趙尉先	寶劍一把
	第十三名	趙道新	天津	李芳宸	寶劍一把
	第十四名	李慶瀾	河北固城	江蘇國術館	寶劍一把
	第十五名	尚振山	河北深縣	深縣國術館	寶劍一把
	第十六名	張孝田	山東歷城	山東省政府	寶劍一把
	第十七名	裴顯明	浙江天台	天台縣政府	寶劍一把
	第十八名	王雲鵬	河北保定	中央國術館	寶劍一把
	第十九名	聞學楨	江蘇泰興	泰興縣政府	寶劍一把
	第二十名	董殿華	河南	四十九師	寶劍一把
中等	第二十一名	袁偉	山東濟南	中央國術館	手錶一只

第二十二名	紀雨人	山東膠縣	山東省政府	手錶一只
第二十三名	馬金標	山東濟南	楊松山	手錶一只
第二十四名	邱景炎	山東諸城	山東省政府	手錶一只
第二十五名	林定邦	浙江溫州	杭州市國術教練所	手錶一只
第二十六名	高守武	河北固城	青島市國術館	手錶一只
第二十七名	葉椿才	江　蘇	秦根生	手錶一只
第二十八名	郝家俊	河　北	褚桂亭	手錶一只
第二十九名	丁秀溪	浙江天台	天台縣政府	手錶一只
第三十名	王喜林	河　北	褚桂亭	手錶一只

浙江國術游藝大會顧問題名

張之江　鈕永建
張　羣　程振鈞
褚民誼　孫祿堂

浙江國術游藝大會評判委員錄

委員長　李景林
副委員長　孫祿堂　褚民誼

劉崇峻　楊澄甫　杜心五　吳鑑泉　劉百川　蔣馨山　張兆東
王潤生　張紹賢　劉協生　王宇僧　蔣桂枝　高鳳嶺　尚雲祥
張秀林　鄧雲峯　馬玉堂　許禹生　韓化臣　黃柏年　劉彩臣
楊季子　王茂齋　劉恩壽　吳恩侯　金佳福

浙江國術游藝大會檢察委員錄

孫存周　高振東　左振英　佟忠義　劉高闥　田兆麟　褚桂亭　李星階
蕭品三　李書文　葉大密　陳微明　劉丕顯　任鶴山　湯鵬超　姚馥春

萬籟聲　李麗久　張恩慶　耿霞光　朱霞天　朱劭英　李子揚　傅劍秋

侯秉瑞　韓其昌　趙道新　武匯川　程有功　竇來庚　諶祖安　楊明齋

朱國福　施一峯　劉善青　任虎臣　陳明徵

呈　文

呈　中央國術館　為籌辦浙江國術游藝大會呈請備案由
　　考試院

呈為籌辦浙江國術游藝大會呈請　察核備案事竊以國術運動應以普徧為主旨而欲喚起一般民眾

使對於國術有深切之認識饒研究之與趣要在予以直觀的覺察形成其一般的概念兼以我國國術衰

歇已久間有奇才異能之士大率越在草莽湮沒無聞是非籌一盛大之集會予以樣見才技之機會不足

以振國術垂絕之墜緒基上兩種理由因有浙江國術游藝大會之籌設業經浙江省政府第二三三次會

議通過在案茲定本年十一月一日起開始舉行當即通電各省各特別市政府召集各該區擅長國術之

聞人準期來浙與會表演並組設浙江國術游藝大會籌備委員會辦理一切進行事宜惟事關國術運動

理合呈請

察核備案實為公便謹呈

中央國術館
考試院

呈　中央國術館　為呈報浙江國術游藝大會籌備委員會成立日期由
　　考試院

呈為呈報籌備浙江國術游藝大會成立日期仰祈

鑒核備案事竊館長　前因籌備浙江國術游藝大會曾經具文呈請

鈞館公函第二四四號　　奉

院准予備案在案茲經館長　函聘景林　來浙主持會務於十月十一日成立浙江國術

游藝大會籌備委員會除將大會開幕日期另行呈報並分呈

中央考試院

中央國術館外合將籌備委員會成立日期會銜具文呈報仰祈

鈞館鑒核備案誠為公便謹呈

考試院院長戴

中央國術館館長張

呈中央國術館 呈考試院 為呈報接收會章並啓用日期由

呈為呈報接收會章並啓用日期仰祈

察核備案事竊查浙江國術游藝大會籌備委員會曾經將成立日期會銜呈報在案茲准

浙江省政府刊送木質會章一顆過會文曰浙江國術游藝大會籌備委員會之章於十月十五日敬謹啓

用除分呈

考試院

中央國術館並分行外理合將接收會章緣由並啓用日期具文呈報仰祈

鈞館察核備案實為公便謹呈

中央國術館館長張

敬試院院長戴

△△△ 電 文

電山東教育廳為國術游藝大會項目規則尚待訂定由

山東省教育廳鑒真電悉國術游藝大會詳細項目及規則須俟評判委員會成立訂定後再行抄奉諸復

浙江省國術館鋭印

電各省市為已定表演及比試日期由

各省政府特別市政府均鑒敬啓省國術游藝大會現定十一月十六日起開始表演二十一日起開始比試各省國術人員業已陸續涖止貴省市　如確有特異奇能之士希轉令於十五日前涖浙無任企禱浙江省國術館長張人傑叩印歌

甘肅省政府復電

杭州浙江省政府張主席勛鑒感電敬悉貴省國術游藝大會定於十一月十日集會囑廣為延攬資選來浙等因除通知各機關遵辦外特先電復甘肅省政府庚印

山東省政府復電

浙江省國術館張館長勛鑒電誦悉貴省提倡武術延攬異材聚英俊於一堂開游藝之大會湖山生色

一

遄邇同欽除錄電令飭民教兩廳查照辦理外特此電復山東省政府江印

湖南省政府復電

國術館張館長國術游藝大會鑒前准張館長電囑介紹武士參與游藝大會深佩提倡國術之雅意矣因敝省各縣武士來省者尚少而貴會開幕期近衹就在省者爲之介紹茲有王梅青向武陳鍾齧羅癯雲候駿傑朱邵英等來浙獻藝除另函外特先電達順頌台祺湖南省政府主席何健叩微

陝西省政府復電

浙江省國術館張館長靜江勛鑒感電奉悉貴館提倡國術延攬英材展誧之餘莫名欽佩除俟運就此項人才卽行轉送外特電奉復查照陝西省政府文叩

河北省政府復電

浙江省國術館張館長鑒感電悉已飭所屬查照辦理特此奉復河北省政府陽印

遼寧省政府復電

杭州張主席勛鑒貴處國術館感電奉悉遼省武術人材甚爲罕見盛會未獲派員參與歉仄萬分遼寧省政府主席翟文選寒印

寧夏省政府復電

張館長鑒感悉吾國技術素稱精妙僚丸羿射歷顯神奇隋唐以還右文成習尚武靜神於焉襄歇我公

提倡國術振墜起衰奇材異能足資表見茲特選定錢振邦英文納蘭熠右孔三四名賫送赴杭乞許參加

用示鼓勵此復寧夏省政府主席鴻叩文

河南省政府復電

國術館張館長勳鑒感電祗悉伏飛躍張漢有明職高懷延攬廣育英奇俠武奮與毓成國器除遵囑廣篇

諭募如有堪膺斯選者再為轉送外特電奉復韓復榘叩勘印

綏遠省政府復電

國術館張館長勳鑒歌電敬悉已行飭省國術館如有特異技能之士飭即先期赴會矣特復綏遠省政府

元印

江蘇省政府復電

杭州浙江省國術館張館長勳鑒感發電敬悉發揚武術光大民族不勝欽佩茲選派敝省國術館教習邾月

如胡鳳山孫振岱徐鑄人陳一虎王普雨鄧鳳鳴陳敬承童文華蕭漢卿十員准期參與盛會藉資觀摩並

新指導一切為荷江蘇省政府皓印

又電

浙江省國術館張館長勘薮代電計達茲又派敝省國術館新委教習馬承智一名加入比試盛會以資

觀摩並祈指導一切為荷江蘇省政府養印

上海特別市政府復電

杭州浙江省國術館勘鑒感電敬悉貴館提倡武風宏獎多士空前盛舉全國風從遠聽之餘曷勝欽仰除

轉令公安教育二局遵照辦理外謹此電復上海特別市政府東印

漢口特別市政府復電

浙江省國術館張館長靜江先生賜鑒感電以貴館於十一月十日開國術游藝大會唱邇國術人材到

會獻技具見崇尚武術提倡國技之至意聆電之餘無任欽佩業已分令教育社會公安三局廣為徵求加

意挑選一俟徵求就緒再行函送先此電覆敬希查照漢口特別市市長劉文島叩冬印

北平特別市政府復電

浙江省國術館張館長鑒感電誦悉當即分飭所屬廣為訪求如有對於國術確有聲譽或具特異技能者

一經延定准於期前資送特此電覆北平特別市市長張蔭梧叩支印

山西省政府復電

杭州省國術館張館長大鑒歌電敬悉敝省與試人員已選送石玉璽張欽霖史克讓等三名前往滬會計

早到達特電復請查照爲荷山西省政府主席商震元印

江蘇省政府秘書處復電

浙江國術游藝大會鑒號電敬悉鈕主席在滬已電呈矣謹復江蘇省政府秘書處智印

江西省政府復電

浙江國術館勛鑑歌電敬悉已令飭省教育廳查照辦理矣特復江西省政府軫印

貴州省政府復電

杭州張主席勘鑑歌電豔奉敬悉貴省國術游藝大會發揚國光甚盛甚盛並承不遺在遠辱電寵招九深感荷極應遣派藝術人員參加盛會乃敝省相距較遠且時間迫促趕派不及深爲抱憾謹電佈覆諸希諒爲荷貴州省政府主席弟毛光翔叩豔印

昆明市政府復電

浙江省國術館鑒感無線電備悉貴省提倡武術揚我國威延攬崎英開會比賽遙贈浙水無任傾崇惟敝市國術館現尚未成立無從選送抱歉實多耑佈區區諸維亮照昆明市長庚恩錫叩冬印

山東省政府教育廳電

浙江國術館台鑒貴館發起十一月十日開全國國術館游藝大會請將大會中國術項目及規則迅賜抄

寄一份至爲感荷山東省政府教育廳真印

海州任師長來電

西湖國術游藝比試大會偉鑒敵部揀派武術教練主任劉丕顯帶武術營連長李與國董殿華於鑒（電碼不明）申得順王增貴丁保善副官王子耀魏長洲等八名准於明日首途前往參加國術比賽特先報到卽希查照爲荷第四十九師長任應岐叩真印

又一

西湖國術游藝大會籌備委員會鑒敵師又加派教師霍儒生參加於今日由武術主任劉丕顯率領由京前往特聞第四十九師長任應岐叩元印

★★ 公 函

函復中央國術館為舉行國術游藝大會並未改期由

逕啟者案准

貴館第二四四號大函以敝館舉行國術游藝大會自應准予備案惟報載改期是否傳聞之誤函請見復等由准此查敝館此次發起國術游藝大會原定十一月一日舉行並未改期報載云云想係全國運動會之誤該會由浙江省政府發起舉行與敝館國術游藝大會截然兩事准函前由相應函復希煩查照為荷

此致

中央國術館長張

函浙江省政府送國術比試細則請查照備案由

逕啟者敝會自成立以來積極籌備各種事項業已就緒現定於本月十六日起為開始表演國術之期二十一日起為開始比試國術之期惟是比試時間兩雄相爭保無失手是以敝會不得不先事預防用特擬具比試細則力求避免危險以臻完善相應檢同比試細則一份函請

浙江省政府．

貴府查核備案至紉公誼此致

函各機關為通告本會成立及啟用會章日期由

逕啟者敝 館長前因發起浙江國術游藝大會呈准
中央考試院
中央國術館 立案函聘敝 主任來浙主持會務於十月十一日成立籌備委員會並刊用木質會章一顆文
日浙江國術游藝大會籌備委員會之章於十五日啟用曾經前後將成立及啟用日期分別呈請
中央考試院
中央國術館 備案在案除分函外相應函請
貴 長查照此致

函各機關徵求游藝日刊題詞題字聯語由

敬啟者敝 會籌備藏事定本月十五日開始表演繼續比試同日發行浙江國術游藝大會月刊一種藉資
報告惟是會場及刊物均須題詞題字或聯語以引起一般觀眾之注意
貴 才高屈宗墨妙淵雲必能
寵錫鴻篇導揚國術用修寸簡從事徵求尚希早惠嘉言俾增蕭彩臨風仰企毋任盼感此致

函南公安局轉令保護建築工場由

遞啓者案查國術比試表演台業經借定舊撫署空地建築在案茲已決定於十月二十五日與工建築相

應函請

貴局轉令該管區署飭警隨時保護至紉公誼此致

杭州市公安局

函市公安局請撥警到會站崗由

大安

子栽局長大鑒啓緣 會租用外西湖西笑旅館為會址所有會務均關重要此地原係遊湖孔道誠恐遊

客龐雜任意闌入致礙公務亟應設立門崗以資守望而示嚴用特函請

貴局長轉飭所屬就近警署撥警到會輪流站崗至為感荷蕭 此奉達順叩

函市公安局請飭警通知遷讓表演台大門外木柵等由

遞啓者案查國術比試表演台業經借定舊撫署大操場與工建築並議決於本月十五日開始表演各在

築茲因該操場大門外左邊行人道上裝有木柵及堆積木石並擺列售賣食物攤等本會深恐表演期間

各處前來參觀人數以及車輛來往勢必異常擁擠是項設置實屬有損觀瞻而礙交通相應函請

貴局轉令該管區署飭警通知裝置石柵及堆積木石之人暨擺列售賣食物攤等小販於表演期間暫時

遷讓至紉公誼此致

杭州市公安局

保安處
軍官學校

函請停止工場灰線以內操練由

逕啟者本會籌備國術游藝大會業經指定本市舊撫署大操場為游藝場所日來正在趕辦建築事宜工作綦重務請

貴處轉飭駐紮該處附近保安隊兵士（致教務處嗣後學員）如逢操練幸勿擅入灰線之內以免妨礙工程用特函請

查照至紉公誼此致

浙江省政府保安處
浙江警官學校

函工務局請發與工執照由

逕啟者案查國術比試表演台業經借定舊撫署空地建築在案茲已決定於十月二十五日與工建築相應函請

貴局發給與工執照一紙過會以便轉給至紉公誼此致

杭州市工務局

函借前西湖博覽會招待所為本會臨時招待所由

逕啟者案查國術比試表演日期業經決定本月十五日開始在案各省市縣派來參加表演國術人員茲

一陸續至杭誠恐人地生疎言語隔閡擬向

貴站借用前西湖博覽會招待所爲臨時招待所由敝　會派員常川駐所以便招待除派敝　會交際處交際

貴杜業光親赴

貴站面洽外相應備　函奉

連卽希

先復爲荷此致

杭州城站站長

函公路局借撥汽車由

逕啓者敝　會籌備告竣開幕在卽評判檢察各委員各省市府比試人員暨各職員等散住各處距離會場或

一四五六里不等非得車輛輸送早晚往還多感不便爲此函懇

貴局卽日借撥汽車四輛裝運車二輛以資輸送而便往來無任感盼此致

台路局局長

函浙江省政府請飭屬資送國術游藝大會與會人員由

逕啓者我國武術衰歇久矣不有興起絕堪慶敝　館鑒古懷今尤切嚶求爰有浙江國術游藝大會之發

起定於十一月十日爲集會之期與會人員不論男女無間僧俗衹求於國術確有聲與或具特異技能者

崇尚崇尚在所不拘集會期內並攝以電影製成軟片藉永流傳兼資倡導所有適館授餐之資以及歸里

川費悉由敝館　供給竭吾棉薄用答畸英除通電各省各特別市政府廣為延攬資選來浙外尚仰

貴政府提倡國術不遺餘力用特函請

通飭各縣各市政府曉諭此意設法羅致給遣來杭依期集會務使武士蔚興不讓東鄰講武古風再見今

日不獨敝館　所私幸抑亦民族光大之先聲也此致

浙江省政府

函浙江財政廳請借用舊撫署為國術游藝大會會場由

逕啟者敝館　籌備浙江省國術游藝大會節經組織籌備委員會通電各省各特別市資選精於國術人員

來浙準於十一月十日正式開會現距開會期為時已促會場地點亟須擇定以便及時佈置查有本市鎮

東樓舊撫署地址空曠差足敷用除派員前往計劃一切積極進行外相應函達　即煩

查照為荷此致

浙江財政廳

函請籌主任民誼早日命駕襄辦一切由

逕啟者敝館　發起國術游藝大會定期十一月十日舉行會組織籌備委員會共策進行

先生國術泰斗夙所欽遲當經奉聘為籌備委員會副主任計邀

鑒察盛典初開諸端待理敬請卽日

命駕俾資助臨風盼禱無任神馳此致

禇主任民誼

函孫少江王潤生兩先生請卽日來杭協商進行事宜由

逕啟者本會業於十月十一日正式成立百事均待次第進行惟茲事體大棄之時間逼促非得國術界諸

先進之指導深恐難臻完善

先生譽滿寰宇尤爲國術界所推重務希卽日

駕杭指導一切藉資號召而利進行實爲至盼此致

少江　先生

潤生　先生

爲分聘浙江國術游藝大會評判檢察委員由

逕啟者敝館籌備國術游藝大會現定十一月十五日開幕各省國術人員業已璐關屍止屆時現身獻藝

應有相當之定評

先生技術宏深人倫冠冕鑑空衡平非異人任茲謹聘爲浙江國術游藝大會評判委員會委員敬希早日

命駕偉襄助臨風企盼無任神馳此致

函山東教育廳送浙江國術游藝大會開始日期及比試細則由

逕啓者前准

貴廳函詢國術游藝大會項目及規則等由過會曾因評判委員會未經成立各項規則尚未擬定先行函

復在案現已擬就浙江國術游藝大會開始日期及比試細則二種除登各報披露同大會開始

日期及比試細則各一份函送

貴廳長查照此致

山東教育廳

函復上海國術館詢本會游藝性質由

逕復者頃准

貴館函詢國術游藝性質並有無外人比試之舉等由查敝省發起國術游藝大會業於十月十一日正式

成立籌備委員會由李芳岑先生主任定十一月十五日開幕至關於游藝事項係比試與表演二者兼行

外人果來參加亦所歡迎並已有相當之準備至日來各省市縣電派國術人才來會者極為踴躍

貴館人才蔚起不乏瑰瑋奇傑之士希速派定準時來會毋任感盼之至此致

上海特別市國術館

函青島國術館謝製贈銀盾並遵照招待楊明齋等十六人由

貴館函開准青島特別市政府函知浙江國術游藝大會（中略）爲荷等由過會准此除將製贈銀盾一具

安爲陳列永留紀念楊明齋等十六人從優待外相應專簫謝簡函請

貴館備查此致

青島特別市國術館

函知杭州醫院隨時療治由

逕啓者敝會假通江橋舊撫署大操場爲會場定本月十五日開幕即於十六日表演二十一日比試惟比

試期間雙方競勝失手塌處敝會已設有醫務室爲臨時救急之需誠恐一時未克痊可尚賴醫院之療濟

貴院仁心濟世利物爲懷敝會如遇有必需療治時尚祈隨到隨收勿拘定例勿限時間以惠病人而宏仁

術無任感盼此致

杭州醫院院長

中央國術館函准籌備浙江國術游藝大會成立日期蓪備案由

逕啓者案准

貴館呈報籌備浙江國術游藝大會成立日期請予備案由開函聘李主任景林來浙主持會務於十月十

一日成立浙江國術游藝大會籌備委員會除將大會開幕日期另行呈報並分呈

中央考試院外合將籌備委員會成立日期會銜呈報仰祈備案等因准此除呈報並備案外相應函復即

希

查照此致

浙江省國術館館長張

浙江國術游藝大會籌備委員會主任李

一〇

中央國術館函復籌辦游藝大會准予備案由

逕覆者本月六日接

貴館呈文內開（文略）等由准此查提倡國術原在引起全民之重視與與趣而後可以期於國術化

貴館籌辦游藝大會實爲振揚國術之急圖強種救國良深利賴自應准予備案惟前見報載大會期改爲

明年四月舉行而本文所載仍係本年十一月一日究竟是否改期抑或傳聞之誤仍希

查照見覆爲荷此致

浙江省國術館

中央國術館函准浙江國術游藝大會籌備委員會接收會章請予

備案由

逕啓者案准

貴會報開竊查浙江國術游藝大會籌備委員會經將成立日期會銜呈報在案茲准浙江省政府刊送

木質會章一顆過會文曰浙江國術游藝大會籌備委員會之章於十月十五日敬謹啓用除分呈

中央考試院並分行外理合將接收會章緣由並啓用日期報所備案等因准此除呈報並備案外相應函

復卽希

查照此致

浙江國術游藝大會籌備委員會主任李

浙　江　省　國　術　館　館　長　張

上海特別市國術館爲函詢游藝性質及有無外人參加比試由

敬啓者迳聞

貴館舉行國術游藝大會發揚國術良匪淺鮮遐邇之餘曷勝雀躍惟見報載

貴館有國術比試參觀券之發行未識此次大會究係比試性質抑或純幸表演如屬比試有無與外人比

試之擧統乞

詳示以便準備參加爲荷此致

浙江省國術館

迳啓者案准

杭州市政府工務局函送比試台圖樣及免費許可證由

貴會第四號公函以國術比試表演台業經借定舊撫署空地於十月二十五日與工建築請發給與工報

二三

照一紙等由准此查是項比試台圖樣業經審查合格相應檢同圖樣及免費許可證備兩送請

查收轉給是荷此致

　浙　江　省　國　術　館

　浙江國術游藝大會籌備委員會

山西省政府民政廳爾送國術人員與會請查照由

逕啓者案奉

山西省政府行知內開案准

浙江省國術館長張人傑感電（中略）等因前來即希該廳查照辦理並逕復該館可也特此行知等因奉

此查有石玉瑞張欽霖史克讓三員對於國術頗具片長曾經國考及格領有證書茲著該員等齎兩偕往

與會用資倡導相應函請

查照俯予招待至紉公誼此致

　浙江省國術館

山東省政府民政廳奉　省政府令選送國術人員張孝才等六名由
教育廳

寶來庚率領與會函請查照由

逕啓者案查前奉

山東省政府訓令以准

貴館召集各地國術人才定於十一月十日在杭州舉行國術游藝大會令飭查照辦理一案當經會電各

市縣遵照保送前來茲於十一月十二兩日在演武廳舉行考選大會並聘中央國術館朱教務處長國福

及去年國考成績最優之寶來庚為評判委員嚴行甄拔計考取成績最優者張孝田周化先邱景炎宛長

勝謝金標等六名茲特派寶來庚率領赴浙與會相應函達卽希

貴會查照賜予接洽俾便參加實紉公誼此致

浙江省國術館

中央國術館公函為派送國術人員請查照由

逕啓者前准

貴館游藝大會籌備委員會李主任函囑派員參加茲派朱教務處長國富帶同教員暨練習員等函前來

並分別表演與比試兩項附陳名册卽希

查照是荷此致

中央國術館代電開

逕啓者接奉

浙江國術游藝大會籌備委員會主任李
浙江國術館　館　長　張

河北省國術館公函選派館內兩董事與會請查照由

貴館於十一月一日舉行考試囑令派員參加等因奉此茲已派定敝館董事李星階李子揚二同志前往

參加俾養借鏡相應函達卽希

查照並新

賜予招待無任企盼此致

浙江國術館

福建省國術館公函選派國術人員參加游藝請查照由

逕啓者案奉

福建省政府訓令第五〇〇八號開爲令行事案准浙江省國術館感電開（中略）等由准此除分令外合

行令仰該館長查照廣爲延攬選送並具報此令等因奉此當經敝　館選派施一峯王豐王于岐陳國詮何

國華傅昇華六人前往參與盛會相應函請

貴館長查照爲荷此致

浙江省國術館館長張

江蘇省國術館公函爲派代表與會由

逕啓者

貴會創立不第爲國術上闢一新途徑而於游藝界更屬破天荒茲委敝　館陽事務長鐵生爲代表趨前觀

上海特別市國術館公函爲推派國術人員請查照由

敬啓者案據敝館各教練場交來上海特別市教育局函開案奉　市政府第一九五一號訓令開爲令行
事准
浙江省國術館感電開（中略）等因准此除分令公安局外合行令仰該局卽便遵照辦理此令等因奉此
除分別函令外相應函請貴場選派國術人才如期前往參加以利提倡至紉公誼等由准此敝館茲推薦
事陳稼軒葉良等並派教授儘忠義蕭仲淸馬華甫張文發閔淸祥褚淸著王鳳桐馬漢章侯溥澄等約二
十八於十三或十四日來杭參加先此函達卽煩
查照爲荷此致
浙江省國術館

上海中華體育會公函爲派員參加大會請指導由

逕啓者頃准
函開浙江國術館游藝大會定於十一月十五日開幕凡各地武術家有意來會參加表演無任歡迎等情

國術游藝大會

賜指導曷勝欣感此致
光希

青島特別市國術館公函爲選送國術人員及贈會獎品銀盾統請查照由

敬啓者准青島特別市政府來函轉知

貴館發起浙江國術游藝大會定於十一月十日爲集會之期並囑選派國術人員前往參與等因准此查

提倡國術原期發揚民族精神以爲強種強國之先導自應選員參加藉聆

教益茲特派習於國術之揚明齋譚祖安等十六人持有敝館製贈之獎品銀盾一具往與

盛會即希於該員等到達時

賜予接洽指導並望將贈品

曬收爲荷此致

浙江國術游藝大會

　青島特別市市政府公函函送青島國術館參加國術游藝會人員

　名單請查照由

兹敝　會特派蕭格淸等前來參加盛會屆時請煩

招待並隨時指導至紉公誼此致

浙江國術游藝大會主任李

　青島特別市國術館公函爲選送國術人員及贈會獎品銀盾統請

　查照由

逕啓者前准

貴館電開

貴省國術游藝會定於十一月一日為集會之期囑選送會員與會等因當即函請青島國術館查照選送

法後茲准函稱已選定十五人繕具名單囑函轉、

貴館查照等由相應繕具名單函請

查照再

貴館函請加入國術游藝會之高鳳嶺准該館函稱一併選送共十六人合併聲明此致

浙江省國術館

南京特別市政府公函為據社會局續呈劉星福來杭參加國術比賽履歷等件送請查照由

逕啓者案據社會局局長鄧剛呈稱竊奉鈞府令飭延攬國術人才赴杭與會一案證即佈告週知經將先

後報名之田少耘等二十一人并檢同履歷及保證書一併開具清單呈請核奪送在卷茲復據市民劉

星福開具履歷保證書呈請轉送前來查核雖已屆集會之期然為鼓勵人才計似可續行補送理合檢同

該民履歷保證書各一份并開具清單備文呈報伏乞迅賜核轉等情并附呈清單履歷保證書等件到府

據此查該局前次呈送參與國術游藝會人員田少耘等二十一人履歷等項即經轉函并令飭轉知逕行

赴杭與會在案茲據前情除令飭轉知迅卽前來報到外相應檢同劉星福履歷保證書各一份並繕同函

查照爲荷此致

單一紙函達卽希

浙江省國術館

漢口特別市政府公函函送國術人才名單請查照由

逕啓者案查前准

貴館感電以十一月十日開國術游藝大會囑爲選國術人材到會獻技等由當經分令教育社會公安三

同廣爲徵求具報憑轉幷電復各在卷茲據社會局復稱遵卽會同教育公安兩局登報徵求截至本月十

五日止計登記有耿霞光等九員理合造具名單送呈鈞府鑒核等情附呈國術人才名單一紙據此除指

令呈暨名單均悉准予照轉仰由該局備函送浙江國術館報到可也此令等語印發外相應抄送名單一

紙函達貴館卽希

查照爲荷此致

浙江省國術館

漢口特別市社會局公函選送國術人材耿霞光等七員藝付川資

參加武術游藝大會請查照由

漢口特別市社會局公函選送耿霞光等六員赴會報到請查照登

記由

敬啟者案查前奉

漢口特別市政府令准

浙江國術館館長張

查照實紉公誼此致

呈報到相應函達請煩

局呈准市府墊給各該員川資每名洋三十元趕程赴會以獻一技之長除另備公函護照交給各該員齎

徐士金劉章煥趙璧城七員係漢口精武體育會中華體育會選送前來對於國術均有相當研究現由敬

送會獻技等由轉令加意徵選造册函送等因遵經登報徵選以來計徵到耿霞光張輔卿陳尚毅劉希鵬

貴館發起浙江國術游藝大會定於十一月十日起舉行囑為徵選對於國術確有聲譽備具特異技能者

貴館長感電以

漢口特別市政府令准

敬啟者案查前奉

貴館長感電以

漢口特別市政府令准

敬啟者案查前奉

貴館發起浙江國術游藝大會定於十一月十日起舉行囑為徵選對於國術確有聲與備具特異技能者

送會獻技等由轉令加意徵選造冊兩送等因遵經登報徵選開單兩送在案茲有耿毅光等六員前來報

到用特備函囑其隨身攜帶至煩

查照登記為荷此致

浙江國術館館長張

照登記由

漢口特別市社會局公函選送國術員趙璧城一員趙會報到請查

敬啟者案查前奉

漢口特別市政府令准

貴館長感電以

貴館發起浙江國術游藝大會定於十一月十日起舉行囑為徵選對於國術確有聲與備具特異技能者

送會獻技等由轉令加意徵選造冊兩送等因遵經登報徵選開單函送在案茲有趙璧成一員先來報到

用特備函請煩

查照登記為荷此致

浙江國術館館長張

漢口精武體育會公函國術游藝會員與會請查照由

敬啓者

貴館此次舉行國術游藝大會全國國術人材薈萃一堂共同研究發揚國粹誠爲空前未有之創舉敝會

會員趙璧城聞風與起志願參加經在漢市府報名加入并領得社會局憑兩一件帶往面呈屆時倘蒙

貴館賜予招待至紉公誼此致

浙江國術館

江蘇省國術館公函爲選派國術人員參與比賽請查照由

逕啓者前准江蘇省政府秘書處函囑選派人員參加

貴館國術游藝大會敝館除已分別電致全省縣市物色健兒准期選行趕浙外又於敝館教習中選派術

月如等十一員參與比賽除函復江蘇省政府秘書處外相應函達

貴館查照爲荷此致

浙江省國術館

江蘇省警官學校公函送朱國禧加入國術考試由

逕啓者頃聞

貴館舉行全國國術考試拔選真才提倡體育欽佩無旣茲有敝　校國術教官朱國禧對於國術頗有練習

鎮江縣政府公函爲保送國術人員請查照由

浙江國術館館長

敬啓者案准

鈞屬國術游藝大會籌備委員陳函開前接浙江國術館

張館長公函聘任明徵爲該省國術游藝大會籌備委員會委員正在束裝就道間查得郭德堃現年五十

八歲直隸南宮人前清曾充北京前門大街元順標局及河南汴梁萬勝標局走標嗣因護送江蘇鄔商漢

鎮值鄔商病故流落此地賣藝於教場已歷年所現在本邑體育場國術技社充任教授於少林醫拳羅來

拳各種腿法春秋刀六合槍挽把义手單刀四門纏繞雙刀雙鞭等均極熟練貌雖不揚而性甚誠實值

黨國提倡國術之際如此人才豈可湮沒因思浙省國術游藝大會有招選眞材於來年與日本比試之旨

此人似可荐之該會使之參加游藝以供採選爲此具函請煩鑒核准予備文申送俾該會多一人材非獨

郭德堃本人之幸如克當選亦國術前途之幸也等因准此案查前奉

江蘇省政府文日代電准

鈞長感電囑爲遴國術人才逕送來浙等因轉行到縣正在注意延攬茲准前由理合肅函保送

查照准予入考而資比賽實爲公便此致

志願加入考試特函保送前來敬希

二三

鈞館懇卽俯准接收留備採擇毋任感盼此上

浙江省國術館館長張

泰興縣政府公函爲函送國術人員參加遊藝請查照由

案准敝省國術館轉准

貴館感日電達舉行浙江國術遊藝大會定於十一月十日集會囑廣爲延攬資選來浙轉電物色武術卓

異人才先期逕赴杭縣等由當經佈告週知在案茲據吳仲箎丁德元僧拾得三人情願與會比試呈請保

送等情前來相應備函證明卽希

貴館查照爲荷此致

浙江省國術館

江蘇泰縣縣政府公函爲介紹國術人員請查照由

逕啓者前准敝 省國術分館電知

貴省定於十一月十日舉行浙江國術遊藝大會囑爲延攬國術人才資送先期逕赴杭縣等因准經通告

本邑各界研究國術人員廣爲招致茲據馬掄甫等十人來府報名自願赴會相應備函爲介卽希

查照賜予接洽並盼指導爲荷此致

浙江省國術館

江蘇泰縣民衆國術社公函為派員與會請登記由

逕啓者傑人等係江蘇泰縣人奉

江蘇省國術館通令飭　縣縣政府招攬國術人員參與

貴省館游藝大會並國術比試傑人等歡躍萬分當應招報名業飭　縣縣政府造冊呈報江蘇省國術館以

資轉報

鈞館俾得參加盛會但上項文件未識曾邀

電囑否傑人等計同十八已於十一月十一日繼續抵杭敬先請登記以備核偁幸編列入冊則不勝榮

譽之至此上

浙江省國術館游藝大會　登記處公鑒並請　勛祺

河北深縣政府公函復保送國術人員侯秉璿等由

逕啓者案奉

河北省民政廳訓令警字第一六三八號內開案准

省政府第六三七七號訓令內開案准

浙江省國術館感電開（中略）等因奉此當即轉飭敝　縣國術支館介紹保送去後茲據該館正館長侯序

倫副館長李維第呈稱查有侯秉瑞韓其昌尚振山三人均於國術稍具聲譽呈請保送前來並據該侯秉

瑞等到縣報名除飭令該國術人員於十月三十日

起身前往

貴館投報集會並據情呈報

民政廳外相應函達

查照爲荷此致

浙江國術館

壽昌縣政府公函遣送國術人員到會參加請查照由

逕啓者案奉

浙江省政府訓令秘字第四二〇二號內開案准

浙江省國術館公函內開（中略）等因准此除分行外合行令仰該縣長遵照辦理具報此令等因奉此即

經飭縣長出示曉諭民眾對於國術確有聲譽或具有特異技能者限期來府報名以憑遣送赴會在案茲

查有敝政府國技指導員洪葉森陳禮二人由敝縣長遣其來杭參與大會除呈報

浙江省政府備查外相應備案發給該洪葉森陳禮二人齎赴

貴會即希查照並乞

俯賜招待爲荷此致

浙江省國術館

鄞縣政府公函函知派阮增輝等九人參加國術遊藝大會由

逕啓者查
貴館定期舉行浙江國術游藝大會一案前奉
浙江省政府令知經卽遵照轉知所屬代爲羅致國術人員幷呈報在案茲派阮增輝等九人赴省參加前
項游藝大會相應函達卽希
查照爲荷此致
浙江省國術館

紹興縣政府公函函送國術比賽員請查照由

逕啓者案查此次國術比賽前有徐斗星君請予加入經敝府備函送請
查照在案茲有陳好間曾壽昌二君均係浙江第五中校畢業對於國術素有研究面請保送前來相應備
函續送請煩
查照准予一體比賽爲荷此致
浙江國術館

義烏縣政府公函函送參加遊藝人員請查照由

巡啓者案奉

省政府秘字第四二〇號訓令內開案准

浙江省國術館函（中略）等由准此除分行外合行令仰該縣長遵照辦理具報此令等因奉經敝　政府曉

諭周知茲有龔志良駱士林傅勤敏自願赴杭與會參加爲特備函交本人親自投遞除呈報外相應函請

察照並賜接待爲荷此致

浙江國術館

嘉興縣政府公函送國術人員與會請查照由

巡啓者案奉

浙江省政府秘字第四二〇號訓令以准

貴館公函定於十一月十日爲浙江國術游藝大會集會之期轉飭徵求於國術確有聲譽或具特異技能

者給遣來杭依期集會具報等因奉經印發布告轉飭敝　政府公安局設法徵求去後茲振呈稱查有武士

楊笏籍隸樂清留寓禾城精擅國術身家清白意願與會比試面請轉報卽飭鑒核俯賜遣赴杭與會比

試等情據此除呈報外相應備函給本人持赴

貴館請煩查照准予參加爲荷此致

浙江省國術館

七

天台縣政府公函爲介紹邑民與會請查照由

逕啓者案奉

浙江省政府訓令以

貴會定於十一月十日舉行國術游藝大會勸卽羅致擅長國術人員來杭集會等因奉此遵卽布告周知

茲有邑民丁鵬飛裴顯明丁秀溪張德雄丁崇緒計共五名自願前來與會合行附其履歷備函介紹卽希

查照爲荷此致

浙江省國術館

吳興縣國術館公函送與會人員請查照由

逕啓者前奉

省國術館兩開定於十一月十日舉行浙江國術游藝大會通飭各縣市政府曉諭與會人員期前報到各

案敬館　自發貼布告後是項人員陸續報到者翁蕭順等十二人又敬館　訓練班屠崇發等五人已兩轉飭

政府由縣呈報　貴會外令該項人員隨函來前諸希

查照爲荷

吳興縣政府公函函送國術人員與會請查照由

浙江國術游藝大會委員會大鑒

逕啓者案奉

浙江省政府令開以國術游藝大會定於十一月十日為集會之期與會人員不論男女無間僧俗令飭設

法羅致給遣來杭依期集會等因奉此當經布告民眾廣為羅致茲有第一次報到與會人員胡廷元等共

計十九人相應開具名單函送

貴館查照為荷

浙江省國術館

逕啓者披閱

浙江省立第四中學公函為本中學國術教員陳鼎山及學生等茲

會獻技請准予參加由

貴館通電欣悉國術游藝大會已定於十一月十日在浙江省城舉行凡有國術技能者均得與會茲有本

中學國術教員陳鼎山及師範科三年級學生王廷瑩擬於會期詣會藉資觀摩相應代為函請

准予參加獻技無任盼禱此致

浙江省國術館館長張

新昌縣立中學校公函介紹國術人員參加游藝請查照由

逕啓者本中學體育教員俞方仁君對於國術一門夙有研究在校內提倡進行不遺餘力頃聞

貴館延攬國術人才實行比賽逖聽之餘無任歡忭深信此舉於國術前途定有良好之影響突飛進步自

可預卜為此擬來省參加表演惟人地生疎恐有不便之處本中華特為介紹務希

逾格招待俾利進行實紉公誼此致

浙江國術館

浙江省政府公函據仙居縣縣長呈復奉令選送與會國術人員無

人報名情形請查照由

逕啟者據仙居縣長高振漢呈復奉令資選與會國術人員遵經布告周知迄今會期已逾並無來府報名

聽候給遣之人請予鑒核前來據此查此案前准

貴館來函當經分令各市縣政府遵照辦理在案茲據前情相應函達

查照此致

浙江省國術館

浙江省政府公函據武漢中華體育會徐士虛電報今晚赴杭比賽

國術等情請查照由

逕啟者據武漢中華體育會徐士虛電稱職等於今晚赴杭比賽國術等情據此相應函達查照此致

浙江省國術館

浙江省政府公函據鎮海縣呈復奉令遣送與會國術人員遵辦情形請查照由

逕啓者據鎮海縣縣長高越天呈復奉令遣送與會國術人員業遵飭屬並布告廣爲羅致請予臨核前來

據此查此案前准　貴館來函即經通令各市縣政府遵照辦理在案茲據前情除指令外相應函達

查照此致

浙江省國館

浙江省政府公函據壽昌呈縣復奉令羅致國術人員業遣送洪葉森等二人請查照由

逕啓者簽據壽昌縣縣長陳士林呈報奉令羅致國術人員查有職府國技指導員洪葉森陳禮二人頗精技擊業備函發給該員等依期赴會請予見核備考前來據此查此案前准

貴館來函即經遵各令市縣政府遵照辦理在案茲據前情相應函達

查照此致

浙江省國術館

浙江省政府公函據呈報遵令羅致國術人材遣送來杭情形由

逕啟者案據寧波市市長羅惠僑呈報遵令羅致國術人材按期給遣來杭情形請予鑒核前來據此查此

案前准

貴館來函當經通令各市縣政府一體遵照辦理在案茲據前情除指令外相應抄送原呈函達

貴館查照此致

浙江省國術館

浙江省政府公函據餘杭縣縣長呈復奉令飭送與會國術人員候

徵得即資送請查照由

逕啟者據餘杭縣長鄭師泉呈復奉令飭送與會國術人員一俟徵得再行資選來杭等情據此查此案前

准

貴館來函即經令飭各市縣政府遵照辦理具報在案茲據前情除指令外相應函達

查照此致

浙江省國術館

浙江省政府公函據定海縣縣長呈復遵令羅致國術人員遣送來

杭辦理情形由

逕啓者據定海縣縣長吳椿呈復奉令遣送國術人員遵已分別函令布告切實延攬以備遣送與會先行

具報等情據此查此案前准

貴館來函卽經令飭各市縣政府遵照辦理在案茲據前情除指令外相應兩達

查照此致

浙江省國術館

浙江省政府公函據呈復遵令遣送與會國術人員情形請查照由

逕啓者據黃巖縣長孫崇夏呈復奉令遣送與會國術人員遵廣爲布告羅致給遣赴會等情據此查此案

前准

貴館來函卽經通令各市縣政府遵照辦理在案茲據前情除指令外相應函達

查照此致

浙江省國術館

浙江省政府公函據孝豐湯溪浦江三縣呈報遵令羅致國術人員

遣送來杭與會情形請查照由

逕啓者據孝豐縣縣長樓明遠湯溪縣縣長趙寶卿浦江縣縣長秦祺先後呈報奉令遣送國術人員遵辦

情形請予鑒核前來據此查此案前准

貴館來函即經通令各市縣政府遵照辦理在案茲據前情除分別指令外相應抄送原呈函達

貴館查照此致

浙江省國術館

浙江省政府公函據呈復遵令飭屬羅致國術人員遣送來杭與會

情形請查照由

逕啓者據杭縣縣長潘忠甲呈復遵飭屬羅致國術人員遣送來杭與會情形請予鑒核前來據此查此案

前准

貴館來函當經分令各市縣政府遵照辦理在案據前情除指令外相應抄送原呈函達

查照此致

浙江省國術館

浙江省政府公函據鄞縣呈復遵令羅致國術人員屆期赴杭與會

情形由

逕啓者據鄞縣縣長陳寶麟呈報奉令羅致國術人員遵辦情形請予鑒核前來據此查此案前准

貴館來函當經通令各市縣政府遵照辦理在案茲據前情除指令外相應函達

貴館查照此致

浙江省國術館

浙江省政府公函據昌化縣呈報奉令遺送國術人員遵辦情形請

查照由

逕啓者桑據昌化縣縣長趙瑄呈復奉令遺送國術人員遵辦情形請予鑒核施行到府據此查此案前准

貴館來函卽通令各市縣政府一體遵照辦理在案茲據前情除指令外相應抄送原呈函請

貴館查照此致

浙江省國術館

浙江省政府公函據嘉興縣呈復奉令徵求國術人員業已選派楊

笏與會請查照由

逕啓者桑據嘉興縣縣長蔣志澄呈復奉令徵求與會國術人員已選定武士楊笏給函與會請予鑒核施

行到會據此除指令外相應函達

浙江省政府公函據武康縣長呈報給資遣送王浦赴省與國術會

請查照由

逕啓者據武康縣長趙才標呈報給資遣送王浦赴省與國術會請轉函知照等情據此查此案前准

貴館來函當經通令各市縣政府一體遵照辦理在案茲據前情除指令外相應檢同清單一紙函達

貴館查照此致

浙江省國術館

查照此致

浙江省國術館

浙江省政府公函據德清縣長呈復奉令羅致與會國術人員境內

並無此項人才應選請查照由

逕啓者據德清縣長黃人望呈復奉令羅致與會國術人員轄境內並無此項人才足以選送請予察核轉

知等情據此查此案前准

貴館來函即經通令各市縣政府一體遵照辦理在案茲據前情除指令外相應函達

查照此致

浙江省政府公函准來函業令電政管理局遵辦請查照由

逕復者准

貴館第一四二號公函以浙江國術游藝大會開幕在卽各處往來電報頻繁經費支絀挹注爲難請知照電政管理局嗣後蓋有館印電報一律半價收費等由准此除令浙江電政管理局遵照辦理外相應函復查照此致

浙江省國術館

△△△ 便 函

函聘李景林褚民誼孫祿堂爲大會顧問

民誼

芳辰 先生同志大鑒敬啓者敝 館爲普徧國術運動擴大國術宣傳並喚起民衆研究國術與起見發起

國術游藝大會業經組織籌備委員會通電全國各省各特別市召集精研國術名流爰於十一月十日起

在杭集會公開表演並擬攝成電影以廣流傳夙稔

執事遂深國術望重斗山對於闡揚我國固有之國粹尤備熱忱用敢敦請

執事爲浙江國術游藝大會顧問俾得時獲

南針前席受益會務前途益臻繁榮不勝企幸之至專蕭藉頌

道綏

函聘鈕惕生張岳軍爲大會顧問

惕生

岳軍 先生偉鑒敝省爲擴大國術運動引起全民衆注意起見發起浙江國術游藝大會現已籌備威事定

於本月十五日在舊撫署會場開幕惟茲事體大非得海內名流多方指示深恐隕越貽譏素仰

先生國術泰斗退避謙聲用特具書敦請聘為浙江國術游藝大會顧問屆時幸蒙不棄

惠然賁臨俾得時聆

教益無任懷忭之至專肅順頌

台綏

函聘籌備委員會委員

逕啟者敝館國術游藝大會定期十一月一日舉行惟事屬創舉經緯萬端爰先成立籌備委員會多延明

哲共策進行　先生黨國導師人倫冠冕光大國術夙荷同情茲敦聘　先生為國術游藝大會籌備委員

會委員藉資匡助庶幾規模早具儀典晉完國術前途實利賴之

中央國術館本副館長復函

靜江先生偉鑒敬覆者奉到

華翰過蒙推揚本不敢當第因國術關乎吾國民族與衰

先生主政首重斯道洵不愧為革命先進實得發揚民族根本大計也既承謬採虛聲自當勉效棉薄以荷

雅意屆時束裝南下再行候

教此復祇頌

公祺

上海特別市張市長來函

弟李景林啓

靜江
芳辰 先生勛鑒頃奉

華翰敬承一是

先生提倡國術不遺餘力欽佩莫名並辱

厚愛

采及菲葑委爲國術游藝大會顧問本應如期到會藉聆

雅教徒以職務覊身未能前往深滋歉仄耳專肅奉復順頌

聯綏

江蘇省政府鈕主席來函

張翠敬啓

靜江
芳辰 先生崇鑒接誦

大宗祗悉一一

公等提倡國術毅力熱心毌任欽佩

囑任顧問當謹附

中央國術館張館長來函

靜江先生勛鑒昨奉

瑤章備承

藻飾猥以菲材謬參

顧問無愧建白慚荷

垂青仰見

提倡國術喚起同胞強種強國

熱忱堪佩

造福黨國至為宏深景慕之餘莫名懽忭敝館業已派定教務處長朱國富率領館員五十五人分別表演

及比賽各一班准於十三日上午由京乘通車來杭幷囑該處長先期晉謁聽候

訓導惟此次赴會館員多係敝館練習員資格成績均屬幼稚好在此次大會注重提倡比賽以為懲侮

恥之備與會者皆係國內同胞勝負優劣非所計也已另函　芳岑兄請其預為敝館赴會人員報到以便

讚襄盛舉肅復並頌

勛綏

鈕永建謹啓

登記屆時務祈

推愛訓導是所至禱耑肅鳴謝並頌

勛安

張之江敬啟

中央國術館長致李主任函

芳岑大哥勛鑒前蕭覆牋計荷

愛察茲備絲箑圖一幅泥金聯一付敬贈

貴會外銀盾一端金聯一付珊瑚牋條山兩幅備作優勝獎品即希

飭收是禱此次本館與會諸同志參加比賽者多係練習員資格成績尚屬幼稚其勇敢志願頗堪嘉許應

賽資格雖差未便阻其興趣也弟意此次大會皆係國內同胞渠等願意比賽亦藉此使其實地試驗俾克

自勵精進諒

哥亦必惠然肯諸也統希

關愛臨穎神馳無任感禱耑肅並頌

箸安

弟張之江拜啟

上海中華體育會來函

館長先生大鑒頃准函開月之十五日爲

貴館游藝大會開幕吉期伏維

館務光昭

國術丕展

作青年之先導

我武維揚

抒民族之精神

自强不息德音四播傾慕彌殷敝會蟄處滬濱欣逢

盛典處下風而逖聽望

南針之遠頒謹撰拙聯用申慶祝敬希

垂鑒爲荷專此

敬煩

台祺諸維

惠照

上海中華體育會謹啓

★★ 雜 載

聯語類

會場對聯

本數十年革命精神闡揚國術

合千百輩英雄豪傑跳上舞台

喚起華夏健兒統內家外家而競賽

仰體總理遺訓完強種強國之功能

大好男兒一獻身手

於鑠華族重振國魂

莫作游戲觀強種強國強身此其嚆矢

非徒藝術化有智有仁有勇是大英雄

一片廣場都現出生龍活虎

萬夫敵愾那怕他封豕長蛇

本大無畏精神起而奮鬥

以真功夫表演執與抗衡

讚總理遺言人人要有自衛能力

欲中華強種時時去做國術工夫

精氣神完足

智仁勇兼全

集四海英雄

表千年國術

有真本領跳上舞台試試　　　　　　評判台

具至公心把他拳術評評

這回比試下來

且到此間小住　　　　　　休息室

獻技已罷

小住為佳

從古代流傳是真國粹　　　　　　休息室

請大家來看誰攬勝場

好男兒自有好身手試問平日練精練氣練神嘗過幾多艱苦

游藝會不是游戲場如果熱心保家保國保種快來看這技能

這番比試當認作嘗膽臥薪看劍戟森嚴莫謂東亞無奇傑

如許英雄真個是生龍活虎趁風雲際會來到西湖奪錦標

一鼓作氣

我武維揚

延請醫國手

來佐拳術家

翠英聚會來獻好身手

秉筆直書用廣我見聞

天地一演場時勢英雄由我造

雨風大和會神龍活虎撼山來

世界正競爭有志自強好將百鍊金身宏我神州新武化

風雲何變幻壯心未已願拓萬間廣厦造成時勢大英雄

軍樂台

醫務室

新聞記者席

浙江國術游藝大會彙刊　雜載

各界贈聯

剛柔正奇變化莫測

動靜虛實妙悟唯心

　　　　　　　　　　　　張之江贈優勝紀念

強種救國

有勇知方

　　　　　　　　　　　　張之江贈籌備會

尚武練精神爲國民光榮歷史

賽術表游藝是政界獎勵人才

強種強身強國壯猷方展

民族民權民生大道有歸

　　　　　　　　　　　　上海體青會贈游藝大會

猛士如林異人並出

牢籠天地彈壓山河

　　　　　　　　　　　　浙江省民衆教育館贈

英雄舞劍雪花落

壯士揮戈日影迴

杭州市公安局長集文選句贈

傳師承于弓刀劍戟之中藝術具專長媲美屠龍射虎

保國粹在禮樂文章而外精神誇尚武競言軼亞駕歐

兩浙鹽運使公署

臥薪期雪九世恥

學劍當為萬人敵

杭州市市長周象賢贈

拳劈五大洲把帝國主義打得落花流水

腳踢兩半球看中華民國再行耀武揚威

浙江教育廳贈

綜吳山浙水之大觀間氣所鍾龍虎風雲齊變色

萃北勝南強於一室四方來會鳥熊功力展奇才

王廷劍贈

南派北派會通處
自然而然不壞身

李景林主任贈

要將壯氣凌山河
一試健兒好身手

民政廳長朱家驊贈

氣壯湖山兩浙健兒試身手
名揚黨國八方俊彥會風雲

外交部長王正廷贈

盛會集杭垣衞國衞民豈獨湖山生色

江蘇省國術館贈

羣英研武術强身强種堪與日月爭光

南通大學國術團贈

標語類

標語一束

國術是我們先哲特創的技能

國術是發揚我們民族的精神

國術的同志，親愛精神的團結起來

國術的刀劍，是要斬斷一切不平等的條約

國術的槍棍，是要打倒侵略我們的帝國主義

鍛鍊國術，是要增加我們奮鬬的力量

國術的計劃，是要普及全國民衆，使人人均有健康的體魄，以圖自衛衛國

國術唯一的目的，就是用强身强種的法子，來作根本救國的運動

國術的警備，就是預防反革命出現

國術所擁護的，就是全國民衆

國術所保障的，就是全國民衆的生命財產

有健全身體纔能做真正事業

中國人應當研究國術，柔弱的浙江人更應當研究國術

妥强種强國，必須鍛鍊身體

妥維持個人的生活第一要鍛鍊身體

研究國術，是要體力和智力平均的發展

研究國術，是不分性別和年齡的

我們要三民主義而研究國術

國術界的行動要紀律化

要增加民族生力軍，惟有提倡國術

要謀民衆平等的生存，必要精究國術

全國國術家，一致擁護中國國民黨

國術是中國固有的技能

國術界應該抑強扶弱

國術要黨化，要團體化

國術的效用，小則強身，大則強國

國術是被壓迫民族反抗壓迫的工具

國術最後的目的是要雪恥救國

國術家自民衆先驅，要去打倒公敵

國術家應該化除宗派泯滅私圖

我們應當恪遵　總理遺訓人人養成自衛衛國的能力

國術的功用，就是要外抗強權內除國賊

國術游藝大會的宗旨，就是要增進全國民衆的國術化

國術游藝大會，是要測驗全國國術界的成績，謀技能的進展

國術游藝大會的目的，是要發揚中國民族固有的精神

全國民衆，應該一致參加浙江游藝大會

全國民衆，應該從今日起，一律練習國術

國術不拘時間空間都可隨意練習是絕對自由的

國術不問階級性別年齡人人都可練習是一律平等的

國術練習時運氣用力周及全身不偏枯不劇烈是切合生理的

國術精習後到那短兵相接時最後的勝利是可操勞而得的

國術須要全民都練習方可以一致起來打倒帝國主義

吾皖居魯豫之間據江淮之勝其南部雖負文弱書生之名而北部素有淮上健兒之與是以英雄豪傑之

士產於吾皖載於史籍者無代無之蓋亦山水之所鍾民風尚武之表現降至輓近皖人著武功於國者雖

不乏人然皆借鎗彈之力以為已能所謂虎腰猿背身輕如燕步履如飛之士已不一見此豈獨吾皖然哉

想通國亦不數數覯蓋國人之不講求國術也久矣國術卽我國先哲發明之各種武藝練之足以強其體

魄體強則種種強則國亦因之而強漢唐之世武功最著開疆拓土外人不敢正目而視奈何重文輕武

之風氣開而國際地位在今日乃低降至次殖民地可哀也已黨國諸公與念及此爰組織中央國術館於

首都以為之倡當中央國術館成立之日成美欣喜逾常決心以提倡安徽國術為己任厥後因事遊於首

都得見知於中央國術館正館長張公之江猥以輇材令荷安徽國術重任有志竟成欣欣無已遂於民國

十七年五月邀集國術同志籌備安徽國術事宜迄今已歷一年有餘此一年中人事之障礙經濟之壓迫

種種艱險實非局外人所得而知迫至本年秋欣幸黨政諸公加以倡導補助經費而本省省國術館於是

乎成立成美忝列副館長名義主持館務汲深練短深慮弗勝然恐有負本省黨政諸公之期望祇得竭其

棉薄努力以赴其他非所計也茲者沈閎岑寂之八皖已為國術空氣所震盪在本館已招生教授造就師

資派員宣傳懍夫已立在外縣成立國術館者已有南陵阜陽蕪湖三處而正在籌備中者更屬不少是今

日之安徽國術正如雨後春筍之挺出各學校知國術之重要亦多列國術於課程此安徽國術最近趨勢

之一斑其亦黨公提倡之力歟成美不才努力奮鬥不敢後人總期十年八年之後使安徽全省省民

均國術化而恢復安徽從前歷史上之聲譽此則成美之所願望也

一〇

小八卦拳序

吳心穀

十八年十月浙江開國術游藝大會予參觀其間獲交王君止蕭王君浙之武術家亦文學士也暇以所著小八卦拳見示斯拳得太極之靜而含剛勁之氣得八卦之意而其爻變之用氣力兼重剛柔相濟誠南拳之上乘也王君英爽之氣撲人眉宇望而知爲有道之士書中所述用法層次非非變化因心協勁靜之機宜參陰陽之功用此小八卦拳之所由名歟苟尋繹其奧義用志不懈由此而強種強國其效可翹足待也抑吾思之同一國術有因性別年齡之差異而感不便者小八卦拳則不然極夫婦之恩可以與知與能技也而進於道矣昔張三峯之太極惟浙人得其衣缽小八卦之動作得其神似舊譜太極拳本有八卦之名稱小八卦其殆胚胎於太極也歟

浙江省國術館爲游藝大會啟事

一、本省召集國術游藝大會之主旨

浙省當局鑑於國人身體之日趨衰弱深恐長此以往吾黃炎之苗裔不特無以爭雄抑且難以自立計惟有提倡國術以爲強種強國之基內以振神州大國之雄風即外以洗東亞病夫之奇恥況國術之鼓益於國計民生者良非淺鮮吾國人對於此舉其有不贊助之或反從而中傷之者是直叔賢金無心肝已耳

一、此次發行參觀券之苦衷及效用

浙江國術游藝大會彙刊　雜藝

二

381

吾浙財政之竭蹶盡人皆知國術既亟需提倡無米又何以為炊於是省府提出二百二十三次政務

會議通過發行此項參觀券以資挹注且券號參觀取費不過門券之代價原國術比試本為引起民

衆之觀感起見今有鄉人焉欲其斥資購券而來會必廢然止若持不中獎之參觀券而來會則憮然

若從是紛愈多觀者愈衆屆時大會開幕其有不連袂偕來萬人空巷者哉既以完成盛舉亦以喚起

民衆一舉兩得計無便於此矣

一、籌備會之組織及內容

國術名流不屑自衒非有聲譽卓著者登高而呼疇肯響應浙省當局以茲事體大驟召匪易用是屯

請李芳岑先生來浙主持而以孫祿堂褚民誼兩先生副之孫氏褚氏其武術之精深固已婦孺咸知

而李氏尤拳創名家海內國術同志非其故交卽其舊屬拔茅連茹君子則吉至於籌備會者祇不過

籌商招持計劃場所而已初無若何之組織若何之開支李氏總持一切而欲其鉅細躬親長袖短舞

亦太不恕客歲李氏曾任革命軍北伐重任成功身退不稍勾留其人之雅潔可想當局既不能以瑣

屑相煩李氏亦雅不欲以俗務自擾况此次在寓函電紛馳招徠同志近日各省市電復比試人員均

在途中其經李氏私人招致者尤不在少數比試台圖標又親自披閱限期竣工價格亦極低廉因之

籌備事宜大端就緒深恐外間不明真相以致信口雌黃惑人觀聽市有虎而曾參殺人此則本館所

不能已於言者也

爲商改大會名稱復李定芳書

遞覆者頃接函示敬會名稱應將游藝二字改爲運動二字並續述國術源流既詳且盡敬會同人展讀之餘莫名欽佩但敬省發起國術游藝大會原爲擴大國術運動引起全民衆注意起見定名之始原有運動字樣嗣經多數人之研究和幾度之商權僉以國術運動命名非不順當而現代趨勢運動會之名稱似爲體育家所專用若竟以運動標名易滋誤會且敬省政府同時已有全國運動大會之發起定明年四月一日開幕而中央國術館已誤敬會爲全國運動大會函電問訊藉非另訂名稱何以顯示區別當時有欲以比試名者查比試僅國術中片面之詞且又涉及國考範圍深恐海內國術名流認敬會爲輕視而不屑與會輒轉思維計惟有游藝二字較爲籠統內分表演和比試兩種以符實際考游藝見於魯論六藝中之射御亦舍有武術在內形上形下初無軒輕台端熱誠高誼明白指示敬會敢不遵從惟是籌備且竣會期伊邇函電紛馳報紙喧騰驟欲變更名稱其勢難以反汗既承明教特將敬會定名經過情由函復查照順頌

時祉

浙江國術游藝大會彙刊　雜纂

附來書

逕啓者近閱報載貴會籌備就緒定於本月十五日開始比試諸公之熱心及籌備之敏捷誠可敬且佩蓋本年無國術考形成冷淡而有貴會之繼起國術聲浪又爲之一振將來國術前途之昌明未始非貴會提倡之功維用國術游藝大會名稱游藝二字實不敢贊同游藝者優游於藝術之謂也似乎

視國術徒尚美觀運動功效全般抹煞查中央提倡國術之本意全爲發展我國固有之體育維持國人之健康實現　總理說的「無論個人或團體或國家皆要有自衛的能力」即以國術本身論亦係一種武術蓋武術爲我國最普及之國民運動我國素無衛生與體育之學而能使種族綿延至今者皆武術之功也故尊之曰國術並非藝術之謂也再考國術之起源大多謂起於達摩祖師用以訓練僧人之身體以國術之動作觀之決不是起於達摩蓋國術中之躲閃踢打摔拿跑跳擲擊皆係復演原始人類之動作其起源應在自有人類始由此觀之國術乃兼有自然運動在運動界中應佔優勝地位若列入藝術其功效微乎其微矣鄙意對於賞會名稱應將游藝二字改爲運動二字顧其名得符其實且不失國術之本旨與賞會及中央提倡之原意所見區區是否有當尚望高明察之此致浙江國術游藝大會籌備委員諸公鈞鑒

國術摘錦比賽之新發明（摘錄新聞報）

程行之

國術爲強身衛國之術東西洋各國無不加意提倡去歲秋我國政府亦鑒於人民身體日見衰弱提倡國術創設中央國術館於首都舉行全國國術考試選拔真材一時名家畢集各獻身手結果依表演之成績而定獎勵之高下上海特別市第一公共體育場國術部主任劉德生君亦曾被聘爲國考評判員張之江氏極贊賞之近更延之爲中央國術館參事劉君對於國術素有根柢任體育場職近十載混人就之而演督國術者幾千人最近劉君發明摘錦比賽經歷次試行咸稱完善蓋此術於上中下三部咸宜徒手及器

械皆備在學校及團體運動可作遊戲觀可作比賽用可以分組可以合對均無不宜誠爲運動界樹穩健

比賽之基開國術未有之新紀元不可以無記因將比賽辦法錄誌於後

（一）本比賽術分爲二人四人六人三種二人比賽佔地位闊二丈五尺四人比賽佔地位闊三丈

長三丈五尺六人比賽佔地位闊四丈長四丈五尺

（二）比賽地位爲長方形式正中劃一界綫比賽時站立離界綫一丈之十字線處與賽者站定後即當行

互相拱手禮

（三）本比賽每人需腰帶一條旗十面旗樣長方形計長一尺闊七寸足上旗長五寸闊三寸左右肩夾及

背心三處之旗式大小爲足上旗之半胸前及左右三面背部左右各一面左右肩夾各一面背心一面其

左右足脛上各一面胸前及左右背部之旗插入腰帶內其上端插進之角拖出一寸不得過長其部

位面胸前及左右齊肩背部左右齊肩耳足上旗插在脛部帶內不拖出左右肩尖及背心用捺鈕捺上

（說明）左右肩尖及背心之旗所以必要者因左右手亦須向肩邊運動否則運動者該部分不加註

意且兩肩最爲有力處故旗亦特小所以使其注意也背心旗亦然但足上旗得雙方同意時可不用

（四）比賽者指甲應預先修齊並不准身帶堅硬物品不得穿皮鞋比賽前須受評判員檢查

（五）比賽者程度須相等偷無意遇傷不得互生惡感如有意毆人取消其預賽權另擇一人加入如有人

不願比賽時得臨時退出

(六)六人比賽兩隊中一人上身旗已完時當令對方擇旗最少者一人退出

(說明)如甲組中一人上身旗已完乙組中二人一人足上有一旗則甲組少旗人上身補旗二面自左至

右依次插上(即足上二面補上身二面)足上有二面者有四面對方上身有二面者則補三

面足上有三面對方上身有四面時則補一面(左右肩尖及背心小旗不在內)湊成五面因技能高上故

也左右肩尖及背心上小旗如任何人摘去時將本組退出人之旗補上退出人所餘小旗應補左右臂中

部外面背心上則置原旗上面五寸之處但該三處須預先裝置鈕扣

(七)如兩隊中一人上身旗已完時對方擇旗少數者一人退出不論上下如足上旗已成上身旗完全者

得一分待全組比賽完成時該二人仍繼續比賽至第二對照第一對退出旗交本組人上身旗照前安置

足上旗插足背至第三對則賽至一人旗完為止

(八)如第三對決賽完時有旗之一人得與第一對退出人繼續比賽完時再比至最終時決定全隊勝負

(九)四人比賽照六人例

(十)比賽時間詳評判規則第七條

(十一)旗一奪得應即隨時舉手並即交與評判員評判員連忙吹笛比賽者聞聲即停止比賽在界線

內徐徐行動一聞吹笛即歸原位立定聞笛一聲旗一閃預備聞笛二聲旗一閃開始比賽

(十二)比賽時不准拳打脚踢其他國術方法均得使用競賽倘與賽者被撲在地時對方面人乎不准觸

頭及腰部口亦不准嚙祇准用咬脚法運動如犯即停止其比賽

（十三）比賽者不准跨過界線偷一足踏在線外監察員隨時吹笛閃旗作負一分凡勝負一次如第十一條例作調和運動一次徙新預備開始再比偷二足均在綫外罰扣二分

（十四）比賽時一仆地時受敵人半臥線上者罰一分線外者罰二分攻敵人手勢衝出線外者一手罰二分兩手罰四分

（十五）比賽者一人仆地時第三者不得壓上違者罰四分凡罰分不收旗

（十六）比賽員聞笛比賽第一人摘得之旗作二分第二人作一分第三人作半分凡犯規所得之旗一致插在胸前

（十七）在比賽時因陽光或風聲之障碍運動者以旗色之階級定各組之位置如旗色階級高者排在上首低者排在下首至第二次比賽輪流更易方向

新式的打擂台（錄新聞報）

我們在小時候讀小說或是觀舊式武台劇，看到顯本領打擂台，總覺得眉飛色舞，十分有與；恨不得目前也有這種實地表演的頑藝，使大家可一飽眼福！如今浙江的國術比賽，可說是新式打擂台；祇可惜吾人爲職務所羈，除了報紙記載以外，不能親自前去看上一看；可是感想所及，對於主其事者，倒也有幾句話貢獻！提倡國術，當然是很重要的一件事；因提倡國術，而舉行

比賽，以振起國民的尚武精神鼓勵國術界的進步，又當然是很好的一種辦法；不過據我個人的

意見，覺得一方面利用比賽，而引起大衆的競爭心，一方面却又須防制因競爭之心過切而發生

嫉忌。就國術的本身論，非競爭不能孟晉；但萬一流於嫉忌，却非獨不能助長進步，轉要橫生

阻礙了！

中國的劍術拳術，以及各種武術，所以不能充分的發揚，所以不能普徧的流傳，其原因非

止一端，而各分黨派，互相嫉忌，互相鬥爭；實在是摧折人才，妨礙進步的一大弊病。如今旣

要提倡國術，第一須將這種弊病，根本剷除，使全中華的國術家，一致合作，同謀進展，國術

前途，縱可以有絕大的希望哩！（目前之我，與小時候專想看打擂台的心理，又大不相同了，

我以爲擂台是可打的；但須專爲藝術上正當的比試，不必打得頭破血出，更不可拚個你死我活

。

送參加國術比試諸君行（錄民國日報）　　　　衡于

浙江國術比試大會於二十一日開始比試參加比試者數百千人經過一星期之猛烈競爭已於昨日決

得最後之勝負今日舉行給獎儀式後大會即可閉幕記者對國術比試前已爲文論之現各方參與比試

諸君已紛紛整裝歸里願更述所懷聊當臨歧珍重之辭焉

昨日再最後決試之結果最優勝之前三人爲王子慶朱國祿章殿卿三君三君俱河北產北方之強

固有足多者而三君更能懷慨好義磊落有古俠士風當昨日比試完畢名次評定時三君當場宣稱謂此

次加入比試純為提倡國術絕非貪圖名利大會獎金願與共同比試之二十六人共之云云二十世紀之

世界一黃金之世界人惟黃金是尚不知其他所謂道義之行除死已數百年之書凝外恐已無有能

解之者而今日冠蓋中人通體銅臭其氣尤不可嚮邇若三君者見義而忘利不其難能而可貴乎晉太史

公謂「燕趙多慷慨悲歌之士」吾於三君見之矣

　　次之昨日會場中有人言國術比試大會為浙省所發起浙省參加人數亦較別省為多然比試結果

浙省比試員之名列前第者殆無一人是誠浙省國術界之羞愚謂此實不通之論領域之見為古代封建

制度之餘孽何待不能打破浙方比試員之失敗平心而言當諉其過於本省之地理與歷史本省山水清

幽號稱東南文弱之邦省民先天之體質既受地理之影響而不其堅實後天之鍛鍊復以歷史之薰陶而

無宏偉之造就此皆失敗之根由非戰之罪也且一次失敗正可得以教訓來日方長更決雌雄之期會當

不遠突飛猛進惟在有心人之努力耳

　　記者於此尚有一附帶之期望即國人如能於提倡國術外進一步為西式鎗枝之射擊之講求則意

義當更重大上海中國商團嘗有此種訓練其意至可傚傚國難亟矣康健之體魄固為國人必備之條件

而武裝自衛尤為當前之急務吾同胞有不甘為亡國之民而願挺身「執干戈以衛社稷」者乎其先為

武裝之準備也可

浙江國術軼聞（錄民國日報）

浙江國術比試大會在杭開會兩星期熱鬧情形可稱盛極一時記者以職司新聞記載半月來與諸國術名家接談機會頗多茲將自各方得來之瑣聞軼話擇要摘錄如下

一、劉百川安徽六安人為蔣總司令之侍從教官國術比試大會中劉任評判委員排難解紛盡力獨多每次表演劉均參加大會各項武藝無不精到其哨子九節鞭尤為人所稱道據知劉者云劉尚有一絕技名曰千斤鐵板橋其表演之法係以身體仰臥於分開設置之二橙上手足各搭一端腰背懸空由另一人握石質巨錘向腹部下擊錘碎而腹部毫無損傷劉嘗於上海表演此技觀者無不驚賞浙省振災會不久舉行游藝大會聞屆時將請劉登台獻一好身手劉今年五十九歲精神飽滿兩目炯炯有光望之如四十許人大江南北多呼之為千斤劉

二、杜心吾為北方國術界之老前輩國術比試大會中杜表演鬼頭手以足尖直立繞場三匝行走如飛觀衆幾疑為七俠五義中人杜於亡清末季曾中乙榜以好為俠義之行嘗夜入紳富家窺財物贈之貧窶者以是北方豪傑之士多推重之據劉百川言杜嘗於通衢運用工力將首級前後倒置見者奔避駭怪其技之神妙有如此者

三、在比試大會中以初試失敗一怒而去之劉高陞為湖南北之老英雄此次來浙參加比試未嘗作第二人想不料一經交手即被打倒遂絕裾而去其弟子岳俠習自然門比試結果名列十二技亦不弱其子

鴻喜年纔數歲登場表演亦英雄有父風按劉初試對手爲此番第一名之王子慶無怪其不敵也

四、胡鳳山與馬承智均爲孫祿堂入室弟子孫曾三次打敗日人門下果無虛士云

賀天健

技擊回憶錄（錄申報）

技擊即今所謂國技也有黃河長江珠汇各流域之派別而武當諸派則屬於內功不系屬爲黃河流域派以少林爲宗俗所謂北拳者是也長拳闊步長於聘馳衝突長江流域派或謂以太祖爲宗寶則太祖僅其中一支俗所謂南拳者是也短手仄步善於守禦珠江流域則視長江且拘謹爲余幼時頗好武初習南拳未得入其門繼喜北拳之縱橫捭闔乃棄而學北拳亦未能深窺其奧復喜器械美觀乃更棄而學器械然學不久亦此爲良以其時學校中方取尚於西式體操也由是乃與技擊之道遂疎遠至今且十七八年矣觀於今日之能如此興發不禁自責己之無狀也

南拳最盛之地相傳爲江陰自小茅山一帶鄉民於農隙皆延教師教練雖四五歲小兒皆與爲技擊之外有馬鞍石沙袋以練椎擊之拳法以馬鞍式青石一塊約三四十斤至六七十斤首尾繫繩四條懸於椏上下置一几几面釘毛竹片二根而石適置其上練椎擊時人踏麒麟步於其前肩平舉正即發拳椎石始練者力不能動石而拳破爲欲得功既得而拳背之稜骨亦平矣沙袋則有二用一例於馬鞍石一則以爲一以擊來之練習法懸四五袋於一室身置其中即以所習之拳術應用之如能擊十餘袋而不爲窘技乃精矣更有以練搏擊者曰竹形曰木手竹形者以竹爲人形練者視之爲敵

封施其所習之技為木手則以重量百餘斤之木根置四足上植一木杆杆之中橫出一似手形之短木練之者手足俱發技神者發一腿能起該器於空際習此者四肢頭背胸臀皆能有功既能擊人又能受人擊江南之能得南拳名者實皆有以上數利器之練功而為技擊之助也故其人皆精悍無比北拳則以吐納打坐為內助如易筋經及所謂柔術者功成則視被為尤勝焉蓋竹形木手等仍為外功也然南拳中習易筋經者亦未必無有惟北拳中習竹形木手者在昔甚少現在不知如何

無錫之北鄉芙蓉山其上有僧人名桑園人皆稱之謂桑園師余十二三歲時常聞其名余所延之南拳教師為顧芹生先生顧師自稱曾習技於桑園桑園擅大聖拳即孫悟空拳之別名亦俗所謂猴拳也桑園師能於一方桌上演大聖拳一百八十餘擊聞其拳善變爾時已失其傳久矣惟師倘能此桑園師之名即由此得之師初尚授徒後習內功易筋經乃深居不出芙蓉山鄉民每至春二三月必舉行迎神賽會其時必有約期拳鬥之事勝敗沿積浸假而為仇敵之爭矣倘任何一會如邀迎園師在內彼一會之人必中怯其威武如此聞桑園師旋遭失明之殃於會期乃不與焉顧師功未衰時亦曾以一身擊東門菜黃子數十人得名榮黃子名之由來以邑之東門居民皆以種菜為業頗好拳術而人皆黃面一遇拳鬥凶勇無比人故以是稱之後顧師沈溺於煙酒術乃疎矣余僅從師學一年拳腿未能入殼亦余之無狀也

十年前邑之市頭鎮有鐵橛其人者以善受人聲人因以鐵橛比之其人氣顏盛一日西漳人將欲縛之而滅其威鐵橛率為其中名黑炭者制之正窘極而街南忽來一行人見之不平欲為排解而不可得即出一

暗拳擊黑炭腰際有人見其拳未著黑炭廚即收黑炭事後語人亦覺惟有冷氣衝腰不知有人擊也然未

滿一年黑炭即嘔血死其人當時出拳後即掉首北去或曰江陰人形容甚瘦知之者曰此即內功也

夜訪劍師李景林記事（鐵民聲日報）

雙橋

全國國術比賽定於十一月十日在杭州舉行浙江省國術館為號召海內名家特教請中央國術館

副館長李景林氏來杭主任籌備比試事宜記者向來關心國術益慕李氏劍術特往訪問記述當時情況

談話如下

正當夜景初展，繁星滿天的時候，我就驅車直達古錢塘門外湖濱的一個小小的莊子——友

棠別墅——便是名震海內的國術大家李劍師住的客館，侍者通名入內，轉身便引我到室中這就

是劍師的臥室；只有一几一榻，几上橫置著一柄光芒耀眼的長劍；此外四壁蕭然，一無長物，

正類仗劍雲游的羽士，誰復知其為龍拿虎擲，逐鹿中原的李景林將軍呢！

當我入室時，劍師正在教授他隨來的兩個門徒，那個姓董的身壯力強，能舉四五百斤的石

鼓；可是師與踤面對曳師提之如孩童，想見他膂力之大。見我入即起迎曰：你瞧見這個玩意兒

嗎？這是學拳術的基本工夫，他有一個長大的身軀，漆黑的眼睛，從他紅黃面光潤的顏色和青

年似的神氣看來，說不上是四五十歲的人，說他是個武人，他卻表現了和藹可親的心情，蘊藏

著嫺熟的韜略雄健的書法；他說話時，完全北音，很閒散；他似深覺脫去軍事以後的恬淡生活

浙江國術游藝大會彙刊　雜載

二三

的安心，接着他便報告他幼年雖習文即喜武術，好弄拳腳，如賽跳踢等等後遇一道士，始受太極劍法，實國技之最精深者；惟從前國術家習氣，往往不肯盡量教授，年湮代遠，誠恐失傳；他極願將自己所學傳人決不自秘。在日本武術家多由國家予以俸給，予乃自修自練，只為強種保國起見，努力提倡到處傳授，絕無權利思想；是以情願放棄軍權，超出政局，欣然為之。至此次全國比試，係為徵求海內隱逸的奇人異才，並以喚起民眾國術思想；且日本選手來華，欲與我國爭一高下，尤關國光，應國術館正副館長敦促，義不容辭，特來浙籌備；，除住食供給外，絕不支取俸金等等；所有此次同來諸君，因時局關係，恐各地名手，觀望不來；均分別派往各地教促；至籌備事宜，除建築比試台，已選圖樣，著手建築；此外不過預備觀榮坐位，及各國與會各省選手之招待，非如博覽會，內容繁忙；予雖忝居主任，一切經費開支等，概未預聞，實際上不過來貴省幫忙之一客人而已吾人為國術，為民族起見，願竭全力為之，以貢獻國人，以至世界，庶不負我師傳授之意；外界不明，多有誤傳，尚望本地新聞記者，共同提倡解釋，此非個人之事業，乃民族的歷史的深奧的可以謳歌的稀有之盛舉！且此次各地應者，必有奇才異能有可觀者為吾人難逢之機會，亦貴省難得之盛會幸互助成之！

縱談移時乃執劍起立，略一小試，但是神若游龍，翩若驚鴻，進退疾徐，上下飛舞，燈影劍光，目為之迷，令人不覺感想說部上劍俠傳奇之非虛搆；他並且從懷中出示短劍一對長約二

二四

三寸，古色盎然，相傳係清代大俠甘鳳池之物，轉輾流傳。有人獻於李氏，亦稀有之物，時已

落月參橫，記者乃告辭歸，洗筆記之

談談國術比試（錄新聞報）

獨鶴

這一次浙江國術館，開了一個國術比試大會，聽說很熱鬧！上海跑去看的人也很多；這種

打擂台的頑藝兒，給人將他埋在重文輕武的石碑下面，已經好多年沒有知道了！如今到好像新

出土的古物寶器似的，給人家來欣賞讚歎，這也是值得我們感慨的一件事！

有人說：中國人自古以來，就是犯了文弱的毛病；其實這句話是根本錯誤！我們知道，在

一般民間文學裏，可以找見了當時的風俗人情；而且可以拿來測驗現代人的心理。施耐庵的水

滸，受人歡迎，不見得在曹雪芹紅樓之下，這就是一點證據；又在許多不相干的才子佳人，落

難團圓的說部裏，時時要穿插着打擂台鬧武場的故事，就說是到了現在這種浮雁的風俗之下罷

，也還有一般書坊店裏老板，仍舊肯化整千銀子來收買武俠小說，這就是中國的國民性並不文

弱的實證！不過因給人家活埋在這其重無比的石碑之下，雖然有時透露出一點痕跡出來，可是

那些在書本子底下舒服慣了的人們，那裏會注意到此呢！？

說句滑稽話罷！中國人的毛病，並不是文弱，實在可以說是文化！此話怎講？因為他們在

從前的專制時代，受慣了文的策略和文的引誘，所以才軟化下來，並不是生來文弱的！現在既

然有人來掘開石碑，掘起古物寶器，奉勸國人，就應大家努力來吃口武化的強身劑，趕緊開始

那復活的工作罷!!

從國術說到國粹 (錄滬報)

陳孫軒

「國術」這個名辭是包括技擊拳勇而言；技擊拳勇原不一定稱做國術；古來也有稱做「武術」的

稱做「國技」的，名稱很不統一；自中央國術館採用國術二字為名，用它代表一切技擊拳勇，

才引起國人的注意。後來各省區市的分館，相繼成立，這個名詞便和社會日見親稔，知者漸多

；到了現在，它的勢力愈加擴張；凡是稍具常識的人，都知道它的內容，在茫茫辭海中，已佔

着相當的地位了──可是國家的「國」字，從來不能輕用，因為一切事物，必須為我國所特有而

非仿效他人的，方得稱為國(如國樂國幣之類)。至於術字的解釋，係指技術而言；凡是一種技

術，必有他獨到的長處，於人類身體精神知識各方面，有所裨補，才能有存在和流傳的價值；

那末我國的技擊拳勇，配不配稱做術？更配不配稱做國術？這是很值得研究的一個問題。孔子

曾說過：「必也正名乎」又說：「名不正則言不順」；假使掛着一塊很好的招牌，實際了無所得，

這不但為有識者所嗤笑，就是妄竊名義，也未免無趣呀！

嘗考我國拳術的起端，實始於角力；相傳此法創於蚩尤氏，述異記說得很詳；證以史記所

載：「銅頭鐵額」的話說，則其言不為無因，蓋上古時代，人類以力自衞，又以力競存；藉角力

以習武，藉肉搏以定勝負，實爲人類自然的動作。其後方法漸精便由不規則的而進於規則的，於是有拳術發明。按管子小匡篇「於子之鄉，有拳勇股肱之力，筋骨秀出於衆者，有則以告。」當時亦無不注意。所可見春秋時代，國家已注重拳術；此外如挾輈超乘踰溝懸布礫石諸勇，聚在咸陽銷毀以尚武精神，這時最稱發達。自秦始皇統一六國墮名城，殺豪俊，收天下兵器，國術便受重大的打擊；此後歷代帝王，多半承襲秦代的方策，以重文輕武爲得計，人民便一天柔弱一天，馴至有今日病夫的現象；所以近人蔣志由曾說過：「中國自秦漢以來日流文弱；簑纓之族，咕嚅之士，或至終身袖手雍容，無一用力之時，以此遺傳，成爲天性；非特其體骨柔也，其志氣亦脆薄而不武，委靡而不剛。」這話很爲確切。

幸而政府雖這樣摧殘，民間仍流傳不絕；且自五代以後，拳術一項，漸有統系可言；外家則盛於少林，內家則傳自張三峯，三峯的方法，自外家推衍而出，其相異之處，則外家略偏於攻，內家略偏於守，然皆各有專長。金元明清各代，拳術頗爲進步；並且角力擊劍及刀鎗棍棒等法，各代亦不乏傳人；不過自西洋的鎗炮發明，武器的學者日少，就是拳術一項，社會不其重視，只有學校方面，稍習體育，大多數的人民都視此事爲無足輕重，即有徑事練習的人，也是勦襲西洋運動方法；而於千百年來適合我國國民性的固有的技能，竟任其湮沒不彰，實在令人痛惜！

須知國術的外形，雖略似現代流行的健身運動；但其目的卻與普通健身運動不同，因爲運動家的目的在於健康，故其運動無論爲局部的，全身的，捨健康外無他效，不善練的且能致病。至於國術的練習，其目的在於制敵，故一舉一動，皆以攻擊及防禦爲事，健康不過爲其中收穫中應得之果實，較諸今日所流行的一切運動，不使效率超越，且毫無流弊之可言；至內家一派，專主內勁，專主防禦，尤合東方人愛和平的本色；並深符我國歷聖相傳的中庸之道，尊之爲術，尊之爲國術，實在是毫無愧怍呀！

但是有人對我講：「我國固有的學術，往往被人稱做國粹，那麼現在國術，能不列入國粹呢？」這話我卻不能回答，因爲我國國術，固然有獨到的長處；，但是流派混雜，倘不免有可疑之點！」，我們現在一方面提倡它，而在他一方面卻要仔細的研究和改良，使它一切舉動悉合於生理心理各條件，逐漸成爲科學化；，到那時候，不但爲我國的國粹，或將成爲救世的要術呢

國術大會予吾人之感想

悍　牧

威武雄壯之國術比試大會已於日前閉幕矣吾人之眼目中雖暫時不能再見諸健兒之角逐爭雄然其懷慨豪俠之氣度與夫勇猛謙抑之德讓固足令吾人深印腦海歷十百千載而不能忘也吾浙素以文化著稱今復得此武藝點綴留傳輝映將使湖山益增其色凡我浙人莫不引有榮幸焉

當國術大會籌備之初既感乏於人才復見困於經濟迺該會正主任李芳宸副會長鄭佐平二氏不

畏艱難慘淡經營歷三閱月之苦心孤詣卒底於成其熱心提倡武術之精神良深可佩及至大會閉幕二

君復嶺日滬會評判苟比試員之小有誤會者得二君之片言無不糾紛立解其令人之推崇有如此者大

會之能得良好成績胥二君之力也

李評判委員長之談話

此次比試告終或有以吾浙健兒未能獲得前選者為憾迂哉此地域之觀念也夫國術大會創設吾

浙彼北方武士不遠千里而來顯其身手是誠吾浙民之榮幸設果舍武藝而言武德則吾浙健兒亦當拱

乎揖讓況彼等之武術固有勝於我者是今日之失敗亦卽吾浙人鍛鍊奮發之時也抑尤有言者方今國

家多難外侮日侵他日遇有對外宣戰之日以我素強之身與彼相搏增我國光藏彼強暴是則同有望於

我南北健兒者此番之比試無非假此機緣以測驗我人之筋骨耳有何畛域之可言

更有故作苟言指此次之比試規例容有未當者殊不知此壯勇之舉事屬創聞一切規條羡由借鑑

有此成績洵屬難能吾知他日舉行第二次比試時必更有完美之藝術以餉吾人寄語同胞其拭目以俟

之可也

一、希望浙省國術同志此後應加以研究及改良　二、全國民衆都應該來練習國術既可減除不良

嗜好又可强身强國種實爲有益無弊　三、大會得第一名之王子慶同志本人每月所得祇三十元

而能將得獎之五千元悉數分贈應試者義勇可風足為全國國術界人格之模範　四、浙省提倡國術

先他省而舉行大會足見張主席暨各省委和全省各界對於國術有極深切之認識和熱烈吾人參加大

會殊覺榮幸萬分也

編日刊後贅語

迪民

這是迪民和同人不能不認為最幸運的事，各位國術家以十幾年或數十年所學練的工夫，和

鍛鍊的身體在這比試場裏，互相比較身手，使沉寂的國術，可以因此而光明昌大！迪民和同人

以工作的關係，每天在場裏，為諸君作勝負的記錄，諸位健兒的名字、都從迪民和同人的腕底

裏，傳播出去！使天下的人，都因此而認識諸君；我們雖僅這幾天的關係，但不能不算是密切

呀！

現在諸君的比試，也已經完成了！我們滿儲着一腔熱烈的情感，和諸君在分別的當兒，再

說幾句罷！

諸君在這次比試的當中，都已經把美德充分的表示出來了！以前有許多人，批評國術界的

錯誤，現在是昭然若揭，使我們不相信他們的話是正確；但是也同時希望諸君再時時刻刻加增

美德，使民衆都一致相信國術家的人格是超然的，那末，國術家的前途地位，就可以提高，國

術前途，才有希望！

還有，雖然這次比試的是勝負；但是工夫是自己的，勝負是客觀的一勝負不能控制工夫，工夫確可以把握勝負；希望勝的諸君，還要以工夫為目的，不要以勝負存芥蒂；勝的人，應該了解天下還有人才，格外用功；負的人要曉得工夫本無窮盡，越加努力，國術前途，縱有進步！

還有一層，諸君研究國術，應該要具一貫的宗旨，無論生活如何艱難困苦，却不要灰心；仍就求藝術的進步，所謂貧賤不能移，富貴不能淫，威武不能屈，才是國術家的真精神！至於國家方面，社會方面，以前沒有顧念到國術家的生活，使你們不能安心專一，以致有許多人才不能發展。我們此後，服務言論家，很有機位替你們鼓吹，幫助，或許有可以安慰你們的一天，完了。再祝

諸君的康健進步

此中人語一

羅掁昌

1.人謂拳術只配粗人學——我謂拳術非心思極縝密者不能學蓋一拳之出一腿之勁規律綦嚴前後左右斜直高低一絲不亂失之絲毫謬以千里苟非用細針密縷之手段練之鮮有不成江湖賣藝者舉術同志其憤旃

2.人謂拳術亦體操之一體操之法甚多奚必專心致志以研究之——我謂體操之法雖多而求其精氣

神三者均能貫澈運動時手眼身步法同時並用者除拳術外余不敢贊一辭二十年來以拳防病以拳却

病之妙用非身詣斯境者其奚能言環顧四周欲言而止者再蓋恐斥余患神經病者衆也

3. 人謂人以食飯爲重要故有民以食爲天之語——我謂練拳實較食飯爲尤重故生平最服膺羅斯福

一言彼謂生平一日不食者有之從未有一日不體操者我謂吾國人專嗜食而不求所以消化之方又何怪病

夫徧全國而賣藥廣告幾占各報篇幅之太半耶余少多病致不起者屢卒以練拳而恢復其食飯機關

故視拳較食飯爲重而飯量又藉拳而遞增世不乏食不甘味者爲亦移易其輕彼重此之心而保持其天

賦之真趣乎

4. 人謂練拳太辛苦並過劇烈——我謂練拳雖苦一經換氣之後（練拳一月以內四肢酸楚名爲換氣

）則覺身輕如燕矯健無倫久之則鎮日如牛馬走亦弗減其身心愉快辛苦云乎哉至謂劇烈則更無當

蓋習之者初時不善用力則充其量亦不過耗其固有之氣力之半而已以此而云劇烈則非盡其力不

飽之勞働界早無噍類矣冰天雪窖中之歐美戰士將不戰而自斃矣生理逼人恆置之死地而後生其結

果每超出尋常之外吾人其毋自餒也

5. 人謂習拳者必好動而喜鬧事致爲德性之玷——我謂練拳只恐謨投劣師耳否則無有鬧事者不觀

精武體育會二十年來之成績乎既以體育爲宗旨其好動也只當優游其身心耳庸何傷抑有進者每日

練拳之發汗排洩不帝濾淸其渾身之血液血液既淸身心恬靜則德性潛滋矣

6.人謂不體操亦可求生活故人無體操之必要——我謂人無體操則乏活潑進取之精神故世界最強盛之國無不注重體操吾國衰弱如此而民族又萎靡如彼長此以往將欲居三等國之列亦不可得書竟為之擲筆三嘆

7.人謂老年及稚年人均不宜練拳否則必受其害——我謂老年及稚年人練拳比壯年者尤為重要因老年人筋骨日就疲憊苟非勤加鍛鍊則脂肪日長者有之肌肉漸削者亦有之不觀老拳術家乎鶴髮童顏精神飽滿而耐苦習勞更有甚於青年萬萬者至稚年適當發育之際藉鍛鍊以暢其生機利且無藝害

云何哉

8.人謂練拳人肢體粗壯不能另習他種美術技能故拳術不適合各界人士——我謂拳術為滌蕩體內污濁之絕技且為清腦濾血之利品擅此者無往不適有學必精歷觀各校學生成績精於拳者非但各科分數超越庸流且德性之流露亦出眾超凡有非他人所可比擬者此殆生理之趨勢使然非為揉造作者之取快於一時也

9.人謂練拳術者終難免有藉技欺人之弊故不如練各種普通體操——我謂稍曉拳術門徑當知拳為自防之技遇敵必弗肯先事動手反是者必為一知半解之門外漢無疑此拳術入門所以實有恆心藉以剗除其浮躁之積習而養成其沉毅之美德也

10.人謂練拳四肢運用一如普通操何必積極提倡拳術——我謂此種外行話只可向門外漢道不足為

識者言也試詢略得斯術之益者拳術之好處何在彼必答曰其好處在氣力之出發有收　即技術語之
所謂定點練拳一生只爭此定點便足以償鍛練之辛苦而有餘然此語亦只可謂識者道是習普通操者
言雖曉音瘖口終莫可使之領會也至運動之妙用肢骸並作氣力兼施猶裨益中之徵末者耳

此中人語二

迪民

欲使三民主義實現須先求民族之強健欲使民族之強健首當提倡國術
初學三年自以為天下無敵猶平仄未分而自稱詩人者同屬妄人
滿招損謙受益聖賢之訓豈僅文人當如是哉因比試而來當分勝負以去否則既非政府提倡之心亦背
國術無止境惟在真功夫鐵椎磨綉花針此國術家之座右銘也
勝而不驕益自勉勵敗而知恥舍短取長皆為國術家應用之態度
學劍本非難事至神化之境地則難習武藝固屬易事求武德之完備則難
千里而來之旨
此日脚往拳來之比試卽為將來衝鋒陷陣之基礎最後之國際舞台上徵國術普及之國家無立足餘地

劍光雋語

陳恆園

俠士之愛其寶劍較新婚夫婦之愛情尤為熱烈
兒女情愛不專一不濃厚者必非真正愛國之士

情場失敗者每成消極態度之懦夫國術比試比敗者當為積極奮鬥之男兒

劍光所至非賣國佞人之頭顱即情場蟊賊之頸血

真正之國術家必將絕藝傳人並公開以資研究

國術比試的目的在提倡武術喚醒國魂勝固足榮敗又何辱

刀光劍影之國術比試

願普天下青年男女以戀愛自由社交公開之熱忱與毅力共同研究國術

與多情眷屬同來參觀國術比試其樂滾勝於蜜月旅行青年男女如盡能以國術為解決嫁娶之先決問

題者則二十年之後中華必為世界第一最強國家

於花間絮語月下談情之際各題一套武藝此是何等景象

國術家為真正之愛國志士我於其屏息煙酒愛穿國貨綢布等處見之

對黨國則忠對朋友則義於愛情則篤於所學則勤此為造成國術之基礎

以國術書籍贈其所愛者為多情人

嫁金龜婿不如嫁武漢

娶千嬌百美之女子不如娶銅筋鐵骨之女英雄

詩詞類

國術歌

昔人尚德不尚力世教文明大啓迪潮流日出而愈新戰禍於今爲更烈列强視若塵眯强者偏凌弱者
劣古有拔山扛鼎之英雄到今稱之名勿減君不見夫太極拳少林派門戶宗派分流傳支那黃種數千年
風氣柔强積相沿南方强與北方强紛紛角逐而爭先當今德育智育兼體育青年子弟並收藏張我國勢
伸民權練氣練神夫第學勇敢二字古今崇不有倡者誰之闖吁嗟乎國勢積弱日凌夷安得相相烈烈多
健兒衞我干城作杜石河山牟壁賴支持四夫之勇非爲勇徒手相搏何足奇願吾國一般志士精神淬厲
毋委雁提倡藝術從茲始拔劍斫地再見之風雲咤叱天變色易我漢幟青天白日旗

三六

羅大梅

題浙江國術游藝大會彙刊

張志純

中華武術超寰宇歷代萬邦爭媚嫵乃自專制魘王起醉心重文不重武武不講兮種不强種不强兮招外
侮東方病夫笑聲來列强欺弱如狼虎何幸國民政府立國術重與有所主吾浙地靈人傑出設備培材不
辭苦提倡比試廣官傳四方英俊一堂聚武當少林內外功生龍活虎翩躚舞萬人空巷競參觀觀掌聲聲
如擂鼓先知先覺其公心精明評判定勝負錦標第一屬王郎仗義輕財武德樹　比武第一名王君子陵所得獎金
武術既精武德優尙武英雄應步矩四百兆民本同胞敢將派別分門戶自强不息鍛鍊功那怕槍烟與彈　五千元悉數分贈比武諸同志
爾從此華夏爭雄風南北健兒共夾輔我雖髦矣無能爲此刊當如拳術譜

己巳冬參觀國術比試有感

吳劍飛

俠骨崚嶒中原執戈夫頻驚兵壓境坐視賊穿窬數典全忘祖趙時強自奴新亭空漑淚鄰邑盡摧符報

國憂狂買濟時賢老蘇聞雞晨起舞失麈夜高呼共具成城志翠將頹廈扶高台臨脁踵壯士聚名都勾卒

新師越平將舊鋒吳及鋒刀影瘦出匣劍光黯絕藝能扛鼎奇功擅擲塗遺珠搜大澤錚鐵冶洪鐘眼底無

餘子人前見故吾術雖分派別志不在贏輸本是風鷹遇何疑月且殊同舟懷李郭奪歸義王朱豈付空千

載歔欷動四隅健身垂正鵠步武學趙兔會見菁莪士齊珍効國軀

國術館成立偶吟

楊國珍

力強相搏是元風剗值競爭世界同欲博生存求自衛須知積健便爲雄證舟華射雖非計扛鼎拔山也可

崇海水竊飛何日定滿腔熱血洒天空

擊求國術館湖濱鍛鍊昂藏七尺身欲掃鯨鯢新孽障先修罷馬奮精神雄冠劍佩摧希聖家國屏藩登異

人血性男兒應衛衛一堂鼓舞萬家春

南方一若北方強解識中和我道彰武當少林無異派英雄菩薩可同堂長歌笑自灑大漠起舞何須問楚

狂擊楫渡江師祖遞相期鼓掖踵皇唐

觀國術比試有感

楊國瑤

頻年世事暵滄桑歸馬放牛杜主張尙德難期逞尙武桓桓如虎盡登場

場傍鳳出門正中原來武庸故王宮雄風凜凜令猶昔有客來時氣若虹

三七

國術比試雜咏

梅花香裏羣雄試劍揮戈術不同更有自由車獻技追風逐電欲飛空

登台角藝盡名流虎步龍驤滿眼收難得英雄用武地可憐案下有埋頭

世界何當天演時勝優劣敗盡人知自強不息稱君子一決雌雄是有思

張拳迎刃我欲遲欲挽狂瀾託健兒致果多材能殺敵奪標便是臥薪時

朱至誠

鐵網珊瑚著意羅富揚國術挽顏波中華自是人材盛方外名姝絕技多

不負千錘百鍊工登台此日顯英雄皆知武德崇謙押洗盡江湖習藝風

睒睒萬目寂無聲趨首齊看榜姓名玉尺量才勞月旦綠殊紅白更分明

銀筆聲中胆氣粗相看勝負決須臾虎頭猿臂多英俊誰說東方有病夫

南崇北派數淵源猛似猱猊健似猿倘武原來能立懦萬人空巷看掄元

行雁立試場前淬水論交笑拍肩攝取英姿人共仰也應勝似畫凌烟

壯士胸懷自可欽相逢難得愛才深試看慷慨分金日何異當年管鮑心

安排寶劍贈羣英得固欣然亦榮從此應無秦士恨好隨黨國作干城

國士吟 （錄浙民日報）

雨翁

國術比賽，於昨日下午開幕，集全國術士於一堂，拳脚交往，大有封神榜上各大天將顯神

三八

通的樣子；自然嘍，其盛況，概可想見。作爲國士吟，以誌此養，並最我國之糾糾桓桓者

稗史爭傳打擂台，談兵紙上看神呆，不圖斯世重逢見，四海英豪，續續來！

有贈（小引）

陳恒闇

浙江此次創開國術比試大會各省市選派名家來浙參加者有三百餘人之多皆屬素負盛名之武

術家數百英俊會聚一場誠盛事也決試結果王子慶君獲第一朱國藻君第二章殿卿君第三君

決試結果後當衆聲明所得獎金由比勝之二十六人平均平派以示提倡國術而來非爲奪獎而來

之旨恢復中華民族固有之義俠特性宜全場掌聲雷動矣即如第五名之胡鳳山君二十名後之高

守武君雖一則決試失敗一則未與決試然輿論儀聲其人與武術也尤以高君之膏日余之此來原

係訪名師求良友取人之長補己之短非爲比試得獎而來也然其藝術之高強已爲一般人所公認

矣故李芳宸將軍於省府給獎之日亦以高氏未與比試爲憾而諄諄勉勵以俟將來之機會云云亦

可見高君真實本領李將軍尚且稱道勿義也率成五章於每聯上句第一字冠以各家姓名及得獎

次序工拙在所不計聊致景仰云耳

（王）郎劍氣貫長虹想見當年燕趙風（子）自成名分貨幣人因慕義備推崇（慶）功筵上恩尤渥比試場

申藝最工（一）念羣公提倡意他年國際顯英雄

（丞）家傳木英豪前代風流尚未銷（國）翥危亡思挽救民强鍛鍊重宿月（麗）當受庭心無怍㥦可捐

時志自高（二）度翠雄重逐鹿覘君功力上雲霄

（章）氏兒郎年最少彬彬有禮且威儀（殿）前角逐如龍虎場後諸談似鶯聲（聯）已聲名傳逕遠君惟退

讓盡欽遲（三）民主義完成日傾國人人武化時

（胡）期一著滿盤輸敗固尋常氣未舒（鳳）不高樓橋冷落鯨如澄淥海銀陵（山）須捋臨知多少玉堦槐

躬勇有餘（五）瓣梅花春迅早勸君酎度歲寒除

（高）亮簡思悠然浙水燕雲路萬千（守）兔驅家殊落寞抛磚引玉僧縛緝（武）能德其方堪士藝到均

深不計年（君）有謡仙親慰勉神龍當在十名前

臨江仙 視游藝大會

王叔美

會合生龍和活虎同來江上爭雄男兒身手顯真功空拳搦韓傀是我舊家風　漫把病夫議我國終當烈

烈轟轟此番游藝是先鋒民魂今喚起待日看飛鴻

步蟾寫贈圖得此試

趙　會

使君好武徵羣彥慰淪落風塵長歎排空虎氣及時騰且休說問空見慣　英姿當發來酣戰奪錦標大寮

稱羨品題聲價重龍門愧煞那斯文看賤

故事類

技藝別流

越中有頭陀肩荷巨鼎望之可五百斤沿市求布施不之與或與之少則置鼎櫃上而要索之人以莫

能舉其鼎多從其請使去也某日過大善橋某肆索額奮主人靳之頭陀遂橫鼎於櫃作金剛之勢目正睨

睨間夥友周某適持帚除垢至見狀奪帚鼎為躍臥街上離檻丈餘觀者哄舌頭陀亦露不安色因居

士技良精期以三年後今日當踵求教益也周稔知約期會面必非尋意因謹志之頭陀歸後刻苦練習技

遂益晉及期周歸請婦以前事並籌防衛婦曰此非大不了事也試為君嘗之已而僧果來詢曰良

人在客辱師遠來姑憩乎言時舉篝下石兒覆而置之續曰鄉居貧假此代椅惟師勿哂嘗已取竹根

一端兩指夾而碎之若將烹茶享客也者頭陀驚其技疑其夫亦必非凡人遂不求遺而去自是絕跡山陰

道上矣周與其婦亦懷技自發未以語人余外王父與為莫逆交故獨知之甚悉事在遜清光緒初年云

我聞如是

一技

余醫齡時略識之無喜聽人談故事鄰有子殊不肖族酉山先生者窮老諸生也不娶無子一日談及鄰子

向余言曰有子如此不如我無家庭之為愈也雖然子即不肖苟有一技之長亦可成名汝嘗聞故事予嘗

為汝詳述之予父前時公車北上道經山東道上盜匪充斥客商往來非緊師護之不能行有某甲者老鏢

師而歇手者也有一子好勇鬩狠鄰里側目某甲不能制為營一室禁錮之室祇一牖通飲食室前為隙地

有垂柳數株距離可六七十步其子既禁錮無所事事則曰取地下碎石以射擊柳葉藥片片碎積二年餘

其母舅適至亦罄師而遠道歸來者也聞甥方禁鋼往視之見榔無完葉大奇詢之得其故曰此亦大佳試

指定片葉令擊之果中爲請於其父攜去作助手自是遇盜至略一揮手必睢其目盜畏之如虎後其舅死

卽代其職如是者數年羣盜斂迹然恨之刺骨一日護貨船行盜偵知之糾衆駕舟尾之行傍晚圍繞之某

坐船中聞盜至從容飲茶畢捻茶碗砕飛擊盜目盜披靡須臾盜盆至砕碗且罄牢爲盜以長篙聚而擲之

然以不肖子而能如此亦奇矣余聞是事距今已五十年記憶力竭未能詳其姓名可惜也

書名：：浙江國術游藝大會彙刊（一九二九）

系列：：心一堂武學‧內功經典叢刊

作者：：心一堂編

責任編輯：：陳劍聰

出版：：心一堂有限公司

通訊地址：：香港九龍旺角彌敦道610號荷李活商業中心十八樓05-06室

深港讀者服務中心‧中國深圳市羅湖區立新路六號羅湖商業大廈

負一層008室

電話號碼：：(852) 90277120

網址：：publish.sunyata.cc

電郵：：sunyatabook@gmail.com

網店：：http://book.sunyata.cc

淘宝店地址：：https://shop210782774.taobao.com

微店地址：：https://weidian.com/s/1212826297

臉書：：

https://www.facebook.com/sunyatabook

讀者論壇：：http://bbs.sunyata.cc

平裝

版次：：二零二一年一月初版

定價：：港幣　　二百五十八元正

新台幣　九百九十八元正

國際書號　978-988-8583-652

香港發行：：香港聯合書刊物流有限公司

香港新界大埔汀麗路36號中華商務印刷大廈3樓

電話號碼：：(852)2150-2100　傳真號碼：：(852)2407-3062

電郵：：info@suplogistics.com.hk

台灣發行：：秀威資訊科技股份有限公司

地址：：台灣台北市內湖區瑞光路七十六巷六十五號一樓

電話號碼：：+886-2-2796-3638　傳真號碼：：+886-2-2796-1377

網絡書店：：www.bodbooks.com.tw

台灣秀威書店讀者服務中心：：

地址：：台灣台北市中山區松江路二〇九號1樓

電話號碼：：+886-2-2518-0207

傳真號碼：：+886-2-2518-0778

網址：：www.govbooks.com.tw

中國大陸發行 零售：：深圳心一堂文化傳播有限公司

地址：：深圳市羅湖區立新路六號羅湖商業大廈負一層008室

電話號碼：：(86)0755-82224934

心一堂微店二維碼

心一堂淘寶店二維碼